명화로 읽는
부르봉 역사

역사가
흐르는
미술관
2

명화로 읽는 부르봉 역사

나카노 교코 지음 | 이유라 옮김

한경arte

들어가며

부르봉가는 합스부르크가와 어깨를 나란히 하는 유럽 명문 중의 명문가입니다. 앙리 4세로부터 시작해 루이 13세, 루이 14세, 루이 15세, 루이 16세, 루이 18세, 샤를 10세까지 7대에 걸친 왕조이며 16세기 후반부터(잠시 중단된 시기도 있었지만) 19세기 초까지 약 250년간 프랑스에 군림했지요. 합스부르크가가 650년 가까운 명맥을 유지한 것에 비하면 아무래도 좀 짧다는 느낌이 듭니다.

아메바처럼 증식한 합스부르크가가 자욱한 연기 속에서 서서히 무너져 내리듯 몰락을 맞이했다면, 부르봉가는 기요틴의 칼날이 떨어지는 순간 덧없이 막을 내렸습니다(그 후 짧막한 왕정복고 기간이 있었으나, 차라리 없느니만 못한 시시한 앙코르일 뿐이었습니다).

그러나 이 부르봉 왕가, 그중에서도 태양왕 루이 14세가 유럽에 미친 영향력은 말 그대로 태양처럼 압도적이었답니다.

루이 14세는 부와 권력을 장악한 절대 군주가 어떻게 행동해야 하는지, 궁정 생활은 또 얼마나 호화로워야 하는지 보여주는 본보기였습니다. 그 후 각국의 왕과 귀족들은 경쟁하듯 베르사유궁전을 모방하고, 자국의 언어를 버리고 프랑스어로 대화하거나 편지를 쓰는 등 프랑스 문화 향유에 열을 올리게 되었습니다.

프로이센의 프리드리히 대왕과 오스트리아의 마리아 테레지아도 일상적으로 프랑스어로 읽고 썼고, 200년 후에도 바이에른의 루트비히 2세는 베르사유궁을 본뜬 성을 건축했습니다. 그리고 지금도 가장 국왕다운 모습 하면, 하늘을 찌를 듯한 큰 깃털 장식 모자를 쓰고 새빨간 리본이 달린 높은 구두를 신은 태양왕 루이 14세의 위엄 있는 모습을 떠올리게 됩니다.

강대하고도 화려한 절대 왕정이 성립하고 파국에 이르는 그 드라마가 재미없을 리 없지요. 그리고 당연한 말이지만 이곳에 등장하는 수많은 인물들은 합스부르크가와도 긴밀하게 얽혀 있기 때문에, 전작 《명화로 읽는 합스부르크가 역사》에서 슬쩍 얼굴만 내비쳤던 조연이 여기에서는 주연을 맡기도 하고, 반대로 전에는 당당한 주인공이었던 인물이 악역으로 재등장하기도 합니다.

독일어로 '역사'와 '이야기'는 똑같이 게시히테(Geschichte)라는 단어를 쓰는데요, 명화와 어우러진 그 역사의 묘미를 담뿍 맛보시길 바랍니다.

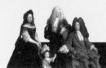

부르봉 가계도

*주: → 프랑스 부르봉가는 녹색으로 표시했다.
이 가계도에서는 책의 내용과 관련된 인물만 수록하고 있으며,
특히 자세히 다루는 인물은 생몰년을 표시했다.

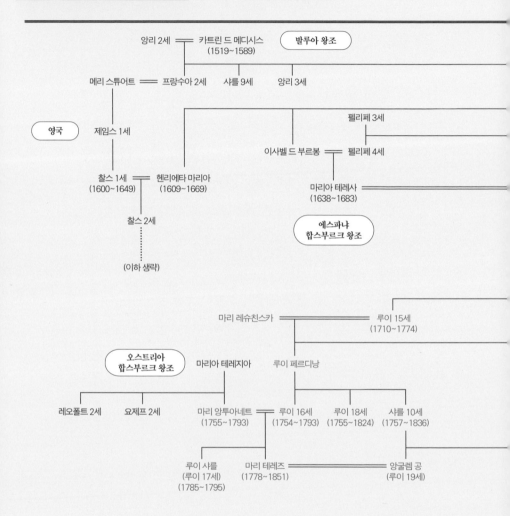

발루아 왕조

앙리 2세 — 카트린 드 메디시스
(1519~1589)

메리 스튜어트 ═ 프랑수아 2세 샤를 9세 앙리 3세

영국

제임스 1세

펠리페 3세

이사벨 드 부르봉 ═ 펠리페 4세

찰스 1세 ═ 헨리에타 마리아
(1600~1649) (1609~1669)

마리아 테레사
(1638~1683)

찰스 2세

(이하 생략)

**에스파냐
합스부르크 왕조**

마리 레슈친스카 ═ 루이 15세
(1710~1774)

**오스트리아
합스부르크 왕조**

마리아 테레지아 루이 페르디낭

레오폴트 2세 요제프 2세 마리 앙투아네트 ═ 루이 16세 루이 18세 샤를 10세
(1755~1793) (1754~1793) (1755~1824) (1757~1836)

루이 샤를 마리 테레즈 ═ 앙굴렘 공
(루이 17세) (1778~1851) (루이 19세)
(1785~1795)

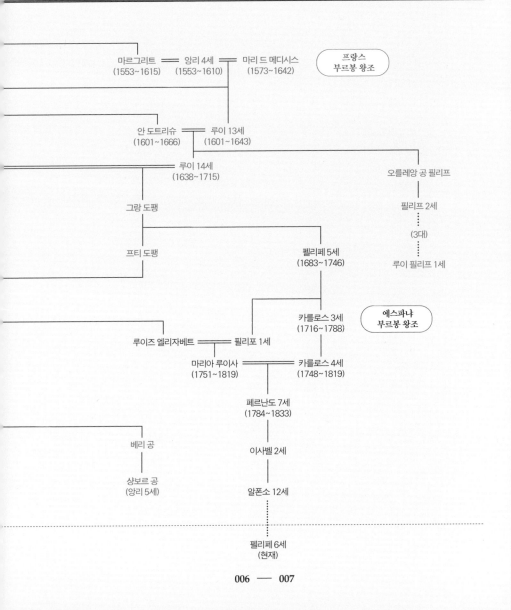

마르그리트 ━━━ 앙리 4세 ━━━ 마리 드 메디시스
(1553~1615) (1553~1610) (1573~1642)

프랑스
부르봉 왕조

안 도트리슈 ━━━ 루이 13세
(1601~1666) (1601~1643)

루이 14세
(1638~1715)

오를레앙 공 필리프

그랑 도팽

필리프 2세

프티 도팽

펠리페 5세
(1683~1746)

(3대)

루이 필리프 1세

카를로스 3세
(1716~1788)

에스파냐
부르봉 왕조

루이즈 엘리자베트 ━━━ 필리포 1세

마리아 루이사 ━━━ 카를로스 4세
(1751~1819) (1748~1819)

페르난도 7세
(1784~1833)

베리 공

이사벨 2세

샹보르 공
(앙리 5세)

알폰소 12세

펠리페 6세
(현재)

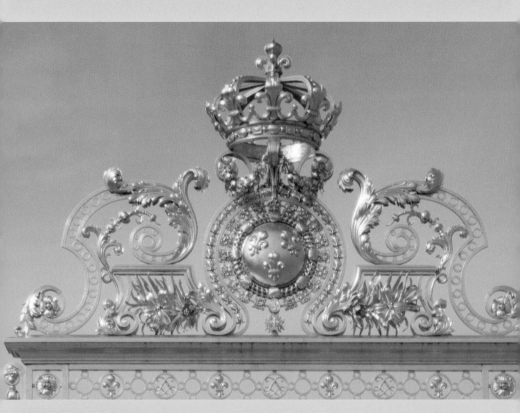

베르사유궁전의 문설주에서 빛을 받아 반짝이는 부르봉가의 문장

절대 왕정의 상징,
부르봉가

Bourbon Dynasty

'악녀' 카트린 드 메디시스

1559년, 발루아 왕조의 앙리 2세가 마상 창 시합 중 사고로(노스트라다무스의 예언대로) 한쪽 눈을 찔려 목숨을 잃자, 오랜 세월 동안 무시당해 온 비참한 아내이자 이름뿐인 왕비 카트린 드 메디시스는 만반의 준비를 갖추었다는 듯 마흔 살의 나이에 정치 무대로 뛰어오른다.

앞으로 30년간 펼쳐질 그녀의 통치에 대해서, '여자로서 존중받지 못했기 때문에 정치 게임에서 위안을 찾았다'라는 해석도 있지만, 이는 단편적인 견해일 뿐이다.

확실히 카트린이 가장 먼저 한 일은 왕의 애첩 디안 드 푸아티에를 추방하고 하사품(성, 보석, 관직)을 몰수하는 것이었지만, 그 정도의 앙갚음은 누구나 다들 하는 사소한 일이었다. 피렌체의 대부호 메디치가 출신의 이 열녀는 마키아벨리의 《군주론》도 읽고 있었고, 태어나면서부터 권모술수에 능했다. 여자로서 행복을 추구하는 것보다 정치 투쟁이 훨씬 적성에 잘 맞았기 때문에 왕권 확립과 왕조 유지에 심혈을 기울일 수 있었던 것이다.

다행히 그녀는 다산 체질이었다. 아들을 네 명이나 낳았으며 다들 건강했다. 이 시점에서는 아직 자신의 피를 나눈 발루아 왕조가 단절할 것이라고는 상상하기 어렵다. 그럼에도 불구하고 뭔가 불길한 예

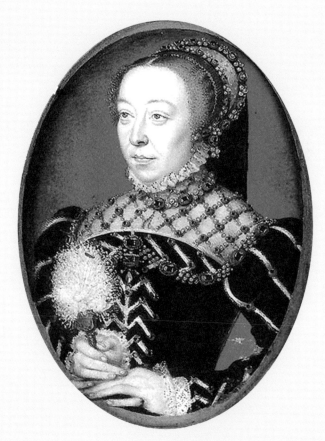

카트린 드 메디시스

감에 사로잡혔던 것인지, 카트린은 점쟁이에게 아들의 미래를 봐달라고 한다. 그러자 네 아들 모두가 왕좌에 앉으리라는 신탁이 나왔다.

고민스러운 예언이었다. 좋은 쪽으로 해석한다면 아들들이 각국의 왕위를 독차지하고, 합스부르크가처럼 영토를 확장할 수 있다는 뜻이니 무척 경사스러운 일이다. 하지만 나쁘게 해석하면 장남이 후사를 보기 전에 차남이 왕위에 오르고, 차남이 후사를 보기 전에 또 삼남이 왕위에 오르는 식으로 아들들이 차례차례 죽어, 한 왕관을 그저 순서대로 넘겨받는 끔찍한 사태일 수도 있었다. 맥베스에게 마녀들이 '버넘의 숲이 움직이지 않는 한 평온무사할 것이다'라고 귀띔해주었던 거짓 약속을 닮았다.

현실은 어떻게 되었을까?

하나는 빗나갔다. 넷째 왕자는 왕위를 손에 넣기 전에 병사했던 것이다. 다른 아들들의 신탁은 맞았다. 그것도 나쁜 쪽으로……. 세 아들 모두 프랑스의 왕이 되었고, 세 명 다 줄줄이 세상을 떠났다.

후계자의 혼란과 학살 사건

먼저 열다섯 살의 장남이 프랑수아 2세가 되어 아버지의 뒤를 이었

다. 부왕이 피투성이가 되어 낙마하는 것을 보고 실신하기도 했던 그는 형제 중 가장 심신이 허약했기 때문에, 주위에서는 한 살 연상인 새 왕비 메리 스튜어트가 일찍 회임하기를 기대했다.

하지만 늦었다. 프랑수아 2세는 모두의 예상보다 훨씬 빨리, 왕위에 오른 지 겨우 일 년 만에 병으로 세상을 떠났다. 아이를 낳지 못했던 메리 스튜어트는 울면서 어쩔 수 없이 고향 스코틀랜드로 돌아간다(만일 이때 아이를 낳았더라면, 훗날 엘리자베스 1세의 손에 유폐되고 참수당하는 비극은 일어나지 않았을 것이다).

이어서 열 살의 샤를 9세가 대관식을 치른다. 그래도 카트린은 섭정으로서 계속 전권을 장악하고 있었으며, 이는 재위 13년 동안 거의 변하지 않았다. 젊은 새 왕이 어머니가 시키는 대로 했던 것도 어쩔 수 없는 일이었다. 이즈음부터 프랑스는 최악의 종교 내란에 돌입했기 때문이다.

지긋지긋하게 이어지는 가톨릭 대 프로테스탄트의 피로 피를 씻는 싸움, 이 싸움이 바로 '위그노 전쟁(16세기 프랑스의 신교도 위그노가 정부와 가톨릭교회에 저항하며 일어난 종교 전쟁-옮긴이)'이다. 프랑스 국내의 영주들이 각각 다른 종파를 내세우며 반대파와 충돌을 되풀이해 국토를 황폐하게 만든 비극이었다.

카트린 드 메디시스의 이름에 '악녀'라느니 '악독한 여자'라느니 하는 프레임이 씌워진 것은 이 위그노 전쟁 후반에 일어난 '성 바르

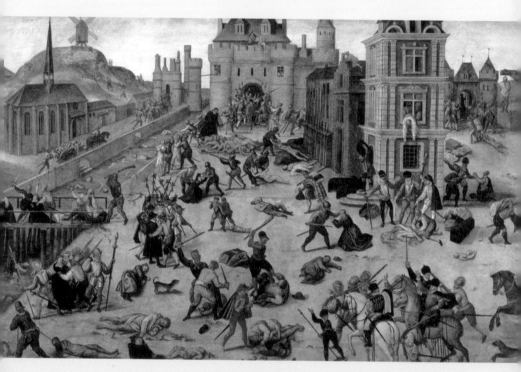

성 바르톨로메오 축일의 학살

톨로메오 축일의 학살' 사건의 장본인으로 지목된 탓이다. 만약 정말 그녀 혼자서 이 학살의 설계도를 그렸다면, 그야말로 악마적 계획이라고밖에 할 수 없을 것이다(가톨릭의 수호자를 자처하는 에스파냐 펠리페 2세의 흑막설도 꾸준히 제기되고 있다).

카트린은 위그노(칼뱅파 프로테스탄트)의 수장인 부르봉가의 앙리(훗날의 앙리 4세)를 회유할 필요를 느껴 자신의 딸 마르그리트를 신부로 내놓았다. 서로 으르렁거리던 두 종파의 화해를 의미하는 결혼식이 파리에서 열렸고, 각지에서 수많은 프로테스탄트가 모여들었다.

하지만 그 축하연 기간 중이던 성 바르톨로메오 축일에 한 발의 총성이 방아쇠가 되어 오랜 증오가 한꺼번에 터져 나왔다. 군중들은 프로테스탄트들을 습격했고, 히스테릭한 무차별 살육에 의한 희생자의 수는 3,000명에 이르렀다. 센강은 피로 물들어 새빨갛게 흘렀다고 한다.

그때 샤를 9세는 기이한 흥분에 사로잡혀 이 지옥 같은 광경을 루브르궁전 발코니에서 바라보고 있었다는데, 2년 후(후회에 사로잡혀 건강이 무너졌다는 설이 있다) 결핵으로 사망했다. 아이가 없었기 때문에 왕관은 동생에게 넘어갔다.

바로 카트린이 가장 애지중지했던 아들, 스물네 살의 앙리 3세였다.

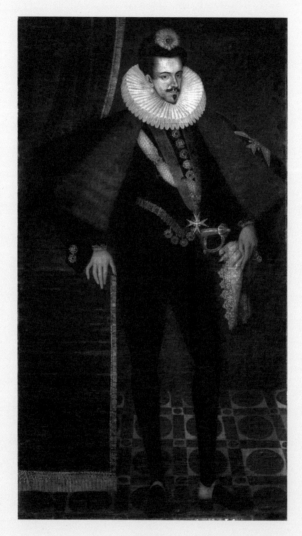

앙리 3세

'세 앙리의 전쟁'에서 발루아 왕조의 최후로

그런데 앙리 3세에게는 큰 문제가 있었다. 여성에게 관심이 없던 것이다.

물론 정략결혼한 아내는 있었지만, 내팽개쳐둔 상태였기 때문에 어머니는 많은 미녀를 궁정으로 불러들여 후사를 이으려는 쓸데없는 노력을 거듭한다. 포기할 수는 없었다. 왜냐하면 운세가 빗나가 네 번째 아들 앙주 공 프랑수아(영국으로 건너가 엘리자베스 1세에게 구혼한 것으로 알려져 있다)가 병사해 버렸기 때문이다. 네 명이나 있던 아들이, 이제는 딱 하나만 남았다.

앙리 3세가 왕위에 오른 지 15년째, 그동안 정력적으로 왕권을 뒷받침해 온 카트린은 일흔 살을 눈앞에 두고 병으로 쓰러진다. 종교 내란은 여전히 계속되고 있었으며, 이는 점차 '세 앙리의 전쟁'이라 불리는 왕권 다툼의 양상을 드러내고 있었다. 앙리라는 같은 이름을 가진 세 사람(앙리 3세, 명문 귀족 기즈 가문의 앙리, 부르봉 가문의 앙리)의 목숨을 건 치열한 싸움이었다. 처음에 앙리 3세와 기즈 공 앙리는 같은 가톨릭인 만큼 힘을 합쳐 부르봉가의 앙리를 제압했다. 그러나 실전에서 승리를 가져온 기즈 공 앙리에게 국민의 인기가 집중되었고 본인도 왕관을 향한 야망을 숨기지 않기 때문에, 화가 난 앙리 3세는

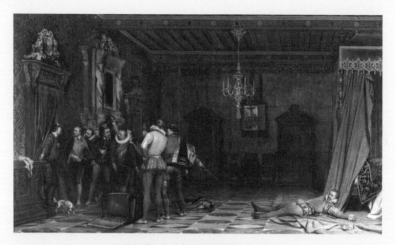

폴 들라로슈, 〈기즈 공의 암살〉(1834년)

프랑스 포르부스,
〈성령 십자가를 단 앙리 4세의 반신상〉
(16세기 경)

독단으로 그를 암살하고 만다.

죽음을 앞둔 카트린은 그의 폭거를 전해 듣고서 무슨 생각을 했을까. 발루아 왕조의 종언은 반쯤 각오하고 있었다고 하지만, 어쨌든 가장 사랑하는 아들의 죽음을 보지 않고 눈을 감을 수 있어서 신에게 감사하고 있지는 않았을까.

어머니의 죽음 이후 7개월이 지났을 때, 젊은 도미니코 수도회 수도사가 앙리 3세에게 알현을 청했다. 중대한 소식을 가져왔다고 하여 주위 사람을 모두 물러가게 하자, 수도사는 품에서 친서를 꺼냈다.

아니, 그것은 친서가 아니었다. 피투성이가 된, 죽음을 가져오는 단검이었다. 그렇게 발루아 왕조는 종언을 고했다.

개종이 가져온 평화

마지막 앙리, 부르봉가의 앙리가 어부지리를 얻었다. 결과적으로는 그럴 것이다. 그러나 대관식을 치르기까지 그가 결코 평탄한 길을 걸었던 것은 아니다.

부르봉 왕조는 일단 이 초대 앙리 4세가 1589년 서막을 연 것으로 되어 있다. 그가 왕위를 선언했기 때문이다. 하지만 실제로 앙리 4세

를 프랑스 국왕으로 인정한 것은 국민 중 겨우 5분의 1도 되지 않는 프로테스탄트들뿐이었다. 명색은 국왕인데 그는 파리 입성조차 하지 못하는 상태였다. 게다가 가톨릭 측이 앙리의 숙부를 새 왕으로 추대했기 때문에 한때는 두 왕이 공존하고 있는 형국이었다. 앙리는 무력을 행사하여 이 잡듯이 철저하게 가톨릭 영주들을 제압해 나가야 했다.

마침내 국내 사정이 어떻게든 정리되자, 이번에는 검은 옷만 입는 펠리페 2세라는 강적이 나타났다.

가톨릭의 본거지 에스파냐는 이제는 초강대국 '해가 지지 않는 나라'가 되어 있었고, 펠리페 2세는 프로테스탄트의 숨통을 끊어놓는 것이 자신의 사명이라고 믿어 의심치 않았다. 이웃 나라 프랑스에 프로테스탄트 왕이 탄생하다니, 그는 용서할 수 없다는 듯 긴 촉수를 뻗어온다. 자신의 세 번째 아내가(이미 죽은 뒤였다) 카트린 드 메디시스의 딸이었던 것을 핑계 삼아, 발루아의 피를 잇는 자신의 딸이 프랑스 여왕이 되어야 한다며 억지 주장을 내세운 것이다(만약 이 주장이 받아들여졌다면, 프랑스 역시 에스파냐 합스부르크가의 영토가 되었을 것이다).

영국 등의 지원군을 얻어 이를 물리친 앙리는 마침내 국내를 평정하기 위해서는 개종하는 방법밖에 없다는 사실을 깨닫는다. 그는 가톨릭으로 개종 선언을 하고 불만을 터뜨리는 대귀족은 금으로 매수했다(전쟁을 하는 것보다 저렴하게 먹혔다). 역대 왕들 가운데 유독 앙리 4세의 인기가 높은 것은 '낭트 칙령'을 선포하고 신앙의 자유를 인정하

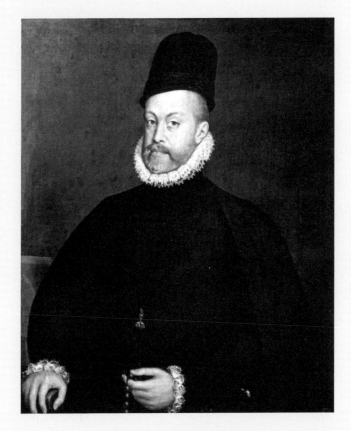

소포니스바 안귀솔라, 〈펠리페 2세〉(1573년)

여 길고 긴 종교 전쟁을 끝낸 정치적 결단력 덕분일 것이다.

1594년, 마흔 살의 앙리 4세는 마침내 가톨릭식으로 대관식을 올렸고, 환호성 속에 파리로 입성했다. 이 해야말로 부르봉 왕조의 진정한 시작이라고 할 수 있다.

부르봉가는 옛 카페 왕조의 방계에 해당하며, 부르봉이라는 명칭은 부르봉 라르샹보(Bourbon-l'Archambault)라는 마을 이름에서 유래했다. 부르봉가의 5대손인 루이 16세는 왕위를 박탈당한 뒤 '무슈 카페'라고 불렸다(그가 죽은 뒤 마리 앙투아네트는 '미망인 카페'라고 불렸다). 다분히 경멸의 의미가 담겨 있던 것은 카페 왕조의 시조가 '어디서 굴러먹던 말 뼈다귀인지 모를' 곳에서 왔기 때문이다(그런 의미에서는 합스부르크가도 마찬가지였다).

줄타기와 정사

앙리 4세의 혈통에 문제는 없다. 아버지는 부르봉가 당주이며 발루아 왕가의 적자였다. 아버지가 죽은 후에는 앙리에게 그 권리가 생겼다. 즉 발루아가에 후사가 없어 그가 왕위를 이어받게 된 것이다. 어머니는 나바르 왕의 딸이었다. 프로테스탄트였기 때문에 앙리도 그

영향을 받아 점차 위그노파의 중심인물로 추대된다.

그러나 앞서 말했듯이 앙리는 카트린 드 메디시스의 딸 마르그리트와 결혼하고, 성 바르톨로메오 축일의 학살 사건 후에는 가톨릭 개종을 강요당하며 궁정에 4년 정도 연금당한다. 그 후 탈출하여 다시 프로테스탄트로 돌아가 '세 앙리의 전쟁'에서 있는 힘을 다해 싸웠지만, 왕좌에 앉고 나서는 다시 가톨릭으로 개종했다. 덕분에 '줄타기 하는 앙리'라고 불리기도 했지만, 뭐 어쩔 수 없다.

별명은 하나 더 있었다. 바로 '호색왕'이었다. 어쨌든 앙리 4세 하면 염문설을 빼놓을 수 없는데, 그런 점이 오히려 국민적 인기의 또다른 이유이기도 했다니 프랑스 사람들의 사고방식은 재미있다. 자신들의 왕이 남자답고 여성들에게 인기 있길 바라는 것 같다.

앙리는 쉴 새 없이 전쟁이며 정치적 밀당을 반복하면서도 끊임없이 연인을 만들고 있었다(전부 해서 오십 명이라는 설도 있다!). 왕비와는 완전히 쇼윈도 부부여서 서로 상대방에게 아무런 관심도 없었다. 마르그리트는 원래 기즈 가문의 앙리를 사랑했는데 정략결혼을 하게 되어 불만이었고, 앙리는 애초에 카트린 드 메디시스를 싫어했기 때문에(앙리의 어머니가 카트린에게 독살되었다는 소문이 있었다) 아무리 애써도 그 딸을 받아들일 마음이 생기지 않았던 걸지도 모른다.

부부는 오랫동안 별거 생활을 했고 당연히 아이는 생기지 않았다. 마르그리트(훗날 알렉상드르 뒤마가 《마르고 왕비》라는 소설로 발표했다)는 남

작가 미상, 〈가브리엘 데스트레와 그 자매〉(1600년 전후)
오른쪽이 가브리엘

편에게 지지 않을 정도로 많은 연인을 만들어 놀아나고 있었다. 왕위에 앉은 앙리는 후계자 문제를 해결하기 위해 이미 자신의 아이를 셋이나 낳았던 애첩 가브리엘 데스트레를 왕비로 삼기 위해 마르고(마르그리트의 애칭이다-옮긴이)에게 이혼을 제안했으나 거부당했다. 그러던 중 가브리엘이 돌연사한다.

이 수수께끼의 죽음은 명화 〈가브리엘 데스트레와 그 자매〉와도 얽힌 서양사의 미스터리 중 하나로, 누가 범인이라도(용의자 리스트에는 왕비 마르고, 조정의 신하들, 메디치가, 그리고 앙리 자신까지 올라 있었다) 이상하지는 않다.

가브리엘의 사후, 마르고는 고액의 연금을 받는 조건으로 이혼에 동의하고, 앙리 4세는 재혼을 결정했다.

가톨릭은 이혼을 인정하지 않는 것 아니었나?

그렇다. 하지만 에스파냐 합스부르크가가 숙부와 조카라는 근친혼을 승인받은 것처럼, 상대적으로 무력한 로마 교황이 여기에서도 양보한다. 이것은 이혼이 아니라 애초에 결혼 자체가 무효였다고 선언한 것이다. 어디서든 빠져나갈 길은 있다.

이제 앙리는 떳떳한 독신이 되었다. 하지만 전쟁을 계속하며 돈에 쪼들리는 상황이다 보니 결혼할 수 있는 상대 후보 역시 좁혀지기 마련이다. 막대한 지참금을 가져올 수 있는 여성을 선호하는 것도 당연하다.

그리하여 카트린과 마찬가지로 피렌체의 메디치가 출신, 스물일곱 살의 마리가 선택되었다.

BOURBON DYNASTY

1594년, 마흔 살의 앙리 4세는
마침내 가톨릭식으로 대관식을 올렸고,
환호성 속에 파리로 입성했다.

이 해야말로 부르봉 왕조의
진정한 시작이라고 할 수 있다.

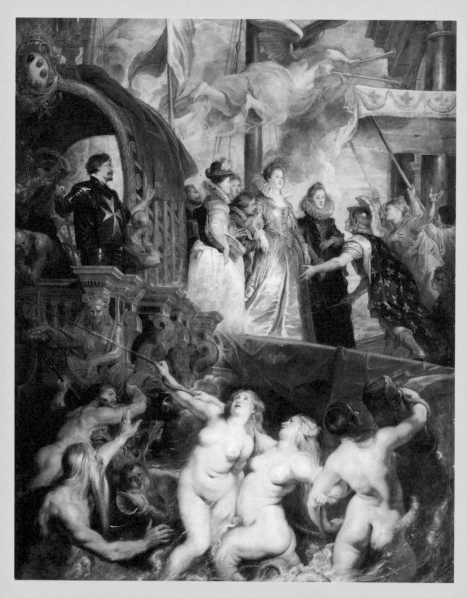

〈마리 드 메디시스의 생애〉 중에서
1622~1625년, 유화, 루브르미술관, 394×295cm

제1장

페테르 파울 루벤스,
마리 드 메디시스의
마르세유 상륙

Bourbon Dynasty

화려한 혼인

마치 신화의 한 장면 같지만, 이는 앙리 4세의 재혼 상대인 피렌체의 대부호 메디치가의 마리가 한 나라의 예산과 맞먹을 정도로 거액의 지참금과 갤리선 18척을 거느리고, 수천 명의 일행과 함께 시끌벅적하게 마르세유에 도착한 순간을 그린 작품이다.

사실 여주인공에게 딱히 매력이 없기에 주위에 휘황찬란한 신화적 장식을 덧칠한 게 아닌가 하는 의혹을 사고 있다.

어찌 됐건 가장 먼저 눈길을 끄는 것은 마리 드 메디시스 자체가 아니라, 풍만한 나신을 아낌없이 드러내는 아름다운 바다의 님프들이다. 몸을 배배 꼬며 밧줄로 호화선을 끌어당기는 그녀들의 엉덩이며 허벅지에 흩뿌려진 물방울 묘사에는 루벤스의 뛰어난 기교가 선연하고, 그림을 감상하는 사람들은 무심코 화폭이 젖어 있는 건 아닌지 손으로 만져서 확인하고 싶어질 정도로 실감 난다.

왼쪽 하단에는 잿빛 머리카락의 늠름한 바다의 신 넵튠(포세이돈)도 있다. 그는 삼지창을 들고 해마(그 앞에 두 개의 머리가 보인다) 위에 걸터앉아 뱃머리를 밀고 있다. 옆에서는 트리톤(포세이돈의 아들)이 소라로 만든 나팔을 불고 있다.

축제 기분을 고조시키는 것은 바다의 주인만이 아니다.

붉은 융단에 발을 내딛는 마리를 맞이하는 투구 쓴 인물은 백합의 문장이 새겨진 푸른 망토를 두르고 있는 걸 보아 '프랑스'를, 옆에 있는 여성은 성벽 모양의 관을 쓰고 있는 걸 보아 '마르세유'를 각각 의인화한 모습임을 알 수 있다. 심지어 공중에는 '명성'을 의인화한 날개 달린 인물이 긴 나팔 두 개를 요란하게 불며 날아다닌다.

자기 자신이 제일인 사람

이렇듯 바다와 땅과 하늘이 하나 되어 열광하며 마리의 결혼을 축복하고 있지만, 훗날의 역사를 아는 사람들이라면 어째서 아무런 공적도 없는 왕비 마리가 이렇게까지 칭송받았는지 고개를 갸웃거릴 것이다.

게다가 놀랍게도 이 그림은 〈마리 드 메디시스의 생애〉라는 거창한 이름을 내건, 전 21점의 연작화 중 하나에 불과하다. 다시 말해 마리는 이 그림 외에도 20점이나 되는 거대한 화폭 속에서 당당히 여주인공으로 행세하며, 때로는 바위굴 속에서 그리스의 신들로부터 교육을 받는 영리한 소녀로, 때로는 전쟁과 지혜의 여신 미네르바의 화신으로, 또 어떨 때는 남편 앙리 4세를 매료시키는 미녀로 등장하

며, 할리우드 여배우 저리 가라 할 정도의 대활약을 보인다.

이 대작을 작업한 사람이 당시 유럽 최고의 천재 루벤스였던 만큼 모든 작품이 더없이 화려하며 극적으로 완성되었다. 다만 여주인공의 얼굴이 평범 그 자체에 기품도 없어서 모처럼의 걸작이 무용지물이 된 것이 안타까울 뿐이다.

그런데 이 정도의 대작을 대체 누가 의뢰했을까? 앙리 4세? 아니다. 앙리 4세는 이때 이미 고인이 되었으니까(살아 있었다면 반대했을 게 틀림없다). 아들? 아니다. 모자 사이는 최악이었다. 루벤스가 멋대로 그렸을까? 아니다. 루벤스 정도의 대가라면 의뢰하는 쪽에서 머리를 숙이지, 자기가 먼저 나서는 법은 없다.

그럼 대체 누굴까? 왕비 마리를 이토록 숭배하고, 이 나라에 없으면 안 될 성스러운 존재, 지고의 왕비라 믿어 의심치 않은 사람은 과연 누구였을까?

마리 본인이다.

본인이 거금을 들여 루벤스에게 의뢰했다. 직접 아이디어를 내고 제작에 관여하며, 자신의 반생(이 무렵 마리는 쉰 살이었다)을 세계사의 대사건이라도 되는 것처럼 뻔뻔하게 자화자찬으로 가득한 대규모 회화 작품으로 꾸며서 뤽상부르궁전의 벽면에 줄줄이 늘어놓은 것이다.

문득 '고백을 좋아하는 사람은 이야깃거리도 적고 재미도 없다'라는 말이 떠오른다.

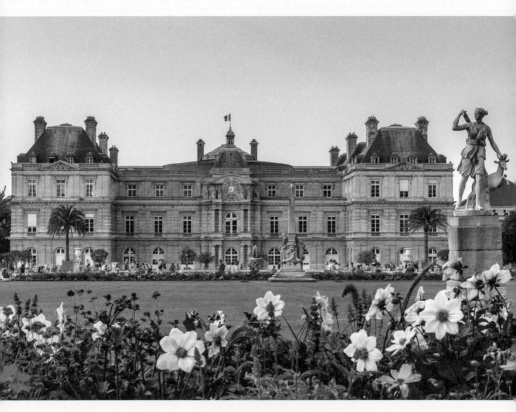

마리가 머물던 뤽상부르궁전

일반적인 감성의 소유자라면 죽은 앙리 4세의 생애를 그리게 했을 것이다. 부르봉 왕조를 연 인물이자 '선한 왕'으로 불리며 국민적 인기를 끌었던 앙리 쪽이 누가 생각해도 아내보다 중요도도 높고 그 파란만장한 인생도 그림으로 남기기 적합하니까. 왕조의 무사 존속을 위해서라도 보통 초대 왕은 신격화하기 마련이다. 그러나 왕의 그림은 이 연작이 완성된 후에 제작할 예정이라며(결국 그려지지 않았다), 마리는 자신을 우선시했다. 몇몇 그림에 앙리도 등장하긴 하지만, 단순히 그녀를 돋보이게 하는 역할이나 보좌역으로만 그려지고 있다.

나라를 다스리는 것보다 자아도취가 중요했던 걸까? 아니면 '봐봐, 날 좀 봐줘!' 하고 주장하지 않고는 못 배겼던 걸까. 확실히 주위의 빈축을 사든 말든 전혀 개의치 않는 점이 어떤 의미로 그녀의 강점이기는 했다. 또 어떤 면에서는 이러한 날조 회화가 그녀 자신을 지키는 수단이었던 것도 틀림없다.

왜냐하면 마리 드 메디시스의 진짜 생애는······.

결혼과 불행의 시작

마리는 어려서 어머니를 잃고 마음이 안 맞는 계모 손에서 자랐으며,

열다섯에 아버지를 잃은 뒤에는 숙부에게 맡겨졌다. 앙리와의 결혼이 결정된 것은 스물일곱 살 때였다. 당시의 상류 계급 여성은 열네 살에서 열여섯, 열일곱 살 정도가 결혼 적령기였고, 아무리 늦어도 스무 살까지는 결혼하는 것이 보통이었기 때문에 놀라울 정도로 늦은 편이다.

구혼자가 쇄도했다는 문헌도 있는 걸 보아, 서로 이해관계가 맞는 상대를 고르는 데 난항을 겪었던 모양이다. 그렇다고 해도 이 정도로 늦는 것은 역시 기이할 정도라, 부모 역할을 대신했던 숙부가 그녀를 방치했다고 보는 것이 타당하다. 심지어 그녀는 프랑스어를 배운 적도 없었다(그림에서는 신들로부터 모든 교육을 받은 것으로 되어 있지만).

스무 살이나 연상인 프랑스 왕과 혼담이 오갔지만, 한쪽은 돈이 목적이었고 다른 한쪽은 자신의 권위에 힘을 보태고자 했기 때문에 노골적이기 그지없는 거래였다. 물론 정략결혼이 일반적인 시대였기에 특별할 것은 없었다. 거듭되는 종교 전쟁으로 인해 국고가 텅 빈 상태였던 앙리 입장에서 볼 때, 이제까지 진 빚을 청산해준 데다(그는 이미 메디치가로부터 막대한 빚을 지고 있었다) 지참금까지 들고 온 마리는 최고의 신부였다.

프랑스로 떠나기 전, 피렌체에서 앙리의 대리인이 신랑 역을 맡아 축전을 거행했다. 이때 초연된 작품이 현존하는 가장 오래된 오페라 〈에우리디체〉다.

자, 마리는 이 그림처럼 마르세유에 도착했다. 하지만 바다의 님프나 '명성'이 마중 나오기는커녕, 앙리 4세의 모습조차 보이지 않았다. 마르세유에서 리옹으로 향한 마리는 그곳에서 한 달이나 기다려야 했다. 아직 얼굴조차 본 적 없는 남편은 애첩과 여행 중이었기 때문이다!

루벤스의 그림 속에서, 앙리는 마리를 보고 황홀해하며 그녀의 드러낸 가슴에서 눈을 떼지 못하고 있지만, 현실은 달랐다. 새 신부가 리옹에 도착했다는 소식을 들은 앙리는 말을 타고 공식 대면 전에 몰래 실물을 확인하러 갔다. 남자들이란 곧 만날 걸 알고 있어도, 역시 호기심을 이기지 못하고 슬쩍 봐두고 싶은 모양이다. 많은 왕과 귀족들이 비슷한 행동을 했다. 오래전에도 합스부르크의 펠리페(프랑스어로는 필리프)가 에스파냐의 후아나를 보러 갔고, 한눈에 반해서 그대로 모습을 드러낸 뒤 성급히 신부를 안아 올려 침대로 향했다(《명화로 읽는 합스부르크 역사》 참조).

앙리도 만일 이때 마리가 마음에 들었다면, 즉시 자기소개를 했을지도 모른다. 그러나 몰래 엿본 신부는 자신보다 덩치가 크고 대단히 뚱뚱했다. 가냘픈 미인이 취향이던 그는 실망했고, 초야를 서두를 필요 없다며 마리를 한동안 내버려 둔 것이다. 심지어 앙리는 애첩이 마리더러 '뚱뚱한 상인의 딸'이라고 험담을 해도 나무라지 않았다.

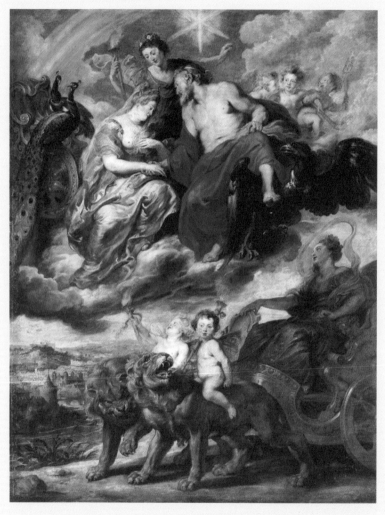

〈리옹에서 만남을 갖는 마리 드 메디시스와 앙리 4세〉(〈마리 드 메디시스의 생애〉 중에서)

후계자 출산 경쟁

시작이 이래서야 부부 생활이 원만할 리 없다.

앙리는 마리의 외모뿐 아니라 태도도 영 마음에 들지 않았다. 자신의 지참금이 프랑스를 구했다며 잘난 척하고, 르네상스 이후의 예술 유산에 둘러싸인 풍요로운 피렌체 출신인 자신이 문화 수준이 낮고 빈곤한 프랑스에(긴 전쟁으로 국내가 황폐해져 있던 것은 사실이었다) 굳이 와 주었다는 태도였기 때문이다. 심지어 마리는 고향에서 데려온 측근들하고만 교류한 탓에 시간이 아무리 지나도 프랑스어가 서툴렀다. 모름지기 궁정에서는 세련된 언행과 기지 넘치는 대화가 필수인데, 그녀는 이미 낙제점이었다.

마리에게도 변명의 여지는 있다. 남편은 이미 노년에 접어들었는데, 바람둥이라는 별명에 걸맞게 결혼해서도 놀이를 멈추지 않았다. 게다가 전처 마르고에게 막대한 연금을 지불하고 있었고, 돈 아까운 줄 모르고 정부들에게 보석을 사주었다. 앙리의 성에서는 정비와 정부들이 동거할 뿐 아니라 많은 혼외자들이 북적거렸고, 궁정에서 가장 위세가 좋은 것도 그녀가 아니라 애첩 쪽이었다. 분노와 질투에 사로잡힌 마리는 때때로 고함을 질렀고, 앙리는 피렌체로 돌아가라며 협박했다. 불화는 감출 수 없을 만큼 심각해졌다.

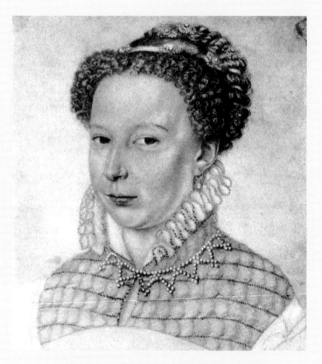

'마르고 왕비'라는 이름으로도 잘 알려진 전처 마르그리트
(우리나라에서는 '여왕 마고'로 알려져 있다―옮긴이)

그래도 어쨌든 후계자만 만들면 이기는 싸움이었다. 약삭빠른 앙리는 애첩에게 아들을 낳으면 왕비로 만들어 주겠다고 약속했다. 두 여성은 잇따라 경쟁하듯 아이를 낳았고, 결과는 마리의 승리였다. 마리는 후계자를 먼저 낳았을 뿐만 아니라 몇 년 후에는 마침내 애첩을 궁정에서 쫓아내는 데 성공했다(금세 또 다른 애첩이 나타난 것은 예상 밖이었지만).

마리가 다산의 가계 출신이라며 중매를 섰던 피렌체 대사가 보증한 대로, 두 사람 사이에는 3남 3녀가 태어났다. 장남이 훗날의 루이 13세다. 비록 차남은 요절했지만, 딸들은 모두 성인이 되었고 장녀는 에스파냐 펠리페 4세의 왕비, 차녀는 사부아 공비, 삼녀는 영국 찰스 1세의 왕비가 되었다.

정치 능력은 카트린 드 메디시스보다 까마득히 뒤떨어졌던 평범한 마리였지만, 그래도 자신의 피를 잇는 왕조의 초석은 제대로 놓은 것이다.

대관식 다음 날의 비극

결혼 13년째, 독일 원정을 앞둔 앙리는 자리를 비운 동안 왕비에게

통치권을 위임하기 위해, 생드니 성당에서 마리의 대관식을 거행했다. 그녀의 영광의 정점이라 할 수 있는 만큼, 당연히 루벤스의 연작 회화에도 〈생드니에서 거행된 마리 드 메디시스의 대관식〉이라는 이름으로 포함되어 있다(훗날 다비드가 〈나폴레옹 1세와 조제핀 황후의 대관식〉을 그릴 때 이 작품을 본보기로 삼았다).

공중에서 금화를 뿌리는 천사들의 오른쪽 특별석에서 앙리가 식순을 지켜보고 있다. 뒤쪽의 여성들 중 마리만큼 살집이 있는 여성이 시샘하는 표정으로 대관하는 모습을 바라보고 있는데, 이 사람이 아이를 낳지 못해 이혼당한 전처 마르고다. 이렇듯 일부러 패자를 등장시켜 공격하는 부분에서 마리의 인간성이 드러나는 것 같다.

왕이 자리를 비운 동안 일시적으로 왕비에게 전권을 위임하는 것은 그리 드문 일은 아니다. 그러나 이번에는 마리의 강력한 희망에 의한 대관식에서, 그것도 바로 다음 날(타이밍이 너무 좋지 않은가?) 앙리가 살해당했다!

여기에는 케네디 암살처럼 불투명한 의혹이 계속 따라다닌다. 우연일까, 교묘히 꾸며진 덫일까. 여전히 진위를 가리기 힘들다.

그날 앙리는 총신들과 회견이 있어서 사륜마차를 타고 루브르궁전을 떠났다. 어째선지 위병대 호위는 따라붙지 않았고, 수행원들은 말을 탔는데도 불구하고 왕의 마차와 점점 간격이 벌어져서 계속 뒤쪽에서 달렸다. 이윽고 마차는 좁은 거리로 들어섰다. 그러자 불현듯

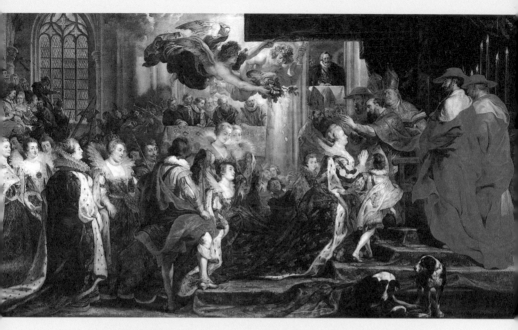

〈생드니에서 거행된 마리 드 메디시스의 대관식〉(《마리 드 메디시스의 생애》 중에서)

앙리 4세의 암살 장면

짐수레가 나타나(두 대나!) 진로를 방해했다.

말은 멈추었고, 종자는 짐수레를 비키게 하느라 왕의 곁을 떠났다. 경비가 느슨해진 그 순간, 어디선가 나타난 남자가 창밖에서 단검으로 앙리의 심장을 단번에 찔렀다.

과거 '세 앙리의 전쟁'에서 거듭 승리를 거두었던 앙리 4세도 이렇게 다른 두 사람과 마찬가지로 암살자의 수중에 떨어졌다. 그의 나이 쉰여섯 살이었다.

앙리 4세는 그동안 위태위태하게 균형을 유지하면서 가톨릭과 프로테스탄트로 나뉜 프랑스를 다스려왔다. 하지만 본심은 프로테스탄트 쪽이 아닌가 하는 의심을 줄곧 받아왔고(그건 사실이었지만), 그러한 가톨릭 측의 불만이 사건을 일으켰다고 한다.

재판에서는 광신도의 단독 범행으로 결론이 났지만, 당시부터 이미 왕비 마리 흑막설이 심심치 않게 들려오고 있었다. 지금도 여전히 진상은 어둠 속에 감춰져 있다.

아들과의 불화

새로운 왕이 된 루이 13세는 아직 여덟 살밖에 되지 않았기에, 섭정

을 맡은 마리가 실권을 장악한다. 참으로 그녀다운 일이었다. 원래대로라면 마리를 왕태후라고 칭해야겠지만, 아직 왕이 결혼하지 않았다는 이유로 그녀는 '왕비'라는 칭호를 계속 사용했다.

왕이 없는 이 왕비는 수완 좋고 권모술수에 능한 전임자 카트린과는 달리, 자의식과 자만심은 강하지만, 개성도 부족하고 카리스마는 약하며 주위 사람들이 따를 만한 능력도 없었다.

마리는 이제 자신의 세상이 왔다는 것을 공공연하게 드러내며, 이탈리아에서 데려온 하급 귀족 콘치니를 국가 원수로 발탁하고, '이탈리아인에게 나라를 빼앗겼다'라는 불만에도 귀를 기울이지 않았다. 가장 심각한 문제는 앙리가 몇 번이고 줄타기를 하며 타협안으로 제시한 종교 융합책을 무시하고, 반프로테스탄트 색을 선명히 한 것이었다. 이래서는 나라가 안정될 리 없다. 종교 전쟁 재연의 양상을 띤 사소한 분쟁이 여기저기서 일어났다.

그런 상태로 7년이 지났다. 성인이 된 루이 13세는 정권을 놓지 않으려는 어머니 때문에 속을 끓이다 마침내 왕의 반란을 일으킨다. 콘치니를 암살한 것이다. 아무리 그래도 친어머니를 죽일 수는 없었으므로(죽이고 싶었던 것 같긴 하지만), 대신 파리에서 멀리 떨어진 블루아 성으로 추방했다.

이 모자는 지독히도 상성이 나빴던 모양이라 마리는 한 번도 어린 루이를 안아준 적이 없었고, 대놓고 아들을 무능하다며 폄하했다고

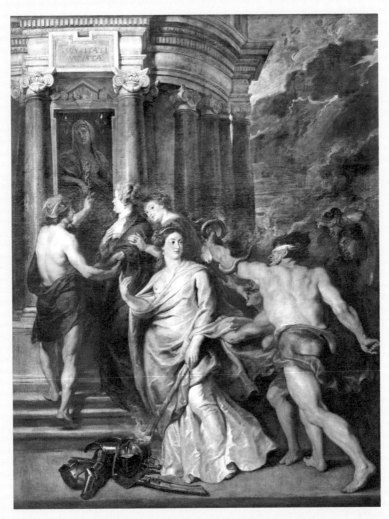

〈양제 평화 협정 체결〉(〈마리 드 메디시스의 생애〉 중에서)

한다. 루이는 루이대로 '제멋대로 왕자'라는 별명이 붙을 정도였으니 어쩌면 두 사람은 닮은꼴이어서 서로를 싫어했던 걸지도 모른다.

모자의 갈등과 화해도 그림으로 남았다. 제목은 〈앙제 평화 협정 체결〉이며, 뒤이어 그려진 작품이 〈마리 드 메디시스와 그의 아들과의 재회〉다. '신의 정의'에 의해(실제로는 총신 리슐리외의 중재 덕분에) 화해하게 된 루이와 마리의 모습에서 알 수 있듯이, 이 루벤스의 연작화는 추방이 끝나고 파리로 돌아온 마리가 두 번 다시 이런 꼴을 당하지 않겠다는 마음을 담아, 또 자신이 이제까지 얼마나 프랑스에 공헌해 왔는지 세상에 널리 알리고자 하는 의도를 담아 제작하게 한 것이다.

그러나 안타깝게도 아들도 정적들도 조금도 감명받지 않았다. 모든 사람이 그저 마리가 자기 보신을 위해 거금을 들여 자의식 넘치는 그림을 그리게 했다고 느꼈을 뿐이었다(사실 그 말대로였다).

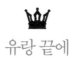

유랑 끝에

연작화 완성 5년 후, 마리는 다시 정치에 참견하며 루이가 신뢰하는 리슐리외를 실각시키고자 획책했으나 실패했다. 아들은 즉각 리슐

〈마리 드 메디시스와 그의 아들과의 재회〉(〈마리 드 메디시스의 생애〉 중에서)

리외 편에 붙어 성가신 모친을 콩피에뉴성에 감금했다. 이제 더 이상 두 사람 사이를 중재해 줄 사람도 없었고, 마리의 야망은 무너졌다.

반년 후, 마리는 성을 탈출해 네덜란드, 벨기에, 영국 등 곳곳을 전전하다 망명 생활 11년 끝에 독일의 쾰른에서 쓸쓸히 생을 마감했다. 마지막 순간에도 아들 따위는 만나고 싶지 않았던 것 같지만, 루벤스의 그림은, 정확히 말하면 그림 속에서 빛나는 자신의 모습은 다시 한번 더 보고 싶었던 것이 틀림없다.

한편 그 아들은 그림 속에 모친의 얼굴만 가득한 것은 지긋지긋했지만, 그렇다고 해서 연작화를 매각할 생각은 없었다. 루벤스의 걸작이 프랑스에 있어서 큰 자산이라는 인식이 있었기 때문이다. 과연 그 판단대로 〈마리 드 메디시스의 생애〉는 현재 뤽상부르궁전에서 루브르미술관으로 옮겨져, 수많은 사람들의 감탄을 자아내고 있다.

BOURBON DYNASTY

장남은 훗날의 루이 13세,
장녀는 에스파냐 펠리페 4세의 왕비,
차녀는 사부아 공비,
삼녀는 영국 찰스 1세의 왕비가 되었다.

정치 능력은 카트린 드 메디시스보다
까마득히 뒤떨어졌던 평범한
마리였지만, 그래도 자신의 피를 잇는
왕조의 초석은 제대로 놓은 것이다.

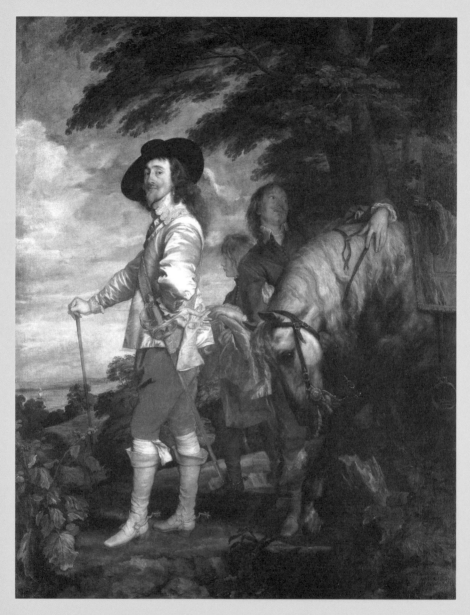

1635년경, 유화, 루브르미술관, 266×207cm

제2장

반 다이크,
사냥터의 찰스 1세

Bourbon Dynasty

조모에게서 물려받은 위엄

이 작품은 무수히 많은 왕과 귀족들의 초상화 가운데서도 손꼽히는 명작이다. 찰스 1세의 이미지를 결정지었을 뿐 아니라 대자연 속에서 휴식을 취하는 인물을 그리는 후세의 영국 초상화 스타일을 완성한 것으로도 유명하다.

이 그림 속에서 그가 국왕임을 드러내는 명확한 소지품은 찾아볼수 없다. 하지만 장갑, 그중에서도 왼쪽 장갑은 고귀함을 상징하며 사냥할 수 있는 권리를 나타낸다고 하므로, 장갑을 낀 왼손으로 오른쪽 장갑을 쥔 이 모습이야말로 최고 권력을 암시한다.

옷차림은 지극히 단조롭지만, 매우 고급품이다. 공들인 레이스의 깃 높은 셔츠, 광택 있는 공단 재킷, 붉은 반바지. 가죽 부츠에는 박차가 달려 있어서 위쪽으로 접을 수 있게 되어 있다. 어깨에 걸친 검대(검을 차기 위해 허리에 두르는 가죽띠-옮긴이)에는 레이피어라고 하는 가느다란 호신용 양날검이 꽂혀 있으며, 칼자루 주위를 유선형 날밑(칼날과 칼자루 사이에 끼우는 테두리-옮긴이)이 화려하게 장식하고 있다. 자그마한 모자는 선명한 검은색이다.

물결치는 긴 머리, 섬세한 얼굴, 특징적인 염소수염이 그 검은색과 대조되어 더욱 돋보인다. 귀걸이는 당시 유행하던 큼지막한 바로크

진주다.

　구도 또한 완벽히 계산되어 있다. 왕이 약간 화면 왼쪽으로 다가서 있는 것은 스포트라이트를 받듯이 찬란한 햇빛을 온몸으로 받기 위해서이며, 짙은 나무 그늘에 가려져 있는 두 명의 보좌역과 좋은 대조를 이룬다. 가신이 돌보고 있는 준마도 주인에게 깊이 머리를 숙이고 있다.

　고귀한 스포츠인 사냥을 하던 찰스가 잠깐 쉬어가고자 말에서 내려 우아하게 멈춰 선 뒤 문득 시선을 돌려 이쪽을 바라본다……. 반 다이크는 이 장면을 이토록 연극적인 연출로 초상화에 담아낸 것이다. 역대 왕들처럼 화면 정중앙에서 정면을 똑바로 바라보는, 노골적으로 권위를 드러내기 위한(홀바인의 헨리 8세 초상화로 대표되는) 정면상과는 매우 큰 차이가 있다.

　반 다이크의 유려한 붓은 찰스에게 어쩐지 로맨틱하고 나른한 분위기를 선사했다. 그렇다고 해서 왕이 친근한 존재라는 느낌은 추호도 없다. 허리에 손을 얹고서 팔꿈치를 내민 모습은 보는 이에게 '다가오지 마!'라는 명백한 메시지를 전달하는 듯하며, 눈빛에서도 사람을 내려다보는 듯한, 뭐라 말하기 힘든 냉담함이 느껴진다. 어쩌면 그것이야말로 군주가 내뿜는 위엄의 원천일지도 모른다.

　왕권은 신으로부터 부여받은 절대적인 것이기에 누구의 제재도 받지 않는다는 왕권신수설을 신봉한 찰스는 나라의 정세가 어쨌든

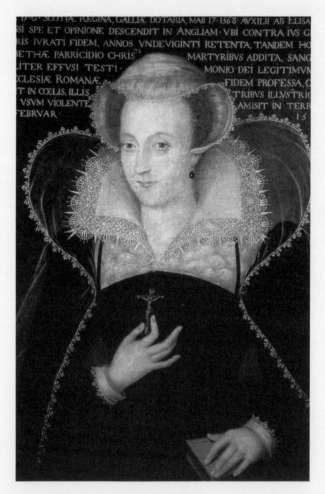

조모 메리 스튜어트

일체의 타협을 거부했다. 사실상 그 때문에 목숨을 잃었다고 말해도 좋을 정도다.

자신이야말로 정당한 여왕이라고 계속 주장하다가 끝내 엘리자베스 1세에게 참수당한 조모 메리 스튜어트의 과오를, 손자인 그도 되풀이했다고 해야 할까.

부르봉의 신부 헨리에타

이 스튜어트 왕조의 2대손, 찰스 1세와 결혼한 여성이 부르봉가의 헨리에타 마리아다. 앙리 4세와 마리 드 메디시스의 막내딸로 태어난 헨리에타 마리아는 한 살 때 부친이 암살당하고, 여덟 살 때는 오빠 루이 13세에 의해 어머니 마리가 추방당하는 모습을 목격하는 등 불안정한 소녀 시절을 보냈다(당시의 공주들이라면 다들 비슷비슷한 처지긴 했지만). 다행히 그녀가 열다섯의 나이에 찰스 1세의 왕비가 되었을 때는 어마어마했던 모자간의 싸움은 휴전 중이었고, 루벤스에 의한 연작화도 완성 직전이었으므로 기분이 좋았던 어머니가 결혼 행렬에 따라와 출항지까지 배웅해 주었다.

어린 신부는 고향을 떠난다는 불안감에 가슴이 조여들었을 것이

틀림없다. 그녀의 앞날에는 먹구름이 감돌고 있었다. 합스부르크가의 세력을 억제하기 위해서라느니 어쩌느니 하는 온갖 정략상의 이유로 진행된 혼인이긴 하지만, 두 나라 다 여전히 국내에 종교 전쟁의 불씨를 안고 있었다. 그도 그럴 것이 헨리에타 마리아의 결혼 상대는 헨리 8세가 로마 교회를 이탈하여 만든 '영국 국교회'를 믿는 나라의 사람이었던 것이다. 가톨릭 총본산을 인정하지 않는 나라의 왕이 가톨릭을 믿는 나라에서 왕비를 맞아들이다니……. 영국 국내의 급진파 청교도들은 궁정이 가톨릭을 부활시키려는 생각은 아닐까 하고 의심하며, 대놓고 결혼 반대를 표명하고 있었다.

프랑스 측은 이번 결혼 조건으로 영국에서 가톨릭을 보호해줄 것을 찰스 1세에게 약속받았다. 헨리에타 마리아는 이를 방패로 세인트제임스궁전 안에 화려한 가톨릭 예배당을 짓게 해 국민들의 불안과 불쾌감을 더욱 부채질했다. 경건한 가톨릭 신자인 그녀로서는 자신의 몸이 어디에 있든 신앙을 지키고 싶었던 것 같지만, 국교회식이라는 이유로 대관식까지 거부하고 말았던 것은 올바른 판단이라고 하기 어렵다(왜냐하면 찰스 1세가 죽은 뒤, 대관식을 치르지 않은 왕비는 왕비가 아니라는 이유로 연금을 받지 못해 고생하게 되기 때문이다).

이렇듯 종교 문제로 시달렸는데도 불구하고 부부 관계는 지극히 양호했고, 정략결혼으로서는 보기 드물게 애정이 넘쳤다. 왕은 아홉 살 아래의 귀여운 왕비를 예뻐했고 애첩을 두지 않은 채 아내만 바라

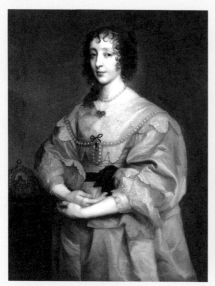

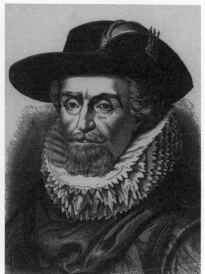

반 다이크, 〈왕비 헨리에타 마리아〉(1636년) 제임스 1세

보았으며, 24년간의 결혼 생활에서 아이도 아홉 명이나 태어났다. 두 사람이 시골 하급 귀족이었다면 또는 시대가 평온했다면, 아마도 동화 속 이야기처럼 행복한 결말로 끝났을 것이다.

닥쳐오는 청교도 혁명

하지만 그렇게 흘러가지 않을 이유가 있었다. 국왕 찰스 1세는 선대 제임스 1세 때부터 이어진 재정 악화, 의회와의 대립, 승산 없는 에스파냐와의 전쟁과 종교 전쟁, 왕권신수설에 대한 군건한 믿음을 그대로 물려받았다. '제임스는 국가라는 배를 바위를 향해 몰았으며, 난파당하는 일은 아들에게 떠넘겼다'라는 말이 생겼을 정도로, 찰스는 매우 불리한 상황을 떠맡은 것이었다. 그는 전쟁을 그만두지도 못했고, 의회에 재정 지원을 요구하다 각하당하자마자 바로 의회를 해산했으며, 결정적으로 시대의 추세를 잘못 읽었다.

　앞 세대의 잘못된 유산으로 괴로워한다는 점에서는 후세의 루이 16세도 마찬가지였다. 그래서 루이 16세는 데이비드 흄의 명저 《영국사》 중 특히 찰스 1세 부분을 정독하고 연구하며 자신을 지키기 위한 교훈으로 삼았지만, 결국 시류를 바꾸지 못하고 같은 운명을 끌

어당기고 말았다. 바위는 점점 다가오는데 배를 되돌릴 수도 없다면, 그 누구도 어찌할 방도가 없는 것일까? 아니면 그가 조금만 더 유능했다면 훨씬 적은 손해만 보고 끝났을까?

찰스에게 덮쳐온 것은 젠트리 계급의 크롬웰이 이끄는 청교도 혁명이었다. 찬송가를 부르면서 진군하는 혁명군 앞에 국왕군은 패배했고, 찰스는 재판에 회부된다. 이에 앞서 그는 왕비를 고국 프랑스로 망명시켰다(루이 16세의 경우와 크게 다른 점이다). 헨리에타 마리아는 (앙투아네트와 마찬가지로 타국 출신의 왕비는 괴로운 법이다) 반가톨릭 세력에게 미움받고 있었고, 평소 행실도 믿음직스럽지 못하다는 터무니없는 악평에 시달리고 있었다.

헨리에타 마리아가 망명한 1642년, 바로 그 해에 기이하게도 그녀의 어머니 마리 드 메디시스가 망명지에서 69년의 생을 마감한다.

순교왕 찰스

혁명에서 재판에 이르기까지 몇 년간, 왕비는 영국에 돌아왔다가 다시 프랑스로 도망치기를 반복한다. 그러다 마침내 1649년, 찰스 1세는 '폭군, 배신자, 학살자, 민중의 적'이라는 끔찍한 죄목으로 목이 잘

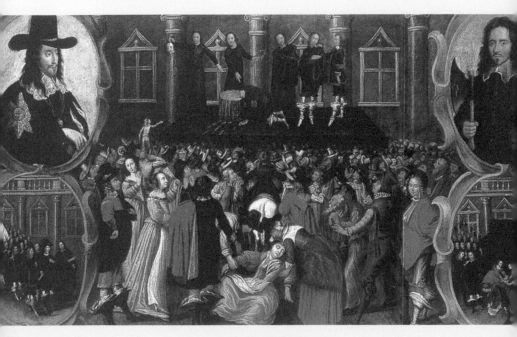

찰스 1세의 공개 처형 모습

린다.

한 나라의 군주라는 점, 암살이나 전사가 아니라 국민 재판에 회부되어 공개 참수되었다는 점에서 정말이지 전대미문의 사건이었다(프랑스 혁명보다 150년이나 앞섰다!). 당시의 소박한 민중들은 국왕을 신과 같은 존재라 믿었던 데다, 왕이 손을 대서 병을 고치는 의식도 아직 남아 있을 때였으므로, 이 처형으로 인해 천재지변이 시작될 거라 여겨 두려워하기도 했다. 왕이 흘린 피를 천에 적셔 성물로 삼는 자도 많았다. 크롬웰과 민중 사이의 괴리는 매우 컸던 것이다. 목이 몸통에서 떨어진 순간부터, 찰스는 '순교왕'으로서 인기가 급상승한다.

이렇게 되면 왕정복고는 자명했다. 공화정을 수립한 크롬웰이 9년 후에 인플루엔자로 요절하자, 눈 깜짝할 사이에 찰스 1세의 장남이 찰스 2세가 되어 대관식을 올리고 시간을 되감게 되었다. 장수했던 헨리에타 마리아도 명예를 회복하고, 자신의 아들이 옥좌에 오르는 것을 지켜볼 수 있었다.

참고로 19세기의 프랑스인 화가 들라로슈(⟨레이디 제인 그레이의 처형⟩ 등 영국사를 소재로 한 작품을 많이 그린 화가)가 그린 작품이 ⟨찰스 1세의 시신을 보는 크롬웰⟩이다.

제목이 없더라도 갸름한 얼굴에 독특한 염소수염, 목 부근의 생생한 핏자국을 보면 찰스 1세임을 금방 알 수 있다. 도끼로 잘려 분리된 목은 다시 원래 위치로 돌려놓았고, 정적 크롬웰이 자신의 손으로

폴 들라로슈, 〈찰스 1세의 시신을 보는 크롬웰〉(1831년)

막 뚜껑을 닫으려 하고 있다. 하지만 승자의 얼굴에 기뻐하는 기색은 없다. 그 후의 전개를 아는 이가 그렸기 때문일 것이다. 왕정복고 후, 크롬웰의 일족은 모두 살해당하고 본인의 시신도 파헤쳐져 다시 참수당한 뒤 오래도록 형틀에 방치된다.

역사의 탁류를 생각하게 되는 대목이다.

초상화의 운명

찰스 1세는 온 유럽에 불어닥친 종교 전쟁의 폭풍을 극복할 능력이 없었다.

앙리 4세처럼 필요하다면 정치질을 하며 몇 번씩 '줄타기'를 하거나, 엘리자베스 1세처럼 모든 것을 애매하게 넘겨버릴 수도 없었고, 자신의 뜻을 거스르는 의회를 머리부터 눌러놓으려고만 하다가 스스로 무덤을 판 셈이었다. 그의 측근이 체포되었을 때도 보기 좋게 배신하고서(측근은 처형대에서 '왕이나 남의 자식을 믿어서는 안 된다. 아무도 구해주지 않을 것이다'라고 외쳤다), 끝까지 군주 무류성(신에게 선택받은 자인 왕의 결정에는 오류나 잘못이 있을 수 없다는 뜻-옮긴이)을 주장했다.

그런 반면 찰스 1세는 미술 후진국인 영국에서는 매우 드물게, 뛰

어난 심미안의 소유자였다. 루벤스를 초청해 천장화를 제작하게 하고, 만토바 공작의 수집품이 매물로 나왔을 때도 전부 사들였을 뿐 아니라, 플랑드르의 화가 반 다이크를 궁정 화가로 임명하고 왕족들의 초상을 잔뜩 그리게 했다.

반 다이크는 찰스가 미술품을 수집하는 데도 지대한 공헌을 했으며, 훗날 귀족 칭호를 받아 왕비의 시녀와 결혼한다. 반 다이크는 청교도 혁명이 일어나기 전에 죽었기 때문에 국왕이 처형되는 미래 같은 건 상상도 하지 못했을 텐데, 어째선지 그의 붓이 그려낸 왕과 왕비는 하나같이 우수에 젖어 있으며, 반 다이크의 그림을 본 조각가 벨리니도 '이 얼마나 불행한 얼굴인가' 하고 말했을 정도였다. 〈사냥터의 찰스 1세〉만 봐도 '폭군'이라느니 '학살자'라느니 하는 죄상과 그림 속 왕의 모습은 도무지 연결되지 않는데, 그게 또 보는 사람들의 감정을 각양각색으로 흔들어 놓는다.

그런데 왜 이 걸작이 루브르미술관에 있는지, 이상하다고 느낀 적은 없는가?

실은 혁명 정부가 그림의 가치를 모르고, 아니, 알았더라도 자금 충당을 더 중시했던 것인지도 모르지만, 찰스 1세의 주옥같은 컬렉션을 대부분 경매에 넘겨 팔아치웠기 때문이다.

당시 찰스 1세에 비견할 만한 회화 수집가라면 에스파냐 합스부르크가의 펠리페 4세를 빼놓을 수 없다. 그는 이 기회를 놓치지 않

고 총신 벨라스케스의 조언을 받아들여 티치아노의 〈카를 5세와 사냥개〉, 라파엘로의 〈성 가족〉, 뒤러의 〈자화상〉 등을 경매에서 사들였다. 그리고 반 다이크의 이 작품, 〈사냥터의 찰스 1세〉는 프랑스의 수중에 들어갔다. 부르봉가의 공주가 결혼한 바로 그 왕이었던 만큼 다른 곳에 넘겨주고 싶지는 않았을 것이다(왕비 헨리에타가 프랑스로 건너갈 때 가져갔다는 추론도 가능하다).

이렇게 해서 프랑스에 오게 된 그림은 그 후 어떤 경위인지는 모르나 루이 15세 최후의 총희 뒤바리(프랑스 궁정에서 마리 앙투아네트와 충돌한 일화로 유명한 인물)의 소유가 되었다[훗날 프랑스 궁정이 2만 4,000리브르(현재 가치로 환산하면 약 53억 원-옮긴이)라는 파격적인 가격으로 사들인다]. 그녀가 예술 애호가였다는 이야기는 전혀 전해지지 않기 때문에 아마 자산으로서 구입했거나 누군가에게 뇌물로 받은 듯하다.

루이 15세 서거 후, 당연히 뒤바리는 궁정에서 쫓겨났지만, 그동안 부지런히 모아둔 금은보화 덕분에 귀족 못지않은 화려한 생활을 계속하고 있었다. 그러다 프랑스 혁명이 발발하며 간신히 영국으로 망명한 것까지는 좋았는데, 어째선지 다시금(보석을 되찾기 위해서였다는 이야기도 있다) 프랑스로 돌아오는 바람에 체포되어, 공포에 떨며 기요틴에서 목이 떨어지고 말았다.

정말이지 기묘한 인연이다.

그건 그렇다 치더라도, 만약 찰스 1세가 비록 한때지만 창부 출

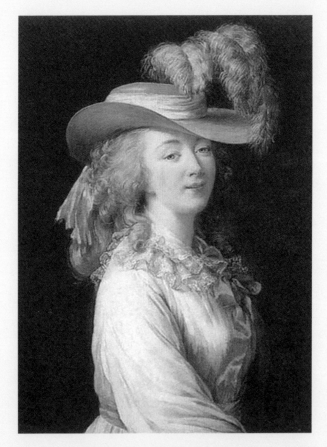

루이 15세의 총희 뒤바리(비제 르브룅, 1781년)

신이던 뒤바리의 저택에 자신의 초상화가 장식되어 있었다는 사실을 안다면 어떻게 생각할까? 아마도 무덤 아래서 이를 갈지 않을까……?

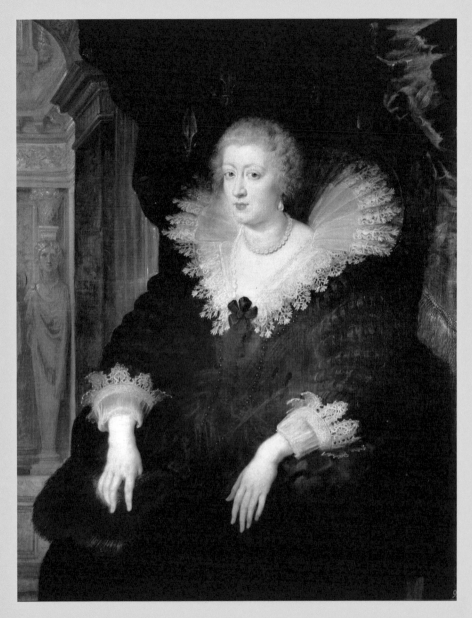

1622년, 유화, 프라도미술관, 130×108cm

제3장
페테르 파울 루벤스,
안 도트리슈

Bourbon Dynasty

삼총사가 지키던 미녀

앙리 4세가 암살당한 후, 섭정이 된 마리 드 메디시스는 친에스파냐 노선으로 선회해 왕가의 특기인 이중 결혼을 추진했다.

그렇게 장녀 엘리자베트(에스파냐어로는 이사벨)를 펠리페 4세와 맺어주고, 장남 루이 13세는 펠리페의 누나 아나(프랑스어로는 안 도트리슈)와 결혼시키기로 결정한다. 그래도 아직 이 시점에서는 네 명 다 일곱 살에서 열 살 사이의 어린 소년 소녀에 지나지 않았다. 실제로 안 도트리슈가 프랑스 땅을 밟는 것은 4년 뒤, 루이 13세와 같은 나이인 열네 살 때였다.

'도트리슈'는 사실 이름이 아니라, 'Anne d'Autriche(영어로는 Anne of Austria)', 다시 말해 '오스트리아의 안'이라는 뜻이다. 에스파냐의 왕녀이긴 하지만 그녀의 피는 거의 오스트리아 합스부르크가에서 왔기 때문이다.

그 점은 루벤스가 그린 이 초상화만 봐도 알 수 있다. 곱슬거리는 금발, 에메랄드빛으로 묘사된 푸른 눈, 투명한 흰 피부가 북방 출신임을 입증하고, 살짝 튀어나온 아래턱과 입술, 약간 처진 코가 합스부르크가 사람임을 이야기한다. 사소한 결점은 있더라도 안은 보기 드문 미모의 왕비로 유명했다. 그토록 아름다웠는데도 불구하고 더

없이 불행했던 왕비. 그렇기 때문에 알렉상드르 뒤마의 신나는 모험 소설 《삼총사》(1844년)에서 다르타냥과 삼총사는 그녀를 구하기 위해 목숨을 걸었던 것이다.

그림 속의 안은 스물한 살. 부르봉가의 일원이 되었다는 증거인 백합 문장의 휘장 아래 앉아 있다. 모피로 만든 원통형 머프를 오른손에 쥐고, 목에는 호화로운 레이스 옷깃과 10만 리브르(현재 가치로 환산하면 약 2,000억 원-옮긴이)가 넘는 고가의 큰 진주 목걸이를 둘렀다. 하지만 젊은 느낌도 전혀 없고 행복해 보이지도 않는다. 그도 그럴 것이 안은 지난해 막 두 번째 유산을 경험한 참이었다. 이제 두 번 다시 아이를 가지지 못할지도 모른다는 불안으로 가득했다. 남편인 루이 13세는 안에게, 아니, 꼭 안이라기보다 모든 여성에게 냉담한 편이었다. 후계자를 만들기 위해 마지못해 그녀와 잠자리를 같이 하곤 했지만, 유산을 하자 이게 어떻게 된 일이냐며 화를 내고 그 후로는 거의 돌아보지 않았던 모양이다.

이국에 시집온 왕비에게 왕은 유일하게 의지할 수 있는 사람이었다. 하지만 그 상대는 차갑기 그지없고, 아들도 낳지 못했다. 고국에서 함께 온 가신들도 돌아가고 나자 안은 깜깜한 어둠 속에 혼자 남겨진 듯한 외로움에 시달리게 된다. 안이 매일 밤 울고 있다는 소문이 물결처럼 퍼져나갔다.

하지만 미녀라는 것은 역시 유리하다. 동성에게만 관심을 보이던

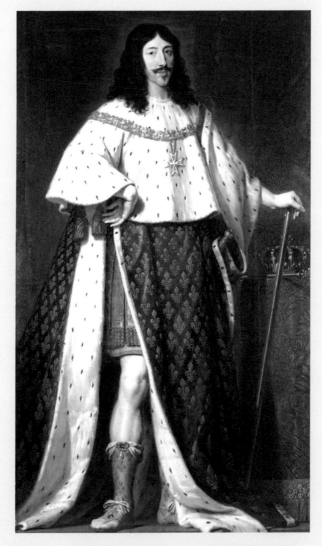

필리프 드 샹파뉴, 〈루이 13세〉(1622~1639년)

왕에게는 안의 여성스러움도 우아함도 아무 소용없었지만, 다른 남성들의 눈에는 부당한 취급을 조용히 참고 견디는 왕비가 더더욱 아름다워 보였던 것이다. 모두가 그녀를 동정하며 칭송하기 시작했다 (눈에 띄는 외모가 아니었던 카트린 드 메디시스 때와는 어쩜 이렇게 다를까!).

그렇게 그녀의 입장은 아주 조금씩이나마 나아진다.

사랑의 증표, 목걸이

그러던 어느 날(이 초상화가 완성된 지 3년째 되던 해), 《삼총사》에도 등장하는 유명한 연애 사건이 일어난다.

루이 13세의 여동생 헨리에타 마리아와 혼담이 오가던 영국의 황태자, 훗날의 찰스 1세(제2장 참조)가 비공식적으로 파리를 방문해(그도 호기심을 이기지 못하고 미래의 신부를 보러 온 걸지도 모른다) 궁정 무대를 감상했다. 그때 동행한 측근이 '영국 제일의 미남'으로 명성 높았던 버킹엄 공작이었다. 젠트리 계급에서 크게 출세했으며 두려움을 모르는 이 잘생긴 인기남은 무대에서 여신 역할을 맡아 춤춘 왕비 안에게 첫눈에 반해 사랑 고백까지 했던 듯하다.

거기서 끝이 아니었다. 다다음 해, 헨리에타 마리아를 찰스 1세의

왕비로 모셔 오기 위해 파리로 향한 버킹엄 공은 전보다 더욱 아름다워진 안 도트리슈를 보고 정열적으로 다가간다. 그리고 무언가가 일어났다. 정원에서 단둘이 보낸 짧은 시간, 왕비의 비명, 어쩌면 몰래 숨어든 침실, 무릎을 꿇고 사랑을 애걸하는 모습……. 다양한 증언이 남아 있다. 확실한 것은 그때 안의 곁에 있던, 정확히 말하면 곁에 있어야 했지만 그 자리를 지키지 않았던 시녀들이 루이 13세의 손에 처벌되었다는 사실이다. 사랑하지는 않으면서 질투는 했던 모양이다. 남편 입장에서는 전혀 재미있지 않은 상황이었다는 것은 이해가 간다.

《삼총사》에서는 안이 버킹엄 공에게 사랑의 증표로 건넨 다이아몬드 목걸이를 둘러싸고 왕의 총신 리슐리외가 계략을 꾸미고, 삼총사가 두 나라를 오가며 맹활약을 펼치며, 버킹엄 공은 허락되지 않은 사랑 탓에 끝내 죽임을 당하고 만다. 현실에서도 버킹엄 공은 몇 년 뒤 암살당하는데, 치정 문제 때문은 아니고 종교 전쟁에 휘말렸기 때문이었다.

한때 사랑했던 상대가 갑작스러운 죽음을 맞았다. 안은 눈물을 흘렸을까? 그녀는 스물일곱 살이 되었고, 루이 13세와는 여전히 쇼원도 부부인 채였다.

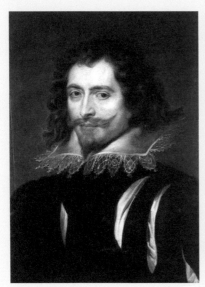 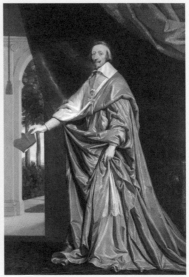

페테르 파울 루벤스, 〈버킹엄 공작〉(1625년경) 필리프 드 샹파뉴, 〈리슐리외 추기경〉(1637년)

또다시 비밀스러운 사랑

뒤마의 소설에서는 음험한 악역으로 묘사된 리슐리외지만, 루이 13세에게 있어서, 또 프랑스에 있어서 그의 존재는 믿을 수 없는 행운 그 자체였다. 추기경이자 재상, 사실상 독재자였던 리슐리외는 사리사욕을 채우지 않고 프랑스의 국위 선양에 앞장섰다. 리슐리외가 없었다면 부르봉 왕조 절대 왕정의 안녕은 결코 없었을 것이다.

리슐리외는 왕권을 강화하기 위해 대귀족을 견제하고 부국강병 및 반프로테스탄트 정책을 취했는데, 이때 무엇보다 중시한 것이 합스부르크가의 세력을 저지하는 일이었다. 부르봉의 숙적 합스부르크는 당시 유럽의 절반을 제패한 뒤 프랑스를 에워싸며 압박해 왔다. 그래서 30년 전쟁이 일어나자 프랑스는 군이 프로테스탄트 편을 들어 전쟁에 끼어들었고, 결국 오스트리아와 에스파냐, 두 합스부르크 왕가와 긴 전쟁을(20년 이상이나 이어졌다) 시작하게 되었다.

에스파냐 출신인 안에게는 매일매일이 괴로움의 연속이었다. 남편과 친동생(펠리페 4세)의 싸움을 멈추고 싶었던 안은 고국에 보내는 편지에 프랑스군에 대한 정보를 숨겨두었다. 하지만 편지는 곧장 리슐리외의 손에 넘어갔고(다시 말해 리슐리외는 줄곧 왕비를 의심의 눈으로 지켜봐 왔다는 뜻이다), 안은 국왕과 재상 앞에서 자신의 행동을 해명하고

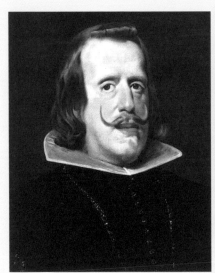 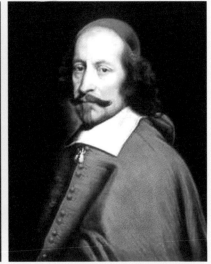

디에고 벨라스케스, 〈펠리페 4세〉(1656년) 피에르 미냐르, 〈추기경 마자랭〉(1661년)

용서를 비는 굴욕을 겪어야 했다. 리슐리외를 향한 안의 증오심은 깊어만 간다.

거의 그 무렵(안이 30대 초반이던 시기), 로마에서 교황 특사로 파견되어 온 한 이탈리아인이 리슐리외의 두터운 신임을 얻었다. 근엄하고 조금도 웃지 않으며 두려움을 통해 사람들을 다스렸던 리슐리외와는 정반대로, 밝고 온화하여 '모두의 호감을 사는 사람'인 데다(그래서 로마 교황은 그에게 외교를 맡겼다) 뛰어난 정치 감각까지 겸비한 이 남자, 카르디날 쥘 마자랭이야말로 하늘이 내린 이상적인 재상 후계자였다. 얼마 지나지 않아 프랑스로 귀화한 마자랭은 리슐리외처럼 추기경이 되었고, 리슐리외와 마찬가지로 실질적 재상으로서 훌륭히 기대에 부응했다.

왕비 안과 마자랭이 서로에게 이끌린 것은 언제부터였을까? 처음 서로를 바라본 순간, 사랑이 타올랐던 것일까? 아니면 좀 더 나중에, 루이 13세가 세상을 떠난 뒤 같은 이방인끼리 오랫동안 이인삼각으로 나라를 다스리는 동안 지극히 자연스럽게 애정이 자라난 것일까?

두 사람이 서로 사랑했다는 사실을 부정하는 이는 아무도 없다. 만년에는 비밀 결혼까지 한 상태였다는 유력한 증언도 있다. 하지만 그들의 사랑이 언제 시작되었는지는 여전히 수수께끼로 남아 있다. 어쩌면 태양왕 루이 14세의 출생의 비밀이라는 지뢰를 밟게 되기 때문일지도 모른다.

기적의 아이 탄생

1638년 봄, 국민들은 왕비의 회임 소식에 경악한다.

루이 13세와 안이 결혼한 지 이미 23년이 지났다. 안이 마지막으로 유산한 지도 벌써 17년이 지났던 터라 모두가 설마설마하던 놀라운 소식이었다. 물론 궁정 내에서는 진작 알려진 사실이었고(유산의 위험이 줄어든 안정기에 공식 발표한 것이다), 아이의 아버지가 정말 루이가 맞을지 수군거리는 소리로 가득했다. 특히 유력한 왕위 계승자였던 루이의 남동생 가스통은 이대로라면 자신이 다음 왕이 되리라고 기대하고 있었던 만큼(훗날 그는 반란을 도모하다 유폐당한다), 태어날 아이의 핏줄에 의혹을 드러내며 악의 가득한 소문을 열심히 퍼뜨렸다.

그러면 임신 추정 기간인 그 전해 12월, 안은 어디서 누구와 함께 있었을까? 실은 국왕 부부는 한 달 내내 생제르맹앙레에서 지내고 있었다. 마자랭은 멀리 이탈리아에 있었다.

알리바이는 성립한 걸까?

단언할 수 없다. 추리 소설이라면 빤히 들여다보이는 범인의 알리바이 공작일 테니까. 이탈리아에서 프랑스로 은밀히 드나드는 것은 그다지 어려운 일이 아니다. 따라서 이런 추정도 가능하다. 안을 임신시키고 만 마자랭이 리슐리외와 상담하고, 국가를 제일 중요시하

생제르맹앙레성

어린 시절의 루이 14세

는 리슐리외는 왕비의 회임에 대해서는 숨긴 채 루이에게 다시 한번 아이 만들기를 시도하도록 설득하여 국왕 부부를 생제르맹앙레로 보냈다……

황당무계한 가설이라고 할 수만은 없다. 대체 왜 이제 와서 갑자기 아이가 들어선 것인가? 성가신 정무는 전부 리슐리외에게 맡기고, 전쟁터로 나가지 않을 때는 사냥만 하던 루이는 작은 베르사유 마을에 사냥용 오두막을 짓고(이 오두막이 훗날 베르사유궁전의 전신이 된다), 젊은 남자들과 눌러살다시피 하고 있었기 때문이다.

그러나 왕이 인정하기만 하면 문제 될 것 없었다. DNA 감정 같은 것도 없고, 진실이 어떻든 간에 아이가 태어나는 것은 경사스러운 일이었으니까.

첫 번째 난관은 해결되었다. 하지만 그렇다고 해서 왕비가 원하는 대로 남자아이가 태어난다는 보장도 없었으므로, 여기서부터는 안과 프랑스가 얼마나 강한 운을 타고났는지에 달렸다.

그리고 그해 9월, '기적의 아이' 루이 14세가 건강한 울음을 터뜨리며 태어났다.

서른일곱 살의 어머니가 얼마나 이 아이를 귀여워했는지, 사람들 입에 계속 오르내릴 정도였다. 안은 아이에게 아낌없이 사랑을 쏟아붓는 동시에 자신의 손으로 직접 궁정 예법을 가르쳤다(누가 뭐래도 안은 예의범절에 까다롭기로는 유럽에서 첫째가는 에스파냐 왕실 출신이었다). 보통

후계자를 낳지 못한 이국의 왕비는 왕이 서거하고 나면 고국으로 돌아가는 것이 일반적이었고, 안도 반쯤은 각오하고 있었을 것이다.

그러나 이제야 비로소 진정한 프랑스 왕비가 된 안은 자신의 아이를 위해, 그 아이의 영광을 위해, 조금도 주저하지 않고 친정 합스부르크보다 시가 부르봉을 우선하는 모습을 보였다.

안 도트리슈의 인기가 높은 까닭은 여성으로서의 매력은 물론이고, 무엇보다 이 모성에서 비롯한 것이 틀림없다. 그저 맹목적이기만 한 사랑이 아니라, 더없이 현명한 방식으로 아들을 사랑하여 올바른 길로 인도하고 위대한 국왕으로 만든 데다, 아들로부터도 진심 어린 존경과 사랑을 받았기 때문이다.

행운은 계속된다. 2년 후, 또 한 명의 아들이 태어난 것이다. 이 아이가 바로 훗날의 오를레앙 공 필리프다. 이제 더 이상 아이의 아버지가 누구인지 묻는 자는 없었다. 그녀는 완전한 승리를 거둔 것이다.

위기를 극복하는 조용한 사랑

왕위 계승자도 탄생하고 자신의 후계자인 마자랭의 등장에 안심한 탓인지, 리슐리외는 얼마 지나지 않아 병사하고 말았다. 그 후 반년

만에 존재감 없던 루이 13세도 결핵으로 서거하자, 마흔두 살의 안이 어린 루이 14세를 대신해 섭정 자리에 앉았다.

정권이 교체될 때마다 정책이 바뀌는 것은 늘 있는 일이고, 안이 리슐리외를 싫어하는 것은 유명했으므로 리슐리외의 부하들은 다들 추방당할 것을 각오했다. 하지만 안은 그렇게 하지 않았다. 안의 상담역이자 새 왕의 교육 담당이 된 마자랭의 충고 덕분이었다. 설령 그렇더라도 쉬운 결정은 아니었다.

오랫동안 궁정의 중심에서 밀려나 있던 안은 객관적이고 현명한 시각으로 수많은 음모와 배신을 영리하게 지켜봐 왔다. 아들과 실권을 두고 다툰 시어머니 마리 드 메디시스 왕태후의 유폐, 왕좌를 노린 국왕의 남동생 가스통의 반란 등. 안은 깊은 고찰 끝에 리슐리외의 왕권 강화 노선을 이어받아야 한다고 결론지은 것이다.

이는 역사적으로 볼 때(어디까지나 부르봉 왕조 발전사에 있어서지만) 올바른 판단이었다. 국가의 중심인물이던 리슐리외가 죽고 나자, 권력을 차지하려는 대귀족들이 곧장 들고일어나 '프롱드의 난'을 일으켰기 때문이다. 한때 왕가는 파리에서 도망쳐야 할 정도로 궁지에 몰렸지만, 이를 극복한 뒤에는 거의 모든 일이 순조로웠다. 국내를 평정했을 뿐 아니라, 마자랭의 뛰어난 외교 수완 덕분에 에스파냐와의 전쟁도 프랑스에 매우 유리한 조건으로 종결시킬 수 있었다(그래서 루이 14세는 또다시 에스파냐에서 신부를 맞이하게 된다).

프롱드의 난

안 도트리슈는 자리에서 물러나는 순간까지도 훌륭했다. 아들이 어렸을 때는 현명하게 뒷받침해 주었으며, 성인이 되어 친정을 시작하자 일절 참견하지 않고 자선 사업과 기도를 하며 조용한 나날을 보낸다. 이러한 태도는 안의 증조부 카를 5세가 아들 펠리페 2세에게 왕위를 물려주고 은퇴한 뒤, 수도원에 들어가 청렴한 생활을 했던 모습을 떠오르게 한다.

또한 안은 남편을 먼저 떠나보낸 후 화장을 그만두었는데, 그래도 여전히 희고 매끄러운 피부를 간직했으며 미모도 시들지 않았다. 열다섯에 결혼을 하고 서른쯤 되면 여자로서 전성기가 지났다고 하던 시대에 마흔이 다 되어 처음으로 아이를 낳았으면서도 언제까지나 반짝임을 잃지 않았던 것은 그녀가 행복했기 때문이 틀림없다. 안 도트리슈는 인생 전반의 괴로운 나날을 인내와 지성으로 이겨내고, 후반의 영광을 손에 넣은 것이다.

됨됨이가 좋은 아들, 강대국이 된 프랑스, 그리고 함께 있어 주는 연인. 안이 행복을 불러들인 것은 진정으로 남을 사랑할 줄 알고, 그 사랑을 지속할 수 있는 힘을 갖고 있었기 때문이라는 생각이 든다.

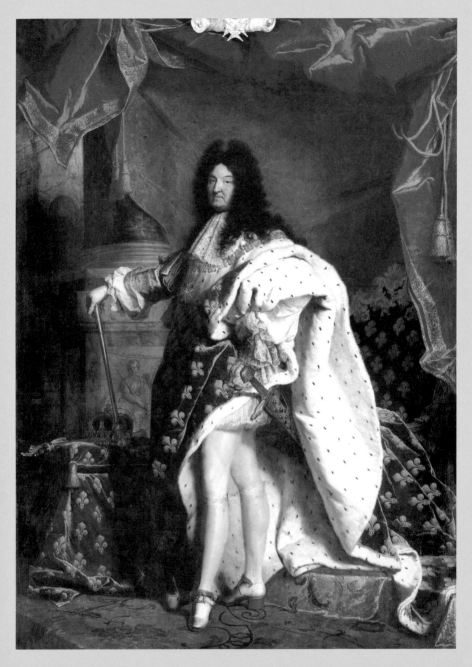

1701년, 유화, 루브르미술관, 277×194cm

제4장

이아생트 리고,
루이 14세

Bourbon Dynasty

👑 왕 중의 왕

어디선가 본 적 있는 자세다.

오른팔을 왕홀로 지지하고, 왼쪽 팔꿈치는 정면을 향해 내밀고, 오른발에 체중을 싣고, 왼발을 자연스럽게 앞으로 내민다. 주목을 받는 데 익숙한 자 특유의 자세. 타인을 내려다보는 시선.

그렇다. 이것은 반세기도 더 전에 반 다이크가 그린 영국 왕의 자세(제2장 참조)와 완전히 똑같다. 〈사냥터의 찰스 1세〉는 오래전에 프랑스에서 사들였기 때문에 프랑스의 궁정 화가였던 이아생트 리고가 참고할 수 있었던 듯하다. 다만 준비된 소품이 다르다 보니 위압감은 비할 것이 못 된다.

'짐이 곧 국가다'라고 공언한 태양왕 루이 14세의, 거만함의 대명사처럼 몸을 한껏 뒤로 젖힌 모습은 어떤가? 사치스러운 옷차림이나 휘황찬란한 보석 장식에도 지지 않는다. 오만한 표정은 또 어떠한가? 프로파간다(사상이나 교리 등을 선전하거나 선동하는 것—옮긴이)를 위한 초상화인 만큼 화가도 모델도 둘 다 힘이 들어가 있다. 그는 절대주의 최전성기의 유럽 최강국 프랑스의 왕이다. 이 작품은 그야말로 왕 중의 왕이 어떤 것인지, 또 어떤 것이어야 하는지를 완벽하게 전달하며 '위대한 세기'의 상징적 회화가 되었다.

그중에서도 유독 이 작품이 특별한 것은 제작 당시 왕 본인이 모델이 되어 화가 앞에 장시간 서 있었다는 점에 있다(보통 왕과 귀족들은 얼굴 데생만 하고 나머지는 옷을 나무틀에 걸치거나 대역을 써서 그렸다). 완성작을 보고 대만족한 루이 14세는 그림을 에스파냐 궁정에 증정하려던 계획을 취소하고 자기 수중에 두었다.

그때 루이 14세의 나이는 예순셋. 그는 프랑스를 최강국의 자리로 끌어올린 영광의 인물이었다. 다소 키가 작은 것이 콤플렉스였지만, 하늘을 찌를 듯 풍성한 가발과 새빨간 리본이 달린 높은 굽의 구두로 20센티미터 정도는 너끈히 속일 수 있었다. 젊은 시절 발레로 단련한 다리도 아직까지 좋은 형태를 유지하고 있었고(그 시대에 각선미는 남성의 전유물이었다), 이미 이가 거의 다 빠진 상태였지만 입을 닫고 있으면 알 수 없었다.

옷차림이 지위, 계급, 재산을 이야기하는 사회에서 바로크풍으로 과하게 몸을 치장하고 권세를 과시하는 데 무슨 거리낌이 있겠는가. 또한 '위대한 세기'는 어마어마하게 과장된 가발의 시대이자 이러다 파산하는 것 아닌가 싶을 정도로 옷차림이나 장식품에 돈을 쓴 시대였으며, 남성 모드(mode: 프랑스어로 유행 또는 패션-옮긴이)가 여성 모드를 능가한 시대이기도 했다.

그림 속 태양왕은 보석을 박아넣은 왕검을 허리에 차고, 재무장관 콜베르가 설립한 왕립 매뉴팩처(기계 공업의 전 단계로 산업 자본가가 임

금 노동자들을 고용하여 한 자리에 모은 뒤 분업에 의한 협업을 통해 대규모 생산을 가능하게 한 제도. 공장제 수공업이라고도 부른다-옮긴이)에서 만들어진 비단 양말을 신고, 최고급 레이스의 크라바트(넥타이의 시초)를 두르고, 두 꺼운 의식용 망토를 걸쳤다. 이 망토를 어깨 부근에서 바깥쪽으로 넓게 접은 것은 고가의 안감인 흰담비족제비 모피를 과시하기 위해서다. 망토의 겉감인 푸른 벨벳 천에는 백합을 금실로 수놓았다. 백합은 12세기부터 이어진 프랑스 왕가의 문장이기에(꽃의 형태가 왕홀을 닮았고 백합 향기가 뱀을 물리친다는 이유로 선정되었다) 의자 등받이와 왕관을 올려둔 쿠션, 테이블 덮개에도 같은 천과 문양을 사용했다.

그리고 왕은 눈에 보이지 않는 장식도 더하고 있었다. 향수다.

카트린 드 메디시스가 이탈리아에서 가져온 향수는 이제는 프랑스 궁정 사람들의 필수품이 되었다. 당시 의사들은 입을 모아 목욕이 해롭다고 주장했기 때문에(물속에서 독소가 체내에 침투한다는 것이었다), 사람들은 다들 목욕을 일 년에 몇 번 정도밖에 하지 않았다. 게다가 속옷 세탁 횟수도 극단적으로 적었기 때문에, 샤워하는 수준으로 향수를 뿌리지 않으면 체취를 감출 수 없었다.

유감스럽게도 이 시대의 호화로움과 청결 의식은 이어져 있지 않았다.

또 한 명의 '기적의 아이'

어쨌든 시간을 훨씬 앞으로 되돌려 보자. 지금 이 얼굴에서는 상상하기 힘들지만, 태양왕에게도 어린 시절은 있었다.

안 도트리슈가 마흔 가까이 되어 낳은 '기적의 아이' 루이 14세는 자신과 마찬가지로 '기적의 아이'라 불리면서도 왕조를 망쳐놓았던 에스파냐 합스부르크가의 카를로스 2세와는 달리, 진정한 의미의 기적을 이루어낸 강운과 에너지의 소유자였다.

무엇보다 루이 14세는 왕가에 태어난 아이로서는 드물게 어머니의 넘치는 사랑을 받으며 자랐다. 수유만은 유모에게 맡겼지만, 안은 시간을 내서 빈번히 아이 방을 찾았고 늦게 생긴 아이를 무척 귀여워했다. 프롱드의 난이 일어나고 폭도들이 소년 왕의 침실까지 쫓아왔을 때도 필사적으로 루이를 지켰다.

사랑을 아는 자는 사랑을 줄 수 있다. 안과 루이 14세는 내내 좋은 관계를 유지했고, 이는 프랑스 궁정에도 좋은 영향을 끼쳤다. 알다시피 선왕의 시대에는 어머니와 아들이 서로 파벌을 만들어 어마어마한 권력 투쟁을 벌인 끝에, 패배한 어머니가 두 번이나 성에서 쫓겨나고 끝내 망명지에서 객사하기도 했다.

정치보다 사냥을 중요하게 여겼던 부왕 루이 13세가 일찍이 세상

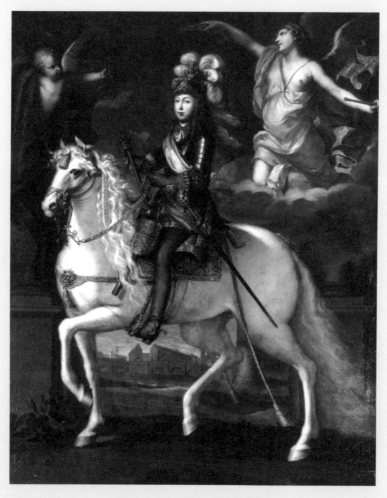

말 위의 어린 루이 14세(장 노크레, 1653년)

을 뜬 것도 어떤 의미로는 다행이었다. 아버지를 대신하던 마자랭(어쩌면 진짜 아버지일지도……)은 루이가 성인이 되어 제 몫을 할 때까지 재상으로서 책임을 다해 왕권을 지켜냈고, 현실주의적인 정치 수법, 바꿔 말하면 정치의 비정함을 새 왕에게 가르쳤다. 찰스 1세를 살해한 장본인인 크롬웰과 동맹을 맺은 것도 그 일례다.

당시 프랑스 궁정에는 찰스의 미망인 헨리에타 마리아(루이에게는 고모에 해당한다)가 몸을 의탁하고 있었으니 그녀의 뜻을 이어받아 영국에 강경책을 취해도 좋았을 것이다. 그러나 마자랭은 정도 체면도 아랑곳하지 않고 결단을 내렸으며, 그 덕분에 결과적으로 에스파냐와의 전쟁에서 프랑스를 승리로 이끌었다.

루이 14세는 마자랭에게서 제왕학을 배우고 열한 살의 나이에 처음으로 전쟁터에 나갔다(이것이 훗날 루이 14세를 전쟁광으로 만든 계기가 된 듯하다). 공식 행사에서 어떻게 행동해야 할지 익힌 루이는 자신이 신에게서 왕권을 부여받은 '선택받은 자'라는 것을 모든 이에게 공고히 인식시켰다.

마자랭은 죽는 순간까지 완벽한 타이밍을 선보였다. 1661년, 루이 14세가 스물세 살이 되어 홀로서기를 하기 딱 알맞은 시기에 그의 대부(가톨릭의 남자 후견인-옮긴이)는 자신의 역할을 끝내고 조용히 이 세상을 떠났다. 젊고 의욕이 넘쳤던 왕에게 마자랭이 남긴 것은 '베스트팔렌 조약'과 '피레네 조약' 체결을 통한 유럽의 평화와(일시적이

클로드 르페브르, 〈장 바티스트 콜베르〉(17세기 후반)

기는 했지만) '프롱드의 난' 진압으로 인해 강화된 왕권이었다.

'자연' 또한 루이의 편이었다. 루이 14세가 직접 나라를 다스리던 전반 동안 비교적 온난한 기후가 이어진 덕분에 농업 생산량이 증가하여(과거에도 지금도 프랑스는 대표적 농업 국가다) 경제가 안정되었고, 사람들은 왕에게 만족했다.

대단한 출범이다. 루이 14세가 가장 먼저 한 일은 재상 제도를 폐지하는 것이었다(마자랭의 유언을 따랐다고 한다). 이제부터는 국왕 스스로가 재상을 겸하며 왕족이나 대귀족의 국정 간섭을 막고 실력 본위로 인재를 등용하게 된다(그 덕분에 상인의 아들인 장 바티스트 콜베르가 발탁되었다). 그리고 대신들에게 너무 많은 권력을 쥐여주지 않도록 그저 왕명을 실행하는 역할만 하는 행정관으로 끌어내렸다. 젊은 왕은 진정한 의미의 '전제 군주 정치'를 시행한 것이다.

전쟁과 영광의 나날

재미있게도 루이 14세는 도저히 교양 있는 인물이라고는 할 수 없었다. 소년 시절, 프롱드의 난 때문에 도망치듯 파리를 떠나 한동안 이곳저곳을 전전했던 탓에 마음 잡고 라틴어를 비롯한 필수 학문을 익힐

상황이 아니었다고 하는데, 꼭 그 때문만도 아닌 것 같다. 루이 14세는 평소 '책 따위는 읽어서 무엇하겠는가?'라고 공공연히 말했다고 한다.

또한 구두 뒤축에까지 조그맣게 전쟁화를 그려 넣을 정도로 전쟁을 좋아해서, 본인이 나서서 네 번이나 큰 전쟁을 벌였다[1667~1668년 네덜란드 전쟁(에스파냐에 대한 상속권을 구실로 루이 14세가 에스파냐령 네덜란드를 침략했으나 네덜란드, 영국, 스웨덴의 항의로 1668년에 중지되었다-옮긴이) 1672~1678년 네덜란드 침략 전쟁(네덜란드 전쟁에서 패한 루이 14세가 영국, 스웨덴 등과 동맹을 맺고 네덜란드에 침입하며 시작된 전쟁이다-옮긴이), 1689~1697년 아우크스부르크 동맹 전쟁(독일의 팔츠 공령 상속 문제를 둘러싸고 아우크스부르크 동맹국과 벌인 전쟁이며, '팔츠 전쟁'이라고도 한다-옮긴이), 1701~1714년 에스파냐 계승 전쟁(루이 14세의 손자 필리프가 에스파냐 국왕으로 즉위하게 되자, 이에 반대하는 오스트리아·영국·네덜란드가 동맹을 맺고 프랑스·에스파냐와 싸우며 시작된 전쟁이다-옮긴이)]. 루이 14세는 친정 54년 중 32년이나 프랑스를 전쟁으로 밀어 넣었는데도 불구하고, 군사적 재능은 없었다는 것이 정론이다. 본인이 지휘했을 때가 아니라 명장들이 고군분투했을 때 승리한 경우가 많았고, 패전한 경우에는 퇴각하면서 승리를 선언하기도 했고, 신하의 공로를 뻔뻔하게 가로채기도 했다. 아나나 다를까, 그도 만년에는 전쟁을 너무 많이 한 것을 후회했다고 한다.

그렇다면 루이 14세는 어리석은 군주였을까? 결코 그렇지 않다.

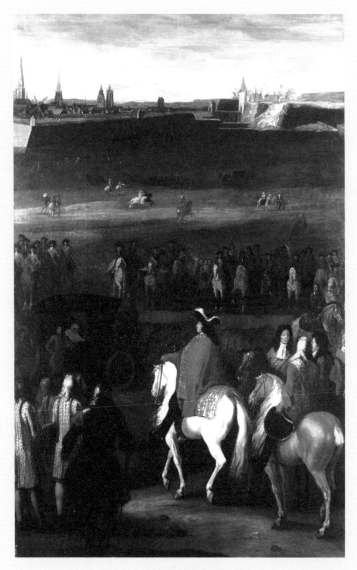

전장에서의 루이 14세

마자랭의 훌륭한 가르침을 받은 루이는 뛰어난 기억력과 날카로운 직감을 발휘해 외교 교섭에서 만만치 않은 기술을 선보였다. 두 합스부르크가와 전쟁에서 패권을 다툴 때는 약소국을 매수해 자신의 편으로 끌어들였고, 여러 이웃 나라와 절충해야 할 때는 적도 혀를 내두를 정도로 겉 다르고 속 다른 모습을 보였다.

국내 정책에서는 중상주의를 취하며, 치세 중반까지는 모두 다 성과를 거두었다. 사실상 재상이나 다름없었던 재무·군사 담당 콜베르도 뛰어난 수완가여서 왕립 매뉴팩처를 차례차례 설립하고, 수입을 제한하여 국내 산업을 보호했으며, 수출을 통해 대량의 외화를 축적하고, 징병제를 수립해 군을 강화하며 마침내 해군까지도 유럽 제일의 위치로 끌어올렸다(이로써 에스파냐와 영국이 얼마나 몰락했는지 알 수 있다).

모두가 따라 하는 프랑스 문화

동시에 루이 14세는 온 힘을 다해 자신을 신격화했다. 서른 살 때는 '나의 가장 큰 정열은 영광을 향한 사랑이다'라는 글을 남기기도 했다. 물론 그 사랑이 평생 계속된 것은 틀림없는 사실이므로 단순한 자기 과시나 나르시시즘으로 치부할 일은 아니다. 루이의 진짜 목적

은 자신이 얼마나 전능한지 널리 알려 국내에서 구심력을 모으고, 국외에도 강력하게 어필하는 것이었다. 그 철저함과 능수능란한 선전 덕분에 목적은 완벽하게 달성된다.

또한 루이 14세는 예술을 대대적으로 후원했다. 당시의 왕과 귀족들에게 음악과 춤은 반드시 요구되는 재능이었다. 루이 본인도 젊었을 적 아폴론으로 분장해 궁정 무대에서 춤추었던 것으로 유명하다('태양왕'이라는 별명은 여기서 유래했다). 루이의 문화 진흥책 덕택에 수많은 예술 아카데미와 과학 아카데미가 탄생하고, 프랑스 문화는 절정기를 맞이한다. 그 문화의 파급력은 여러 이웃 나라들까지 광범위하게 미쳤고, 나라의 크고 작음을 떠나 모든 왕과 귀족들은 루이 14세가 되고 싶어 했다. 그들은 자신의 궁정을 작은 베르사유로 만들다시피 했고, 프랑스인을 고용해 프랑스어로 읽고 쓰며 프랑스 예법을 그대로 흉내 냈다.

대체 얼마나 많은 사람들이 프랑스야말로 문화의 중심이라고 생각했던 걸까? 반세기도 더 지난 어느 날, 프로이센의 프리드리히 대왕을 방문한 프랑스 철학자 볼테르가 프리드리히를 비롯한 모든 궁정 사람들이 일상적으로 프랑스어로 이야기하는 것을 보고 '여기는 완전히 프랑스입니다. 독일어로 말하는 건 병사들과 말밖에 없습니다!' 하고 놀랐다는 일화만 봐도 잘 알 수 있다.

프리드리히 대왕의 호적수였던 마리아 테레지아도 편지를 쓸 때

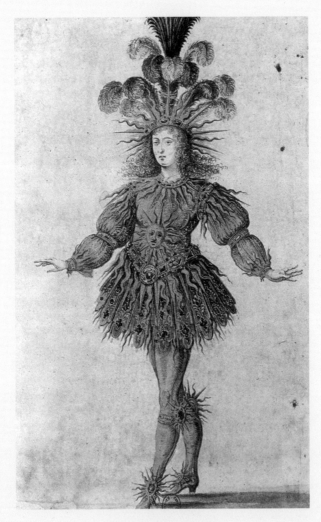

아폴론으로 분장한 루이 14세

는 늘 프랑스어를 사용했다. 독일의 과학자 라이프니츠도 논문은 라 틴어로 썼지만, 일반적인 저작물은 프랑스어로 썼다. 게다가 그 반세 기 후, 러시아 작가 알렉산드르 푸시킨이 《예브게니 오네긴(Евгени й Онегин, 19세기 초 러시아 리얼리즘의 고전으로, 화려한 사교계 귀족 청년 오네 긴의 생활을 운문 형식으로 그린 장편 소설-옮긴이)》에서 묘사한 시골 귀족의 일상에서도 프랑스인 고용인이나 프랑스어로 연애편지를 쓰는 여주 인공이 당연하다는 듯 등장한다. 현대 사회에서도 영어 회화를 잘하 면 무조건 존경(?)받는 것과 조금 닮았을지도 모른다.

그리고 시대가 지나 19세기 후반, 바이에른의 루트비히 2세는 태 양왕을 동경해 베르사유궁과 꼭 닮은 헤렌킴제성을 건축했다. 그리 고 제2차 세계대전 직후의 일본에서도 비슷한 일이 일어났다. 이제 부터는 일본어가 아니라 프랑스어(영어가 아니다)를 공용어로 삼아야 한다고 진지하게 주장하는 시가 나오야(일본의 근현대 소설가. 특유의 문 체로 '소설의 신'이라 불리는 등 많은 일본인 소설가에게 영향을 끼쳤다-옮긴이) 같 은 사람들이 나왔던 것이다(어쩌면 패전의 충격으로 인한 일시적 착란이었을 지도 모른다). 이러한 프랑스 모드는 현대까지도 쭉 이어지고 있다고 봐도 좋을 듯하다.

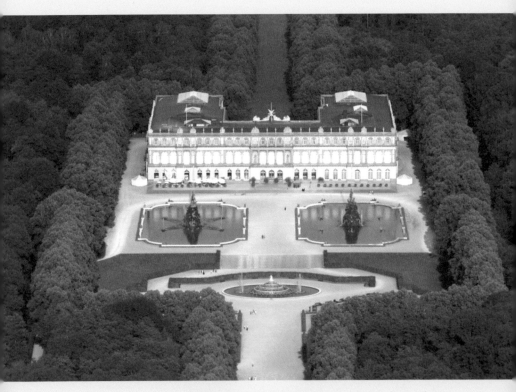

루트비히 2세가 건축한 헤렌킴제성

베르사유궁전과 신격화의 완성

프랑스 문화가 우위를 차지하는 데 가장 크게 공헌한 것은 뭐니 뭐니 해도 베르사유궁전일 것이다.

마치 아폴론에게 바치는 신전처럼 화려한 이 성은 태양왕 루이 14세 지배의 집대성이라 해도 과언이 아니다. 루이는 어렸을 적 파리에 대한 공포스러운 기억이 있던 탓인지, 파리가 아닌 다른 곳에 새로운 궁전을 짓고자 후보지를 찾아보다가 부왕의 사냥 오두막이 있던 베르사유에 이르렀다. 파리에서 남서쪽으로 20킬로미터쯤 떨어진 데다 늪과 연못으로 둘러싸인 습지라 교통도 수리 시설도 좋지 않은 곳이었다. 하지만 악조건이면 악조건일수록 오히려 자연을 굴복시킨다는 정복욕이 불타오른 것인지, 루이 14세는 새 궁전을 짓는 데 열중했다.

1668년, 루이가 서른 살일 때부터 시작된 공사는 노동자들의 시체로 산을 이루며 30년 이상에 걸쳐 계속되었다. 그리고 1682년, 아직 베르사유궁전은 완공되지 않았지만 루이 14세는 수도를 옮겼고, 그 후 프랑스 혁명 때까지 왕궁으로 사용되었다.

베르사유궁전의 화려함에 대해서는 다음 장에서 본격적으로 다루겠지만, 이 궁전에는 사교의 장이라는 목적보다 더욱 중요한 요소가

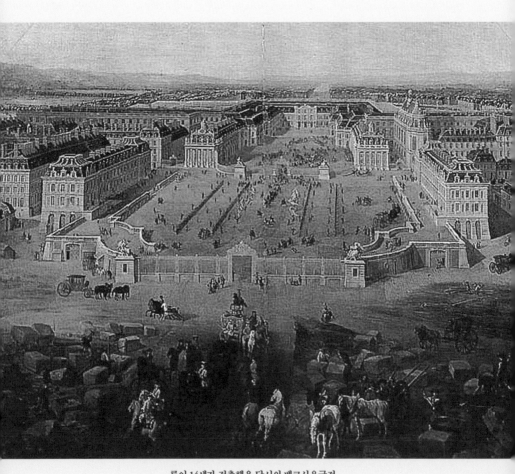

루이 14세가 건축했을 당시의 베르사유궁전

있었다. 그전까지 왕실 사람들은 계절마다, 또 행사가 있을 때마다 각지를 순회하고 있었다(이동 궁정이라고도 한다). 하지만 베르사유궁전에 들어오고 나서부터 왕은 더 이상 그곳에서 움직이지 않았다. 반대로 대귀족들이(에도 시대에 막부가 다이묘들을 일정 기간씩 교대로 에도에 머무르게 한 것처럼) 영지를 가신들에게 맡기고 베르사유로 이사 왔다. 왕과 거리가 가까워지고 자신의 영지에서 멀어지자, 그들의 반란의 싹은 훌륭하게 뿌리 뽑혔다. 왕권은 드디어 안정권에 접어든다.

이런 일화가 남아 있다. 루이 14세가 신하에게 나이를 묻자, 그자가 '모든 것이 폐하가 생각하시는 대로입니다. 제 나이도 부디 폐하가 좋을 대로 결정해 주십시오'라고 공손하게 대답했다나 뭐라나. 하나를 보면 열을 알 수 있다고, 노골적으로 비위를 맞추는 사람을 대놓고 좋아하는 궁정 문화가 있었음을 알 수 있다.

그 대신 왕은 이제까지보다 훨씬 더 많은 사람들의 주목을 받게 되어 하루 24시간 중 사적인 시간이라고는 거의 존재하지 않게 되었다. 항상 세계의 중심에 있는 태양처럼 눈부시고, 때로는 남김없이 상대를 불사르는 태양왕. 그 외에는 어떤 정체성도 허락되지 않았다. 말하자면 베르사유라는 무대에서 처음부터 끝까지 주인공으로 활약할 수밖에 없게 되었달까.

말은 쉽지만, 어지간히 그 역할이 마음이 들었거나 보통 각오가 아니면, 또는 아주 특별히 둔하지 않고서는 해낼 수 있는 일이 아니다.

초상화를 다시 살펴보자. 망토 하나만 봐도 상당히 무게가 나가는 것이 분명한데도, 조금도 그런 티를 내지 않는다. 신에 가까운 존재로 살아간다는 것은 그런 것이다.

BOURBON DYNASTY

세계의 중심에 있는
태양처럼 눈부시고, 때로는 남김없이
상대를 불사르는 태양왕.
그 외에는 어떤 정체성도 허락되지 않았다.

말은 쉽지만, 보통 각오가 아니면
해낼 수 있는 일이 아니다.

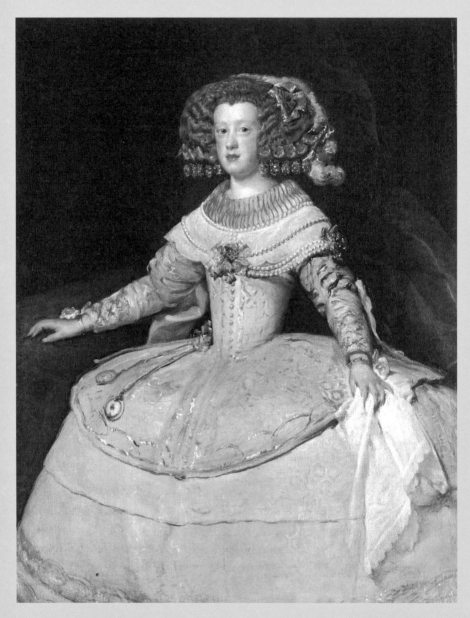

1652~1653년, 유화, 빈미술사미술관, 127×98.5cm

제5장

디에고 벨라스케스,
마리아 테레사

Bourbon Dynasty

백 퍼센트 공주님

태양왕 루이 14세의 왕비가 바로 마리아 테레사(프랑스어로는 마리 테레즈)다.

잘 어울리는 한 쌍 같은가?

그건 대답하기 힘들지만, 그 둘이 서로 사랑하는 사이가 아니었던 것만큼은 확실하다. 젊은 날의 루이는 마자랭의 재기발랄한 조카 마리 만치니와 사랑에 빠져, 어떻게 해서든 그녀와 결혼하고 싶다고 어머니와 재상 앞에 무릎을 꿇고 간청했다고 한다. 하지만 아무리 총신의 일가라고는 해도 아래 계급의 상대와 결혼할 수는 없으므로 연인들은 곧 헤어질 수밖에 없었고, 첫사랑은 (원래 이루어지지 않는 법이라고들 하지만) 허무하게 끝나버리고 말았다. 마리는 이탈리아로 시집가고, 루이는 어지간히 원망스러웠던 모양인지 에스파냐 왕녀 따윈 싫다고 한참 동안 고집을 부렸다고 한다.

국왕의 결혼은 사적 영역이 아니라 나라를 좌우할 수 있는 중요한 정책이다. 심지어 부르봉가와 에스파냐 합스부르크가의 이번 혼인은 '피레네 조약'이라는 전후 처리의 화해 조항이었다. 프랑스는 전쟁에서 진 에스파냐에게 배상금을 요구하지 않는 대신 50만 에퀴(현재 가치로 환산하면 약 3,300억 원 이상-옮긴이)의 지참금과 함께 왕녀를 얻는다.

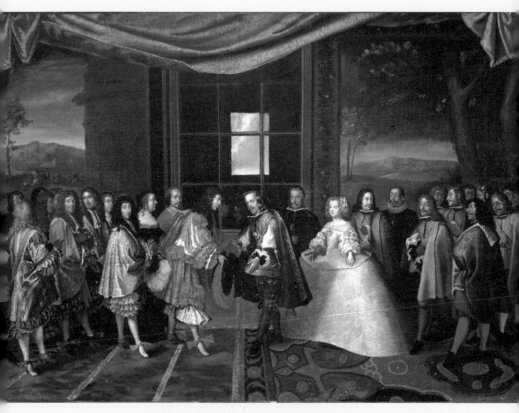

피레네 조약 체결에서 서로 다가서는 루이 14세와 펠리페 4세.
펠리페(오른쪽) 뒤에 마리아 테레사가 있다.

다만 둘 사이에서 태어난 아이에게 에스파냐 왕위 계승권은 없다는 내용의 계약을 체결했기 때문이다. 계약은 지켜져야만 했다.

그런 연유로 마침내 루이는 마리아 테레사와의 결혼에 동의한다. 정들고 귀여운 길고양이는 키우지 못하고 부모가 시키는 대로 혈통 서 있는 고양이를 마지못해 떠맡은 아이처럼, 루이 14세는 절대 군주 이면서도 사랑하는 이와 결혼하는 것을 포기하고 머리끝부터 발끝까 지 백 퍼센트 공주님을 아내로 맞아들이게 되었다.

촌스러운 스커트

마리아 테레사의 아버지는 에스파냐의 펠리페 4세였고 어머니는 프랑 스 루이 13세의 여동생이었다. 다시 말해 마리아 테레사는 루이 14세 와 사촌지간이고(나이도 같았다), 시어머니 안에게는 조카인 셈이었다.

벨라스케스가 그린 초상화는 결혼하기 7, 8년 전 마리아 테레사가 열네 살이던 무렵을 담고 있다. 허리 쪽에서 회중시계 두 개를 끈에 달아 늘어뜨리고 있기 때문에 〈두 개의 시계를 단 초상〉이라고도 불 린다.

끈으로 '늘어뜨린다'라고 썼지만, 정확히 말하면 '놓아둔다'라고

하는 쪽이 나을지도 모르겠다. 파딩게일이라는 받침대를 이용해 치맛자락을 좌우로 넓게 펼친 스커트를 착용하고 있었기 때문에, 허리 주변이 마치 작은 테이블처럼 보이는 모양새였다.

아름답고 자연스러운 형태의 주름을 만들 수 없는 이 스커트는 사실 프랑스에서는 진작에 유행이 지났다. 하지만 마리아 테레사는 스물두 살에 시집왔을 때 여전히 그 패션 스타일을 하고 있었기 때문에, 태양왕의 궁정 사람들은 뒤에서 그녀를 비웃었다. 오랫동안 유럽의 최첨단을 걸었던 에스파냐의 모드도 국력의 현저한 저하와 함께 프랑스에 그 자리를 내주고 말았던 것이다(심지어 더욱 시대가 지나면 코코 샤넬에게서 '낡아빠진 가구 같다'라는 악담까지 듣게 되어 좀 안쓰럽기도 하다).

옆으로 부풀린 이 과장된 스커트, 그리고 리본과 깃털로 장식한 투구 같은 헤어스타일을 한 왕비와 왕녀들의 모습은 벨라스케스를 비롯해 펠리페 4세의 여러 궁정 화가들이 그린 초상화로 몇 장이나 남았다(《명화로 읽는 합스부르크 역사》 참조). 공교롭게도 그녀들은 (어린 소녀 시절은 별개로 하고) 하나같이 외적 매력이 떨어져서 순수 혈통 공주님이라고 해서 반드시 미녀라는 법은 없다는 법을 일깨워 준다. 현실은 동화 속 이야기와 다른 법이다.

마리아 테레사도 그 안타까운 예시에서 벗어나지 못했다. 그래도 그림 속 다른 여성들은 모두 어딘지 긴장한 분위기가 역력한 데 비해, 보다시피 그녀만큼은 눈이 웃고 있고 포근한 느낌이라 좋은 인상

을 준다. 실제로도 그랬던 듯하다.

이 그림은 프랑스가 아니라 오스트리아 합스부르크 궁정으로 보내졌다. 부왕인 펠리페 4세가 딸을 합스부르크 황태자비로 만들어 최종적으로 신성 로마 황비 자리에 앉히고 싶어 했기 때문이지만, 이듬해 황태자가 요절하며 이야기는 흐지부지된다. 거기다 에스파냐 합스부르크가에서도 좀처럼 남자아이가 태어나지 않다 보니, 만에 하나 마리아 테레사가 여왕이 될 가능성도 있었다. 그래서 딸을 섣불리 다른 나라로 보내는 것도 곤란하다며 결혼을 계속 질질 끌었다. 당시 적국이었던 프랑스는 애초에 결혼 상대에서 배제했던 터라 마리아 테레사의 프랑스어 교육은 뒷전이었고, 결국 결혼한 뒤 언어 문제로 고민하게 만드는 원인이 되었다.

달콤한 생활?

아버지도 약혼자도 내켜 하지 않았던 이 결혼을 마리아 테레사 본인은 어떻게 생각하고 있었을까?

왕비가 되고 얼마 지나지 않아, 그녀는 프랑스 궁정의 신하로부터 대놓고 이런 질문을 들었다.

"고국에서 마음을 준 남성분은 안 계셨나요?"

마리아 테레사는 깜짝 놀라 이렇게 답했다.

"에스파냐의 국왕은 아바마마밖에 없습니다."

이 일화는 상당히 많은 것을 이야기한다. 이국에서 온 신부가 주위의 놀림거리였다는 것, 그러한 희롱에 대해 재치 있는 반응을 전혀 하지 못했다는 것, 그녀는 '국왕'이 아닌 남자는 상대도 하지 않았다는 것, 나아가 국왕이기만 하면 누구라도 사랑할 수 있었다는 것.

심보 고약한 궁정 사람들에게 마리아 테레사는 가지고 놀기 딱 좋은 상대였을 것이다. 내리막길에 접어든 나라에서 온 아름답지 않은 왕녀. 촌티를 못 벗은 패션 감각의 소유자. 화려한 자리가 있으면 주눅이 들어 자신의 거실에 틀어박히기 일쑤인 내향형 인간. 서투르기 짝이 없고 프랑스어로 에스프리(esprit: 정신, 마음, 기지, 재치 등을 뜻하는 단어-옮긴이)도 통하지 않는다. 고국에서 데려온 소인증 '노리개'들을 맹목적으로 귀여워하는 것도 기묘하고, 애처로울 정도로 루이를 사랑하고 숭배하는 모습조차 우스꽝스러워 보였다.

'폐하와 코코아가 나의 두 가지 정열이다.'

왕비는 그렇게 공언하고 있었다. 비록 왕은 끊임없이 바람을 피우며 열 명도 넘는 사생아를 만들었고, 달콤한 코코아는 그녀를 포동포동하게 살찌웠지만……

궁정을 차지한 총희들

그렇다고는 해도 루이는 루이 나름대로 왕비에게 경의를 표하고 있었다. 당시 연애결혼이 불가능했던 왕과 귀족들은 아내를 사랑하는 것은 품위 없는 일이라는 묘한 인식을 갖고 있었다. 그런 시대인 만큼 '형식'으로 시작해 '형식'을 유지하는 것이 상대를 향한 배려였다. 루이 14세도 성실히 놀고 성실히 전쟁을 하던 것과 마찬가지로, 역시 성실하게 왕비의 침실을 찾았다.

그런 보람이 있어서 결혼 이듬해에는 경사스럽게 후계자 루이(우리가 보기엔 잘도 그렇게 똑같은 이름만 붙이는구나 싶어 어이가 없지만), 별칭 '그랑 도팽(Grand Dauphin: 큰 왕태자–옮긴이)'이 탄생한다. 그리고 이듬해부터는 거의 매년 아이가 태어나 전부 3남 3녀를 얻는다. 하지만 몸과 마음 모두 건강하게 잘 자란 것은 장남뿐이고, 그 밑의 동생들은 전부 요절해 결국 태양왕의 적자는 한 명으로 그쳤다.

여섯 번째 아이를 잃은 후에도 루이 14세는 일단 정기적으로 마리아 테레사의 방으로 발걸음을 옮겼다. 그러나 오래 머물지는 않았다. 차갑다고밖에 할 수 없는 태도였다. 왕비는 겉모습도 내면도 여전히 아이 같아서 정치도 사교계도 예술도 전부 관심이 없었고, 좋게 말하면 무던했으나 나쁘게 말하면 지루하기 짝이 없는 여성이었다. 아름

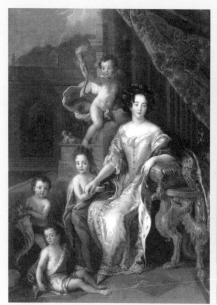

샤를 드 라포스, 〈몽테스팡과 그 아이들〉(1673년) 피에르 미냐르, 〈맹트농 후작 부인〉(1694년)

답고 매력적인 여성들이 밤하늘의 별처럼 많은 궁정에서 살아온 왕은 마리아 테레사와 마주할 때마다 그저 따분하기만 했다.

왕비에게 의무를 다한 뒤, 루이는 늘 애인들의 달콤한 품에 뛰어들었다. 애인은 헤아릴 수 없이 많았다.

남동생 오를레앙 공 필리프의 아내 헨리에타, 독살되었다는 소문이 도는 퐁탕주 공작 부인, 네 아이를 낳은 루이즈 드 라발리에르, 일곱 명의 아이를 둔 몽테스팡, 마지막 총희였던 맹트농 등등.

왕은 이루지 못한 첫사랑의 앙갚음을 하듯이 하고 싶은 대로 했다. 그러나 사실 상대가 먼저 다가오는 경우가 많았다. 그들의 태양이 보석이며 성이며 작위를 아낌없이 내려준다는 사실을 알고 있는 여성들은 남편이 있어도 개의치 않고, 조금이라도 그 온기를 얻고 싶어서 눈을 반짝반짝 빛내고 있었다. 그러니 태양왕 루이가 차려진 밥상을 걷어찰 리가 있겠는가.

왕에게 누를 끼치다

마리아 테레사는 그 모든 것을 순순히 받아들였다. 아버지 펠리페 4세의 예사롭지 않은 여성 편력을 보아 온 만큼, 한 여성에게 만족하지

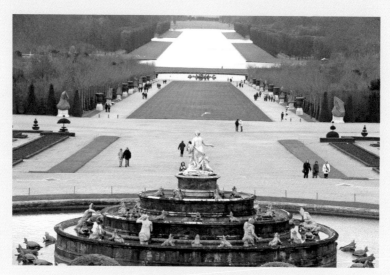

광활한 베르사유궁전 정원

못하고 쾌락을 추구하는 것도 왕의 자격이라고 체념하고 있던 걸지도 모른다.

다만 자신의 시녀였던 몽테스팡만큼은 용서하지 않았다. 몽테스팡이 자신과 경쟁하듯이 차례차례 아이를 낳고, 성안에 호사스러운 거실을 부여받고, 보석으로 화려하게 치장하고서 자신이 왕비라도 된 듯이 구는 모습을 볼 때면 '저 여자는 악마예요'라고 중얼거리지 않을 수 없었다. 그런 몽테스팡이 아이의 교육 담당이던 맹트농에게 밀려났을 때는 주인을 물었던 개가 똑같은 꼴을 당했다며 후련해했을 것이 틀림없다.

무료한 인간은 일상 또한 무료했다. 마리아 테레사가 하는 일이라고는 공식 행사에서 왕 옆에 앉아 있는 것뿐이었다. 육아는 유모에게 맡겼으나, 무도회는 싫어했고, 전장에는 애첩이 따라가니까 나설 자리가 없었다. 그저 낮에는 기도하고, 밤에는 몇 시간이나 트럼프 도박을 하며 즐거워했다. 마리아 테레사는 계속 지기만 했으므로 누구한테나 좋은 호구였다.

한편 루이는 베르사유궁전 건설에 열중하느라 무료할 틈도 없었다(왕비랑 있을 때를 제외하고는). 꿈의 궁전은 순조롭게 척척 전모를 드러내고 있었다.

수많은 예술가와 기술자를 국내외에서 불러 모아 비종교적 건축물 중 가장 크고 가장 호화로운 성을 만들고 싶다. 건축, 정원, 조

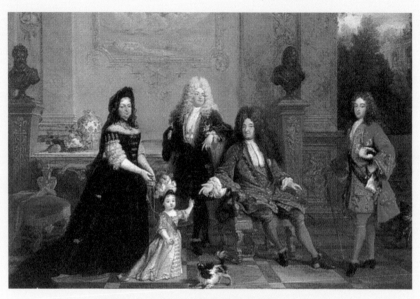

니콜라 드 라르질리에르, 〈루이 14세와 그의 가족〉(1711년).
루이 14세 4대에 걸친 가족상.
여자아이 옷을 입은 증손자 루이 15세에게 손을 내밀고 있는 사람이 루이 14세.
왼편에 서 있는 여성은 맹트농.

각, 회화, 공예 전부를 화려하게 통일하고, 그 공간 자체를 이제까지 본 적 없는 예술품으로 완성하고 프랑스의 위광을 널리 알리고 싶다……. 그런 태양왕의 강한 의지가 완벽하게 현실로 이루어졌다는 것은 현대에 이르러서도 전 세계에서 관광객이 모여들고, 눈앞이 아찔할 만큼 압도적인 위엄을 선사하는 점만 봐도 분명하다.

베르사유궁전이 아직 완공되기 전인 1682년, 루이 14세는 궁정과 정부를 베르사유로 이전할 것을 공식적으로 선포했다. 마리아 테레사는 베르사유의 여주인이 되었지만, 그녀가 가진 방은 총희보다도 적었고, 심지어 일 년 후에는 병을 얻어 '왕비가 되고 나서 행복한 날은 단 하루밖에 없었다'라는 말을 남기고 마흔넷의 나이로 눈을 감았다. 슬픈 말이다.

그 하루는 과연 언제였을까? 새 보금자리에서 잠든 밤이었을까, 왕태자를 낳아 루이에게 칭찬받은 날이었을까, 그렇지 않으면 처음으로 트럼프 도박에서 큰 승리를 거둔 날이었을까.

왕비의 죽음을 들은 루이 14세는 '그녀가 짐에게 누를 끼친 것은 이것이 처음이다'라는 감상을 남겼다고 한다.

…… 더더욱 슬프다.

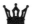

부르봉의 태양이 에스파냐에 떠오르다

마리아 테레사가 죽은 지 17년이 지난 1700년, 그녀가 프랑스에 큰 선물을 한 사실이 알려진다.

그녀의 고국 에스파냐에서 펠리페 4세의 막내아들 카를로스 2세 가 후계자를 남기지 않고 세상을 떠나자(《명화로 읽는 합스부르크 역사》참 조), 후계자 문제가 부상했다. 에스파냐는 200년 가까이 합스부르크 가 일가의 지배를 받고 있었는데, 여기에 태양왕 루이 14세가 당당히 끼어든 것이다. 그 근거로 내세운 것이 바로 마리아 테레사였다.

마리아 테레사는 프랑스에 시집올 때 50만 에퀴의 지참금을 갖고 오기로 되어 있었다. 그러나 실제로 갖고 온 것은 코코아뿐이었다. 몰락한 에스파냐 궁정에는 이미 그만한 돈을 지불할 능력이 없었던 것이다. 사실상 배상금이나 다름없던 지참금이 공수표로 돌아갔으니 당연히 조약도 무효고, 에스파냐의 새 왕으로 부르봉 핏줄을 앉힐 권 리가 있다는 것이 루이의 주장이었다. 당연히 합스부르크가는 격하 게 반발했고 에스파냐 계승 전쟁이 발발한다.

긴 전쟁 끝에 '태양이 지지 않는 나라'였던 에스파냐에서 합스부 르크의 태양이 저물고, 새롭게 프랑스의 태양이 떠오른다. 그 후, 오 스트리아 합스부르크가는 에스파냐와 영구히 관계를 끊었으며, 에스

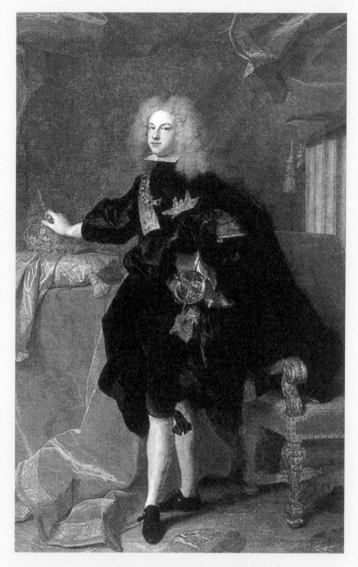

에스파냐 부르봉 왕조 최초의 왕이 된 펠리페 5세

파냐의 왕좌는 오스트리아에서 프랑스로 넘어간다(정작 에스파냐 사람들 입장에서는 다른 나라의 왕에게 계속 지배당하기는 마찬가지라 아무 생각도 없었을 것이다).

이 무렵 루이 14세의 적자 그랑 도팽에게는 이미 세 아들이 있었다. 그중 둘째 아들, 즉 루이 14세의 손자가 펠리페 5세가 되어 에스파냐에 군림하게 되었다. 태양왕은 '좋은 에스파냐인이 되어라. 그러나 프랑스인인 것을 잊지 말아라'라는 말과 함께 손자를 떠나보냈다.

에스파냐 부르봉가의 시작이다.

1720년, 유화, 베를린 샤를로텐부르크궁전, 163×306cm

제6장

장 앙투안 바토,
제르생의 간판

Bourbon Dynasty

한 시대의 끝

섬세함, 우아한 아름다움, 어딘지 모를 서정성……. 이 그림을 보면 화려하고 위엄이 넘치던 태양왕의 바로크 시대가 완전히 끝났다는 것을 누구나 직감적으로 받아들이게 될 것이다.

'우아함'의 대표 화가 바토는 친구인 미술상 제르생의 화랑 간판 용으로 이 그림을 그렸고 단 8일 만에 완성했다. 제르생은 이 그림을 입구에 며칠간 장식했는데, 지나다니는 사람들에게 크게 호평받자 간판을 모사화로 바꾸고 진품은 거액에 팔아치웠다.

그렇게 〈제르생의 간판〉은 이 사람 저 사람의 손을 거쳐 프랑스를 떠났고, 어쩌다 보니 프리드리히 대왕의 소유가 되었다. 프로이센을 군사 대국으로 끌어올리고, 숙적 마리아 테레지아로부터 '괴물', '슐레지엔 도둑'이라고 매도당한 프리드리히 대왕에게 이 작품은 너무 어울리지 않는다는 생각도 들지만, 프리드리히는 새 궁전 샤를로텐부르크를 로코코풍으로 장식하기 위해 이 그림을 구입한 모양이다 (그렇다고는 해도 아직 30년이나 남은 이야기지만).

바로크에서 로코코로, 거창한 화려함에서 가벼운 경쾌함으로 바뀌어 가는 양상이 보이는가?

이는 가게를 방문하는 사람들의 반지르르한 비단 드레스뿐 아니

라, 그림 왼쪽 하단에서도 넌지시 암시되고 있다. 점원들이 나무 상자에 넣어서 정리하고 있는 것은 다름 아닌 루이 14세의 초상화다! 그 앞에 아무렇게나 놓여 있는 짚단과 함께 상자에 밀어 넣고 뚜껑을 덮어, 아마 더 이상 햇빛을 보는 일은 없을 것이다. 실제로 만년의 태양왕은 완전히 인기를 잃어, 이 그림이 그려지기 5년 전 세상을 떠났을 때 파리 사람들은 환호성을 질렀고 길가에서 장례 행렬을 지켜보는 사람도 거의 없었다고 한다.

어쩌다 그렇게 되어버렸을까?

비구름을 모르는 왕조

루이 14세의 재위 기간은 프랑스에서 가장 긴 기록이다. 베르사유 회랑의 막다른 곳에 놓인 왕좌까지의 거리만큼이나 길다. 루이 14세는 다섯 살에 왕위에 올라 72년간, 즉 1643년부터 1715년까지 쭉 군림했다. 친정을 시작한 이후부터 계산해도 반세기가 넘는다.

이 기록이 얼마나 대단한지는 이웃 나라의 왕이 차례차례 바뀌는 것과 비교해 보면 일목요연하다. 에스파냐에서는 펠리페 4세, 카를로스 2세, 펠리페 5세 등 세 명, 오스트리아 합스부르크가에서는 페르

디난트 3세, 레오폴트 1세, 요제프 1세, 카를 6세(마리아 테레지아의 아버지) 등 네 명, 심지어 영국에서는 찰스 1세, 찰스 2세, 제임스 2세, 윌리엄 3세, 메리 2세, 앤 여왕 등 여섯 명이나 되었다.

기나긴 재위는 비극으로 이어지기도 했다. 우선 루이 14세의 유일한 적자였던 '그랑 도팽'이 즉위하는 일 없이 도팽(왕태자)인 채 마흔아홉 살의 나이에 병사하고, 왕위 계승권은 그 장남['프티 도팽(Petit Dauphin: 작은 왕태자라는 뜻-옮긴이)'이라고 불렸다]에게 넘어간다(차남은 앞에서 말했듯이 에스파냐의 펠리페 5세가 되었다).

그러나 프티 도팽도 천연두에 걸려 스물아홉 살에 요절하고, 왕위 계승권은 프티 도팽의 어린 아들에게 넘어간다. 하지만 그 이듬해, 심지어 그 아들까지 병사하고 최종적으로 왕위는 더욱 어린 남동생이 물려받게 되었다. 다시 말해 늙은 루이 14세는 아들, 손자, 증손자 한 명까지 잇따라 애도해야만 했다.

하지만 루이의 일평생을 함께 했던 강운 덕분에 이번에도 최악의 사태에 이르는 것만은 피할 수 있었다. 자칫하다간 에스파냐 합스부르크가처럼 부르봉가도 단절될 가능성이 있었으나, 다행히 마지막 남은 증손자(훗날의 루이 15세)는 무척 건강했다.

반면 프랑스 국민들의 입장에서는 언제나 숨 막힐 듯이 내리쬐는 태양은 지긋지긋했기에 이쯤 해서 한 차례 비가 내리길 바랐을 것이다. 적어도 산들바람이라도 불어주길 바라는 참인데, 3대에 걸친 왕

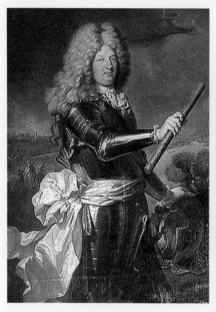

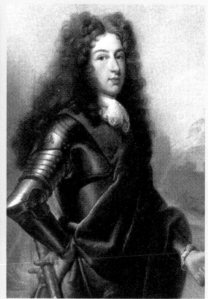

그랑 도팽 프티 도팽

태자들의 주검을 밟고 서서 아직도 여전히 왕관을 쓰고 있는 불사의 노왕에게는 분노의 감정까지 일었다. 경제마저 흔들리고 있었으므로 더 말할 것도 없었다.

왕의 취미(?)인 전쟁 탓에 프랑스의 풍요로움도 바닥이 보이기 시작했고, 젊은이들은 징병당하고 밭은 황폐해졌으며 외화는 줄고 세금만 늘었다. 이토록 굶주리고 있으면서도 국왕이 말하는 '영광을 향한 사랑'에 희생당하지 않으면 안 되었다. 이렇듯 끔찍한 일도 모두 왕이 바뀌면 다 해결될 것이다……. 마치 깊은 바다 밑바닥에서 검은 물이 불길하게 유속을 더하듯, 태양왕 붕어는 모든 사람들의 소원이었다.

싫증이 나다

그래도 궁정 귀족들은 만족하고 있었다고 말하고 싶지만, 실은 그들 또한 경직화된 궁정 생활에 매너리즘을 느끼고 있었다. 만년의 루이 14세는 수수하고 신앙심 깊은 총희 맹트농의 영향을 받아 화려함이 줄어들었는데, 이는 태양왕의 영광에 그늘을 드리웠다. 베르사유 생활은 주인공의 강렬한 매력에 의지해 매일 같은 공연을 수십 년씩 반

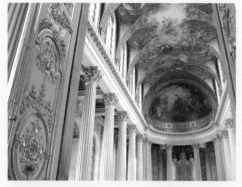

베르사유궁전 안에 있는
왕실 예배당 내부

광활한 부지 내에 인공적으로
만들어진 '동굴' 입구에
태양신 아폴론 조각 등이 세워져 있다.

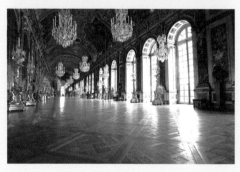

의식이나 알현에 사용하던
웅장하고 아름다운 '거울의 방'

복하는 무대이므로, 주인공의 에너지가 옅어지면 금세 질리고 권태가 먼지처럼 엷게 궁전을 덮기 마련이었다.

또한 이 베르사유궁전이 쾌적한 생활에 적합하지 않은 것은 다들 이미 눈치채고 있었다. 터무니없이 넓고(총면적 800헥타르, 창문은 2,000개, 방은 무려 700개!), 사소한 볼일이 있어도 몇 킬로미터나 걸어야 했다. 게다가 거의 1만 명 넘는 사람들이 매일 북적거리고 있으니 거리의 북새통이 따로 없었다. 베르사유궁전은 원칙적으로 출입을 통제하지 않았기에 강도나 절도도 많았다. 환기가 잘 안되는 어두운 방이 줄지어 있고(덕분에 결핵의 온상지가 되었다), 하수도 시설도 불완전하고 비위생적인 데다 정원의 물도 금세 탁해지는 바람에 자주 악취를 풍겼다.

그럼에도 불구하고 베르사유는 여전히 동경의 장소였고, 사람들은 이 궁전에 사는 특권을 얻기 위해 경쟁했다. 루이의 곁에서 자고 일어날 수 있는 것은 '신의 곁에 있는 것'과 같았다. 루이가 혼자서 식사하는 것을 옆에서 (물론 서서) 지켜보는 것도 일종의 명예였으므로 총신이 아니면 허락되지 않았다. 왕의 일거수일투족은 궁정 생활의 중심이었고, 그가 일어나서 잠들 때까지 누가 옷을 벗기고 누가 잠옷을 건네고 누가 베개를 펼 것인가 하는 것들이 궁정 의식이라는 이름 아래 세세하게 결정되고 엄격히 지켜졌다.

비굴하고 타산적으로 움직이게 된 궁정 사람들은 정형화된 행동이 편했고 우상 숭배도 전혀 싫지 않았다. 다만 그들도 민중들과 마

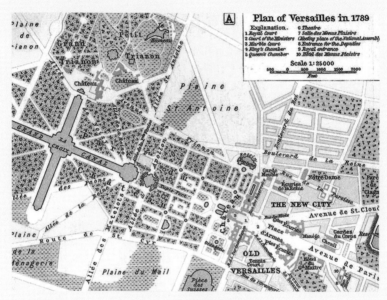

베르사유궁전 지도(1789년)

찬가지로 그 우상이 늙어간다는 사실에 불만을 느꼈다. 아첨을 하더라도 이제 슬슬 새로운 상대에게 하고 싶었다. 지금까지의 생활은 그대로 유지하면서도 세대교체를 통해 새로운 왕을 숭배하고 싶었던 것이다.

실제로 새 왕이 탄생하고 나자, 의식과 국가와 국왕 자신이 일체화된 나날을 태연하게 연기해낸 것은 루이 14세였기에 가능했다는 사실을 깨닫게 되지만⋯⋯.

완전한 우상이 되다

좋고 나쁘고를 떠나서, 또 주위 사람들이 피해를 보든 곤란해하든 다 떠나서 순수하게 한 남자의 인생이라는 관점에서 태양왕의 일생을 돌이켜 본다면, 과연 많은 사람들이 선망하는 것도 당연하다는 생각이 든다. 고생하고 노력한 만큼 보상을 받았으니 만족스러운 일생일 것이다. 그는 인생의 묘미를 충분히 맛본 남성이었다.

어린 시절에는 목숨이 위태로웠던 적도 있었다. 어머니의 사랑을 듬뿍 받았고 대부에게서 제왕 교육을 받았다. 젊었을 때는 남들만큼 사랑에 괴로워하고, 그 후로는 대대적으로 연애 행각을 벌이며 마지

막에는 총희였던 맹트농 부인과 비밀 결혼을 하여 은밀한 사랑을 손에 넣었다.

장년이 되었을 때는 그토록 좋아하는 전쟁에서 이기고 지는 기쁨을 모두 겪으며 절치부심하기도 했다. 역사상 가장 호화로운 궁전을 짓기로 결심하고는 자신이 상상했던 그대로 베르사유를 얻었다. 프랑스를 강대국으로 만들겠다는 목표도 훌륭하게 이루었다.

궁정 생활에 굳이 복잡하고도 번잡한 의식을 가져와 자승자박을 초래한 감은 있었지만, 그조차도 어떤 의미로는 좋아서 하고 있었던 일이고, 자신과 나라의 위신을 드높이는 데 도움이 되었다. 자신이 추구한 그대로, 바랄 수 있는 최고의 영광을 얻었다. 인생의 승리자였다. 그는 완벽한 우상이 되었고 자신의 삶에 만족했을 것이다.

마지막 순간만 아니었다면 완벽하다고 할 수 있었겠지만, 사람의 수명은 뜻대로 되지 않는 법이니 어쩔 수 없다. 전쟁을 지나치게 많이 했다는 자각도 있었던 만큼 몇 가지 실정에 대해서는 내심 부끄러워했을지도 모른다.

대표적인 것이 '낭트 칙령' 폐지다. 낭트 칙령은 과거 피투성이의 종교 전쟁을 평정하기 위해 앙리 4세가 내놓은 개신교 회유책이었는데, 루이 14세는 프랑스를 순수한 가톨릭 국가로 삼아 국민들을 결속시키려 했다. 그렇지만 예상이 틀어졌다. 프로테스탄트 목사들만 국외로 추방할 생각이었는데 신도들까지 도망가버리는 바람에 망명한

신교도의 수가 약 20만 명에 이른 것이다. 그중에는 우수한 기술자나 부유한 상공업자가 많아, 그들이 도망친 나라(프로이센 등 이웃 나라)들만 부강하게 만드는 결과를 낳았다.

신왕의 시대

그러나 무조건 '예'라고만 하는 사람들에게만 이중삼중으로 둘러싸여 있으면, 어지간한 일에는 감흥이 없어지지 않을까? 70대쯤 되면 그토록 위대한 태양도 저물어가며 에너지가 줄어들기 마련이다. 그토록 화려하고 활기찬 음악을 끊임없이 연주하게 했었는데, 이제는 바이올린 하나, 기타 하나면 충분하다고 여기게 되었다.

자신의 인기가 하락해도 그다지 연연하지 않았다. 예전 같았으면 새로운 이미지 전략을 꾀했을 텐데.

어쨌든 세월이 지나며 다음 세대가 얼마나 글러 먹었는지 밝혀질수록 사람들의 변덕스러운 마음은 루이 14세의 노년을 망각하고, 가장 빛나고 있던 시대를 그리워하게 된다. 위대했던 루이 14세의 웅장한 모습만을 기억하는 것이다.

일흔일곱 번째 탄생일 직전, 루이 14세는 서거했다. 좌골신경통에

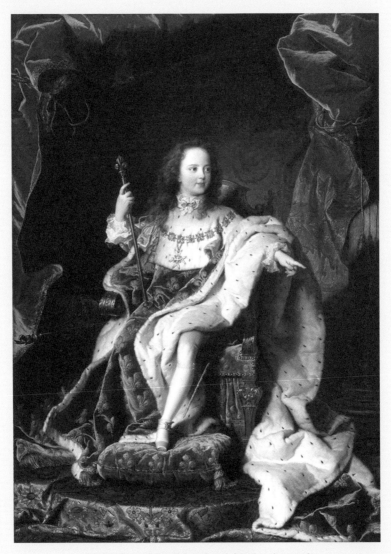

이아생트 리고, 〈대관식 복장을 입은 어린 루이 15세〉(1715년)

서 기인한 무릎 아래의 괴저 악화가 사인이었다.

루이 14세는 후계자인 증손자 루이 15세에게(아직 겨우 다섯 살이었는데) 이렇게 유언했다고 한다.

'전쟁을 너무 많이 하지 말거라.'

신왕의 섭정 자리에는 루이 14세의 조카 필리프 2세가 앉았다. 규칙투성이라 숨이 막히던 태양왕의 시대를 빨리 빠져나가고 싶었던 필리프는 경박하고 홀가분하며 향락적인 새 시대를 불러들이는 데 조금의 망설임도 없었다. 그런 마음가짐은 온 나라의 환영을 받았고 특히 궁궐에서 대환영받았다.

자, 마음껏 놀아보자!

궁정 사람들과 민중들은 우상이
늙어간다는 사실에 불만을 느꼈다.

하지만 새 왕이 탄생하고 나자,
의식과 국가와 국왕 자신이 일체화된
나날을 태연하게 연기해낸 것은
루이 14세였기에
가능했다는 사실을 깨닫게 된다.

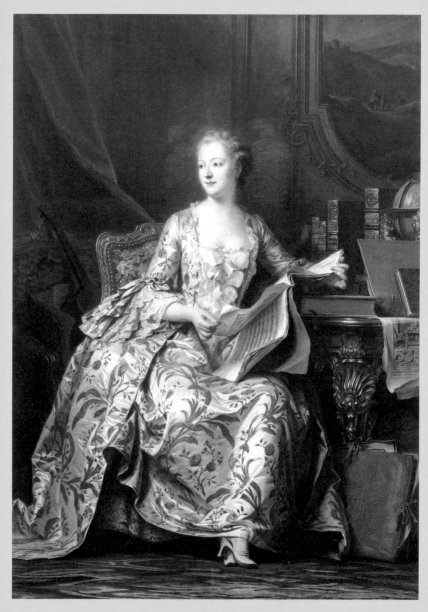

1755년경, 파스텔, 루브르미술관, 175×128cm

제7장

캉탱 드 라투르,
퐁파두르 후작의 초상

Bourbon Dynasty

모든 것을 갖춘 총희

'키가 크고 늘씬하며 몸가짐은 단정하며 나긋하다. 희고 갸름한 얼굴은 우아하기 그지없고 머리카락은 밤색, 눈은 옅은 갈색, 코의 모양도 완벽한 데다 요염한 입매에 치열은 어찌나 또 아름다운지.'

궁정 사람들에게 그토록 칭송받은 퐁파두르 후작의 대표적 초상화를 살펴보자. 파스텔화로서는 유례없는 크기의 작품이다. 이 그림을 그린 캉탱 드 라투르는 보수로 2만 4,000리브르(현재 가치로 환산하면 약 53억 원—옮긴이)의 대금을 받아 갔다고 한다. 역대 쟁쟁한 공식 총희들[아녜스 소렐(샤를 7세의 총희—옮긴이), 디안 드 푸아티에, 가브리엘 데스트레, 몽테스팡 등등] 중에서 미모로 보나 정치적 영향력으로 보나 가장 압도적으로 뛰어났던 마담 드 퐁파두르는 루이 15세 시대를 이야기할 때 빼놓을 수 없는 인물이다. 프랑스 왕조를 다룬 역사서에 루이 15세의 왕비 마리 레슈친스카의 이름은 없더라도, 퐁파두르의 이름이 실려 있지 않은 경우는 없다.

물론 퐁파두르가 살아 있을 때도 일관되게 각국의 대사와 주요 인사들은 왕비에게는 인사를 하는 둥 마는 둥 하고, 고가의 선물과 내밀한 부탁을 품고서 퐁파두르의 거실로 몰려들었다.

그림 속 퐁파두르는 총희가 된 지 10년쯤 지나 서른네 다섯 살 정

도다. 보통 사람 같으면 미모가 바래거나 연적이 될 만한 젊은 애첩의 등장에 불안을 느낄 테지만, 왕의 마음을 완전히 사로잡은 데서 오는 여유인지, 퐁파두르는 지극히 자연스럽고 느긋한 태도를 보이고 있다. 표정 또한 실로 유능한 커리어 우먼 그 자체다. 이대로 현대 고층 빌딩 사무실에 데려와서 컴퓨터 앞에 앉혀도 아무런 위화감이 없을 것 같다.

궁정에서 제일가는 이 실력자는 자기 연출력 또한 뛰어나, 이 그림에서도 재색 겸비를 자랑하고 있다. 완벽한 패션 감각은 화려하고 섬세한 로코코 문화를 이끌어나가는 증거이고, 손끝으로 악보를 사라락 넘기는 모습이나 뒤편에 놓인 악기는 음악, 책상에 나란히 꽂혀 있는 무거운 서책들(《법의 정신》과 《백과전서》)과 지구본은 최첨단 학문, 바닥의 데생 노트(퐁파두르가 직접 그렸다고 알려져 있다)는 미술을 향한 관심과 공헌을 상징한다.

그러나 권세를 원하는 대로 실컷 누린 이 미녀는 태생부터 귀족은 아니었다. 흔히 쓰이는 '후작 부인'이라는 표현 때문에 마치 남편이 후작인 듯한 오해를 사지만 사실 그렇지 않다. 그녀 본인에게 왕이 퐁파두르라는 영지와 후작이라는 귀족의 지위를 선사한 것이기에(훗날 공작으로 승격되었다) 정확히 말하면 '퐁파두르 후작' 혹은 '퐁파두르 여후작'이라고 불러야 할 것이다.

그럼 남편은 없었던 건가? 아니, 있었다. 다윗왕에게 아내 밧세바

를 빼앗긴 우리아 같은 남편이 있었다. 다만 우리아와 달리 그녀의 남편 데티올이 목숨을 빼앗기는 일은 없었다. 그뿐 아니라 루이 15세는 아내를 바친 공로로 그에게 높은 관직을 내렸다. 데티올은 발끈해서 거부했지만.

마담 드 퐁파두르의 아명은 잔 앙투아네트 푸아송이었다. 신흥 지배 계급인 부유한 부르주아지(생산 수단을 소유하고 노동자를 고용하여 이윤을 얻는 자본가 계급-옮긴이) 출신으로, 높은 교양과 귀족 못지않은 행동거지를 몸에 익혔다. 스무 살 때 4세 연상의 재판관 데티올과 결혼해 두 아이를 낳았다(둘 다 요절했다). 한편 야심가인 그녀는 베르사유 입성을 노리고 있었다고 한다. 별장에서 연회를 열어 볼테르나 몽테스키외 등 문화계 인사를 초청하거나, 사냥에 나서는 루이 15세의 눈에 들고 싶어서 스스로 사륜마차에 채찍을 휘두르기도 했다. 다행히도 왕의 사랑을 얻어낸 것은 결혼 3년째(남편 입장에서는 아닌 밤중에 홍두깨였던 듯하다), 공식 총희로서 당당히 데뷔한 것은 스물네 살 때였다.

국제 정치를 주름잡다

퐁파두르는 자신이 해야 할 일을 분명하게 알고 있었다. 그냥 왕을

기쁘게 하면 된다. 그리고 왕은 기뻐했다. 그녀의 곁에서 마음 편히 쉬고 그녀를 정무 자리에 동석시키고 그녀의 영향을 잔뜩 받으며 처음에는 열렬한 연인으로서, 곧 신뢰하는 친구로서, 또 유능한 정책 고문으로서, 없어서는 안 되는 분신 같은 존재가 되어 그녀와 20년 가까이 함께 걷는다.

왕비나 왕태자 등 왕의 가족들은 퐁파두르를 적대시하며 미워했다. 당연한 일이었고 퐁파두르도 이해하지 못할 일은 아니었기에, 그들에게는 항상 몸을 낮추고 쓸데없는 문제를 피하려는 노력을 게을리하지 않았다. 하지만 그 외의 궁정 사람들, 그녀를 평민 출신 여자라고 업신여기고 틈만 있으면 끌어내리려고 하는 무리에게는 반격도 불사하며 경우에 따라서는 영지로 돌려보내기도 했다. 이것은 효과가 확실했다.

태양왕 이후, 국왕 곁에 있을 수 있는 궁정이야말로 세계의 전부라고 믿어 의심치 않던 고위 귀족들에게 시골의 영지로 돌아간다는 것은 무인도에 유배된 것과 마찬가지였다(시골 생활을 좋아하는 영국 귀족과는 천지 차이다). 베르사유에서 추방당하는 수모를 겪고 살아갈 희망을 잃었다며 초췌해져서 수명이 단축된 이도 적지 않았다.

사람들은 점차 총희 앞에 엎드리기 시작했다. 착착 아군을 늘려나간 그녀는 문화 예술의 위대한 후원자가 되는 한편(궁정에서 연극 상연을 지휘하고《백과사전》출판을 조성했으며 왕립 세브르 공장을 설립하는 등), 대

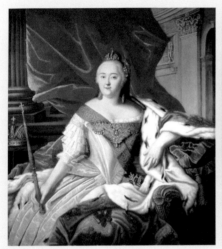
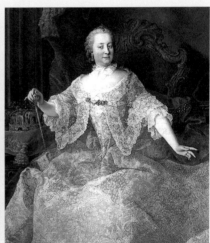

엘리자베타 여제 마리아 테레지아 여제

신 수준의 공무를 떠맡고 있었다. 루이 15세가 정치에 별 관심이 없을 때면 대신 정무를 보는 것도 그를 기쁘게 하는 일이었기 때문이다.

유명한 '세 장의 페티코트(여성용 속옷) 작전'에서 한 장은 다름 아닌 퐁파두르다.

이는 신흥 프로이센의 프리드리히 대왕을 무너뜨리기 위해 오스트리아 합스부르크가의 마리아 테레지아, 러시아의 엘리자베타 여제, 그리고 프랑스의 퐁파두르 세 여걸이 연대한 동맹이다. 오랜 세월 적대 관계였던 프랑스와 오스트리아는 이때야 비로소 적의 적은 아군이라는 의미에서 우호 관계를 맺고, 훗날 루이 16세와 마리 앙투아네트 결혼의 기반을 다지게 된다(좋고 나쁘고는 차치하고).

영화의 끝

페티코트 작전은 1756년 발발한 오스트리아 대 프로이센 전쟁에서 실행되었다(이후 '7년 전쟁'이라는 이름으로 알려진다). 마리아 테레지아는 프랑스와 러시아를 같은 편으로 끌어들여 전쟁을 유리하게 이끌었고, 조금만 더 있으면 밉살스러운 프리드리히를 철저하게 때려눕힐 수 있었는데, 엘리자베타의 갑작스러운 죽음으로 패배한 유럽 패권

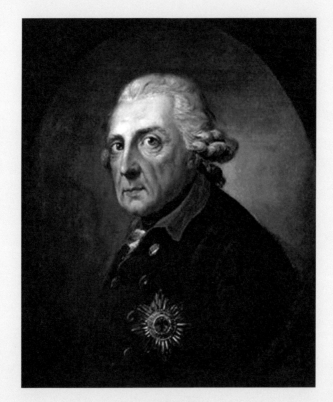

프리드리히 대왕

싸움이다. 그 결과, 오스트리아와 프랑스는 후퇴하고 프로이센은 강대국으로 발돋움했으며 프로이센의 편을 든 영국도 아메리카의 프랑스령뿐 아니라 인도까지 손에 넣었다.

퐁파두르에게는 통한의 극치였다. 주위에서는 이때다 싶어 여성을 향한 비난을 퍼부었고, 국가의 재정 악화에 대한 책임까지 모두 그녀에게 떠넘겼다. 실제로는 퐁파두르의 실책이라기보다 그저 프리드리히 대왕의 운이 강했을 뿐이었다. 엘리자베타 여제의 뒤를 이은 어리석은 차르(제정 러시아 때 황제의 칭호-옮긴이) 표트르 3세(머지않아 아내인 예카테리나 여제에게 암살될 운명이다)가 프리드리히 대왕의 열렬한 팬이라 곧바로 전선을 이탈했기 때문에 가능했던 역전극이다. 엘리자베타가 조금만 더 오래 살았다면 퐁파두르가 큰 공을 세웠을 가능성이 높다.

그렇다 하더라도 비난받는 것은 어쩔 수 없다. 원래 공식 총희란 무슨 일이 생겼을 때 그 책임을 뒤집어쓰고 왕이나 신하에게서 비난의 화살을 돌리기 위해 존재하는 안전장치였으니까. 권리 없이 영화를 자랑한 자는 죄가 없어도 책임을 떠맡을 각오도 필요한 법이다.

패전 후 퐁파두르의 건강은 한층 악화되었다. 이미 결핵을 앓고 있어 옆에서 봐도 눈에 띄게 수척한 상태였다. 그 무렵 아버지 손에 이끌려 온 어린 모차르트가 궁정을 방문해 신동다운 모습을 선보였는데, 퐁파두르는 아무런 말도 건네지 않았던 것 같다. 모차르트의 아

버지는 그녀가 차갑고 무심하다고 생각했지만, 그건 오해고 사실은 병마에 시달리고 있었다. 퐁파두르는 마흔두 살에 죽었다. 그녀의 친구였던 볼테르는 퐁파두르의 사인을 과로사로 간주하며, 진심으로 그 죽음을 애도했다.

베르사유 궁정의 규칙상 왕족이 아닌 자는 베르사유궁 안에서 죽는 것이 금지되어 있었다. 아무리 중태라도 밖으로 이송되어야 했다. 그러나 루이 15세의 특사에 의해, 퐁파두르는 그대로 자신의 거실에 남을 수 있게 허락되어 짧고도 화려한 생애를 마쳤다. 왕은 발코니에서 장례 행렬을 내려다보며 눈물을 흘렸다고 한다.

한편 왕비 마리 레슈친스카는 며칠도 채 지나지 않아 '이제 아무도 그녀에 대해 입에 올리는 사람은 없습니다. 마치 처음부터 존재하지 않은 것처럼요'라고 적은 모양이다. 그야 그럴 것이다. 그 누가 왕비에게 죽은 총희에 대해 이야기하겠는가?

루이 15세는 퐁파두르의 사후 4년간 공식 총희의 자리를 비워두었다. 하지만 왕비가 세상을 떠나자 한 달 만에 창부 출신인 뒤바리를 베르사유로 끌어들였다. 사람들은 퐁파두르가 얼마나 특별한 여성이었는지 다시금 뼈저리게 깨닫게 되었다.

'더없이 사랑받는' 아름다운 왕

그러면 가장 중요한 루이 15세를 살펴보자.

태양왕의 화가였던 이아생트 리고가 그린 스무 살의 루이 15세 모습도 남아 있다. '미왕(美王)'이라는 별명도 수긍이 간다.

유복한 집 아이를 일컬어 '은수저를 물고 태어났다'라고 하는 서양 격언이 있는데, 루이 15세의 경우라면 필시 '순금의 특대 수저를 볼이 미어지도록 입안 가득 물고 태어났다'라고 말해야 할지도 모른다. 유럽에서 제일 화려한 나라, 유럽에서 제일 부러움을 산 국왕 루이 14세의 증손자로 태어나 온 세상의 축복을 받으며 자랐다. 남아생존율이 낮은 시대에 건강하고 영리하며 또한 미남자였다. 다섯 살에 즉위한 것은 너무 빨랐지만, 증조부가 반석 위에 좋은 기틀을 다져주었고 숙부에 의한 섭정 정치도 잘되어 갔으며, 성인이 된 후 친정 정치로의 이행도 순조로웠다.

그 무렵의 루이 15세는 '예쁜 여자 같은 얼굴. 우수에 찬 표정에 얼음처럼 차갑고 비정한 미청년'이라는 평을 들었다. 철이 들었을 때는 이미 왕이었고, 주위의 끊임없는 시선과 아첨하는 사람들이 향수처럼 늘 따라다녔다. 거만함을 무엇보다 중시하는 궁정에서 자랐으므로 사람을 사람으로 생각하지 않는 '비정'한 성격도 당연한 것이었다.

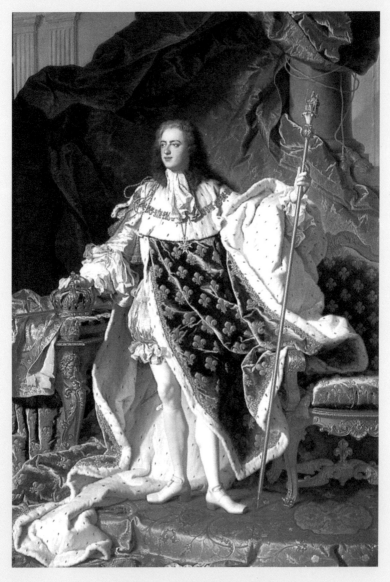

이아생트 리고, 〈루이 15세〉(1727~1730년)

루이 15세는 열다섯 살 때 여섯 살 연상의 폴란드 왕녀와 결혼하고(급이 떨어지는 나라였으므로 반대가 심했다), 열 명의 아이를 얻어 왕위 계승자 걱정도 일찍이 해결했다. 애첩도 혼외자도 줄줄이 생겼다. 누가 뭐래도 미모의 '더없이 사랑받는 왕'이다. 무리 지어 모인 여성들을 헤치고 나아가는 것만 해도 큰일이었다.

루이 15세는 지상에서 바랄 수 있는 모든 것을 어떤 수고도 없이 손에 넣고 있었다. 건강, 매력, 자신보다 높은 존재는 신밖에 없을 만큼 최고의 지위, 물 쓰듯 쓸 수 있는 재산…… . 하지만 그것이 행복인지 아닌지는 별개의 문제다. 모든 걸 갖고 있으며 가지고 싶은 것은 앞으로도 무엇이든 손에 넣을 수 있다. 그렇게 되면 그것은 이미 원하는 것이라고는 할 수 없다. 그렇다면 어디서 살아갈 의욕을 찾아야 하는 걸까?

모두가 루이 15세의 앙뉘(ennui: 권태로움, 싫증, 나른함 또는 우울함-옮긴이)를 지적하고 있다. 그는 무료했던 것이다. 부르봉가에 시집온 앙투아네트가 유흥에 빠져 있을 때, 어머니 마리아 테레지아에게서 꾸짖는 편지가 오자 '어머니는 왜 화를 내시는 걸까? 나는 그저 따분한 것이 두려울 뿐인데'라고 중얼거렸다는 이야기가 있다. 그 같은 따분함, 아니, 그 이상으로 뿌리 깊은 무료함을 반세기 이상이나 계속 짊어지고 온 것이 이 루이 15세였다.

그는 자신이 하고 싶은 것을 찾을 수 없었다. 국정은 신하들이 맡

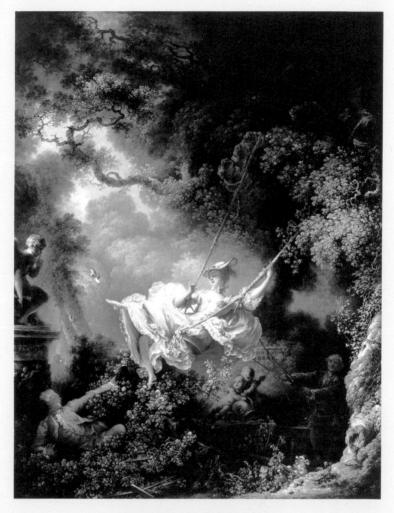

장 오노레 프라고나르, 〈그네〉(1767~1768년)
향락의 시대 로코코 회화의 대표작

아서 일단 잘 굴러가고 있었고, 너무 딱딱했던 태양왕의 만년에 지긋
지긋함을 느끼던 귀족들은 젊고 아름다운 왕을 중심으로 가볍고 즐
겁게 놀이에만 집중하고자 했다. 국토 확장 같은 문제는 보류되었고,
이제 루이 15세가 증조부처럼 전장으로 나아가는 일은 없었다. 국고
는 계속 줄어들고 있었지만, 그래도 다른 나라에 비하면 아직 넘칠
만큼 충분했다.

길고 긴 절망

민중의 고뇌는?

　그런 것은 당시의 왕과 귀족들의 안중에는 전혀 없었다. 왕권신수
설을 신봉하던 그들에게 국민이라는 개념은 아직 생기기 전이었기
때문에, 같은 프랑스인들보다 오히려 다른 나라의 왕과 귀족들 쪽에
훨씬 친근감을 가질 정도였다. 가난하고 꾀죄죄한 민중 따위는 시야
에 들어오기만 해도 넌더리가 났다.

　너무 많은 장난감을 선물받은 어린아이가 무기력해지듯이 불행한
미왕은 청년기의 무위(無爲)를 평생 질질 끌고 갔다. 모처럼의 영리함
은 어디에서도 살리지 못하고, 맞수가 없는 물개의 하렘처럼 여자 놀

이에만 창백한 열정을 불태우다가, 끝내는 '왕의 유일한 능력은 남자로서의 힘을 보여주는 것뿐이다'라고 뒤에서 험담을 당하는 형편이었다. 퐁파두르에 매료된 진짜 이유도 그녀가 잘 놀아 주었기 때문에, 지루함과 죽음에 대한 공포를 누그러뜨려 주었기 때문일지도 모른다.

스물여섯 살의 뒤바리를 공식 총희로 삼았을 때 왕은 예순을 앞두고 있었다. 그녀의 젊음과 아름다움으로 자신의 늙음을 막아보고자 했을 것이다. 이제는 '더없이 사랑받는 왕'이 아닌, '더없이 무분별하게 젊은 여자를 사랑하는 왕'으로 전락했고, 궁정 사람들로부터의 존경도 민중의 인기도 땅에 떨어져 있었다.

아들은 먼저 죽고 손자(훗날의 루이 16세)가 왕위 계승자가 되었는데, 그 며느리 후보 앙투아네트를 만나보고 돌아온 대사에게 가장 먼저 한 질문이 '가슴은 컸나?'였다고 한다.

루이 15세의 사인은 천연두였다. 그걸 두고도 '나이 어린 빨간 머리 평민 계집과 관계해서 감염됐다'라는 소문이 났다. 그런 말을 들어도 어쩔 수 없을 정도로 루이 15세는 여자에 미쳐 있었다. 퐁파두르가 있을 때도 뒤바리가 있을 때도 늘 수백 명이 넘는 여성을 상대했다고 한다. 아무래도 좀 으스스한 생각이 든다.

슈테판 츠바이크는 전기 《마리 앙투아네트》에서 그의 죽음에 대해 이렇게 적었다.

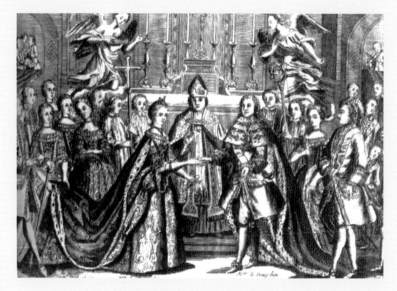

루이 16세와 마리 앙투아네트의 결혼식

인간이 죽는다기보다 거무스름하게 부푼 썩은 고기가 삭아가는 것 같았다. 그런데도 루이 15세의 육체는 부르봉 왕조의 모든 선대 왕의 힘이 모인 것처럼, 끊이지 않는 파멸에 거인처럼 저항했다.

신의 축복인 튼튼한 육체가 쓸데없이 죽음을 길게 끈 것은 어쩐지 아이러니하다.

하지만 드디어 예순넷에 그의 기나긴 지루함에도 마침표를 찍을 수 있게 되었다. 그리고 왕의 이 무시무시한 죽음은 그때까지 완고하게 종두(천연두를 예방하기 위해 백신을 인체의 피부에 접종하는 일-옮긴이)에 반대하고 있던 의사들의 저항을 약화시키는 뜻밖의 효과도 가져왔다.

BOURBON DYNASTY

루이 15세는 지상에서 바랄 수 있는
모든 것을 어떤 수고도 없이 손에 넣었다.
건강, 매력, 자신보다 높은
존재는 신밖에 없을 만큼 최고의 지위,
물 쓰듯 쓸 수 있는 재산…….

하지만 그것이
행복인지 아닌지는 별개의 문제다.

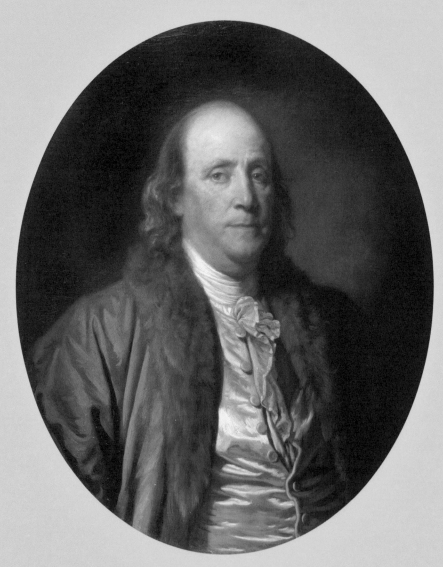

1777년, 유화, 미국철학학회박물관, 72×57cm

제8장

장 바티스트 그뢰즈,
벤저민 프랭클린의
초상

Bourbon Dynasty

♛
백 달러 지폐 속 얼굴

특유의 머리 모양, 이마의 형태, 눈썹 사이의 깊은 세로 주름, 특징적인 입매……. 어디선가 본 듯하지 않은가? 그렇다. 현재 미국 백 달러 지폐의 얼굴, 벤저민 프랭클린이다.

지폐 속의 그는 좀 더 눈이 크고 볼살이 통통해서 친근함이 드는, 그야말로 '선한 미국인의 전형'이다. 하지만 이 초상화 속 프랭클린은 애교라고는 눈 씻고 찾아봐도 없고, 가발만 씌우면 정말 거만한 프랑스 귀족 그 자체로 보일 것 같다.

그도 그럴 것이 이 그림을 그린 사람은 당시 프랑스 아카데미 회원인 장 바티스트 그뢰즈이기 때문이다. 그뢰즈는 프랑스의 사상가 드니 디드로나 소년 모차르트의 초상 등도 남겼다. 아무래도 신대륙에서 온 저명인사를 그리게 되었으니 너무 조야한 면은 감추고, 궁정식 위엄을 조금 보태서 그럴듯하게 꾸며야 한다고 생각한 듯하다.

덕분에 이 그림에서는 프랭클린다움이 느껴지지 않게 되어버렸다. 가난한 노동자 일가의 열다섯 번째 아이로 태어나 학교 교육은 열 살 때까지밖에 받지 못했는데도 불구하고 실업가로 성공하고, 폭풍 속에서 연을 날려 천둥이 전기라는 사실을 목숨 걸고 증명했으며, 피뢰침과 원·근시용 안경을 발명하고, 미국 최초의 공공 도서관을 설

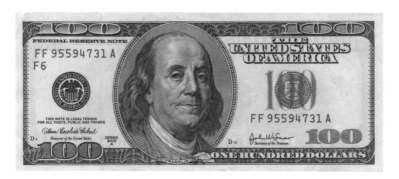

미국에서 유통되는 백 달러 지폐의 프랭클린

립하고, 문필가로서 이름을 얻고, 정치가로서 미국 독립 선언의 기초위원 중 한 명이 되어 지금도 전 세계에서 계속 읽히고 있는《프랭클린 자서전》으로 유명한, 낙관적이고 인간적 매력이 넘치는 프랭클린의 다재다능함이 말이다.

미국에서 불어온 '자유'의 바람

그건 그렇고 타고난 이 자유주의자가 부르봉가와 대체 무슨 관계가 있는가? 실은 깊은 인연이 있었다. 일흔 살의 그가 오랜 배 여행을 마다하지 않고 머나먼 프랑스를 찾은 것은 관광 유람이 아니라 독립 전

쟁의 자금 원조 건을 루이 16세와 교섭하기 위해서였다. 프랑스에 도착한 것은 1776년 12월. 미국은 여름에 막 독립 선언을 한 참이었고, 앞으로 영국과 긴 싸움이 될 것은 불가피했다.

프랭클린은 타고난 유머와 솔직한 언동으로(프랑스어도 조금 할 줄 알았다), 금방 살롱의 인기인이 되었다. 이미 파리의 청년 귀족들은 독립 선언의 '자유'와 '독립'이라는 말에 심취해 있었던 터라, 프랭클린의 이야기를 직접 듣는 동안 더욱 자극을 받았고 많은 이들이 의용군으로서 신대륙에 건너갔다. 그들 중에는 훗날 프랑스 혁명에서 중요한 역할을 수행하는 라파예트도 있었다.

프랭클린의 파리 체재는 9년에 이른다. 프랑스와 조약 체결이라는 소기의 목적을 달성하고 놀라운 수완을 보인 후, 대사로서 남은 것이다(정말 유감인 것은 《프랭클린 자서전》이 1757년에서 끝났다는 점이다. 그가 루이 16세와 마리 앙투아네트에 대해 솔직하게 묘사한 글을 읽어보고 싶었다).

1783년, 미국은 정식으로 독립국이 되었다. 하지만 수많은 인명과 막대한 지출[무려 10억 리브르!(현재 가치로 환산하면 약 222조 원—옮긴이)]을 들인 프랑스는 서인도의 토바고, 아프리카의 세네갈 같은 보잘것없는 전리품을 손에 넣었을 뿐이다. 아무리 봐도 수지가 맞지 않는 이 결말은 프랑스 외교력의 쇠퇴를 여실히 드러낸다.

1777년 새러토가의 전투

미국 독립 전쟁 참전

원래 루이 16세는 전쟁에 뛰어들 마음 따윈 없었다. 절대 왕정의 군주가 자유주의 국가를 응원한다는 것도 이상한 이야기이기 때문이다. 다만 숙적 영국의 약체화는 더 바랄 것 없는 일이었기에 그늘에서 식민지 미국의 반란을 열심히 부추겨 왔다. 프랭클린이 프랑스로 건너온 뒤에도 곧바로 만나주지는 않았고, 표면적으로는 여전히 프랑스 궁정과는 관계없는 일이라는 태도를 취했다.

그러던 중 새러토가의 전투에서 빈약하다고 생각했던 미국군이 영국군을 꺾었다는 유리한 형세가 전해지자마자, 측근들에게 빨리 참전해야 이득이라고 재촉당하게 된다. 그리하여 우유부단한 왕은 텅 빈 국고를 바라보며 계속 망설이면서도 조약 체결에 서명한 것이었다.

그러나 영국도 만만치 않았다. 영국은 패배를 각오하자마자 앞으로는 미국을 자국 제품의 시장으로 삼아야 이득이 될 것이라고 신속하게 생각을 전환했다. 그리고 은밀히 미국을 프랑스에게서 떼어놓고 단독 강화를 맺어 버린다. 프랑스는 '싸움에는 이겼지만 승부에서는 졌다'라는 표현 그대로 손해만 본 채 남겨졌다. 유럽에서의 위신은 조금 되찾았지만 실질적인 이익은 없는 것이나 마찬가지였다.

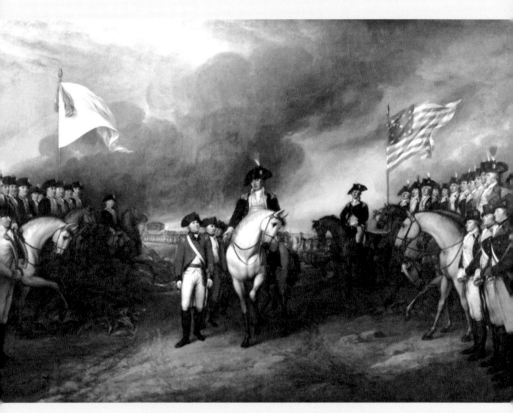

실질적으로 미국 독립 전쟁을 종결시킨 1781년 요크타운 전투

높은 이자로 조달한 전쟁 비용 때문에 가뜩이나 힘든 국가 살림은 더욱더 가난에 쪼들리게 된다. 이로부터 5년 후, 즉 혁명 전년인 1788년은 루이 16세가 왕위에 오른 지 14년째 되는 해였는데, 이 사이에 빚이 45억 리브르(현재 가치로 환산하면 약 1,000조 원-옮긴이)에 이르렀다고 하니 실로 무시무시한 금액이다. 심지어 그중 4분의 1 정도가 쓸데없이 미국에 낭비되었다는 계산이 나온다. 같은 해인 1788년, 국가 지출은 루이 15세 시대 전반의 약 3배, 즉 6억 3,000만 리브르(현재 가치로 환산하면 약 140조 원-옮긴이)에 달했고, 그 절반은 빚의 이자에 해당했다. 파탄 일보 직전이 아니라 파탄 그 자체였다.

그럼에도 불구하고 화려한 궁정 생활은 어제와 변함없는 오늘로 이어지고 있었다. 전혀 신기한 일이 아니다. 개구리를 갑자기 끓는 물에 넣으면 튀어 도망가지만, 찬물에서 서서히 온도를 올리면 얌전하게 삶아지듯이, 부르봉가의 빚도 태양왕 치세 후반부터 너무나 오래 지속되고 있는 상태였기 때문에 이미 그 누구도 위기의 경계선을 알 수 없게 되었던 것이다.

혹은 이미 알고 있었던 걸까? 마음속 깊은 곳에서는 가까이 다가오는 빅뱅을 깨닫고 있었기 때문에, 궁정 사람들은 더더욱 미친 듯이 사치에 빠져들었던 것일지도 모른다.

은둔하는 왕

역사를 돌이켜보면 정말이지 '운이 나쁘다'라고 할 수밖에 없는 인물들이 있는데, 그중 하나가 루이 16세다. 루이 16세는 선대로부터 부의 유산을 고스란히 물려받아 모든 책임을 지고 자신의 목숨으로 속죄해야 했다.

루이 16세는 루이 15세의 아들이 아니라 손자다. 열 살 때 왕태자가 된 루이는 언제나 쭈뼛거리고 자신감 부족한 소년이었다. 루이를 소심하게 만든 것은 미왕의 손자라고는 생각할 수 없는 볼품없는 외모와 부모에게 무능하다는 소리를 들으며 자란 탓이라고 한다. 원래 순서대로라면 5남 중 3번째인 그에게 왕관이 돌아올 가능성은 낮았다. 장남은 됨됨이도 좋고 부모도 완벽한 후계자로 여겨 편애했지만 병으로 죽고 말았고, 차남도 일찍 죽었다.

가엾게도 루이 16세는 왜 네가 장남 대신 죽지 않았냐는 잔혹한 시선을 받으며, 실제로는 그렇지 않았더라도 모두가 그렇게 생각할 거라고 믿으며 자랐다. 그렇게 불합리한 죄책감 속에서도 열심히 공부하며 엄청난 독서량을 자랑했기에, 언젠가는 아버지가 돌아봐 주었을지도 모른다.

그러나 불운하게도 다음 왕이 될 아버지가 서른여섯의 젊은 나이

에 병사하고, 루이 16세는 어린 왕태자로서 할아버지 루이 15세의 손에 맡겨진다. 하지만 우울증이 있어 지루한 것을 싫어하던 루이 15세는 여성에게는 흥미를 보여도 아이에게는 관심이 없었다. 하물며 그의 눈에 비치는 손자는 볼품없는 외모에 태도나 언행에서도 국왕다운 위엄이라고는 손톱만큼도 찾아볼 수 없어 한심하기 짝이 없었다.

거만함을 높이 평가하는 궁정에서는 우선 외모가 훌륭하고 임기응변이 뛰어나며 에스프리가 통하는 대화를 시의적절하게 할 수 있는 능력이 요구된다. 하지만 이 모든 면에서 실격이었던 후계자에 대한 조부의 냉소는 금세 궁궐 전체로 번져나가 루이를 업신여기게 만들었다. 미래의 왕은 결코 겉보기만큼 어리석지 않았지만, 루이는 자신의 두 남동생에게서도 바보 취급을 받았고 나아가 그들의 야심에 불을 붙이게 되었다.

심지어 루이는 왕태자인데도 불구하고 한 번도 국정 회의장 참석을 허락받지 못했다(퐁파두르는 동석하고 있었다는데). 루이가 받은 제왕 교육은 그의 교육 담당자가 기본 소양으로 가르친 것이 전부였다. 책으로 배운 정치가 실무에 거의 도움이 되지 않는 것은 당연했다. 왕위를 물려받은 뒤 루이 16세가 보였던 나약하고 결단력 없는 모습은 (성격적인 이유도 있겠지만) 이런 경험에서 비롯되었던 것이 틀림없다.

애초에 왕이 되고 싶지도 않았는데 왕좌에 앉게 된 루이 16세는 점점 안으로 틀어박히게 된다. 루이가 열정을 보이는 건 자물쇠 만들

기, 독서, 그리고 사냥이었다. 이 세 가지만 차례차례 반복하고 있으면 아무런 불만도 없을 정도였다. 자신을 사랑하고 전쟁을 사랑하던 루이 14세, 광적으로 여자에 미쳐 있던 루이 15세, 이 두 사람을 넘어 루이 16세는 '덕질에 푹 빠진 은둔족'에 가까웠다. 그는 사람들 앞에 나서는 게 고통스러웠고 루이 15세 이상으로 궁정 의례를 싫어해서 대관 이듬해에는 국왕의 성사(聖事)까지 중지해 버렸다. 이 성사는 왕의 손이 닿으면 병이 치유된다는 민간 신앙에 부응하기 위한 행사였는데, 이제 더는 시대의 합리적 정신에 맞지 않는다는 구실을 붙여 민중과 직접 접촉할 기회를 차단한 것이다.

크나큰 실책이었다. 비록 단순하게 왕의 손을 거룩한 손이라고 믿는 사람들은 줄어들겠지만, 왕권신수설을 굳게 믿고 의지하는 사람들 입장에서는 기적의 요소가 빠지면 국왕의 신성함은 사라지고 왕조를 이어가는 의의도 희미해질 수밖에 없었다. 하물며 루이 16세는 태양왕 루이 14세처럼 강렬한 카리스마도 없었고 루이 15세와 같은 미모의 은총도 받지 못한 사람이었다. 거기에 신성까지 잃어버리면 남는 것은 왕의 그릇이 아니라 평범하기 그지없는 한 사람의 인간에 지나지 않았다.

주위에서는 왜 도와주지 않았을까? 간단하다. 언제부턴가 루이 16세의 주변에는 입에 발린 말만 늘어놓는 평범한 인간들만 남아 있었기 때문이다. 베르사유라는 우리 안에서는 썩는 냄새가 감돌고 있었다.

인기 없는 새 국왕 부부

루이 16세는 왕태자였던 열다섯 살 때 한 살 연하인 마리 앙투아네트를 왕태자비로 맞아들였다. 이로써 부르봉 가문과 합스부르크 가문이 이어지게 되었다(마리 앙투아네트에 대해서는 《명화로 읽는 합스부르크 역사》 참조).

확실히 그는 결혼을 내켜 하지 않았다. 앙투아네트가 마음에 들지 않아서가 아니라 조숙했던 루이 15세와 달리 아직 아이를 만들 자신이 없었기 때문이었다. 유명한 일화가 남아 있다.

혼인 만찬회에서 끊임없이 먹어대는 신랑을 보며 어처구니가 없었던 루이 15세가 '오늘 밤에는 위에 부담을 주지 않는 편이 좋겠다'라고 주의를 주었다. 그러자 루이 16세는 '왜요? 저녁을 든든히 먹어야 잠이 잘 옵니다' 하고 대답했다고 한다. 그리고 그 말대로 푹 잠들어서 신부를 낙담하게 했다는 이야기다.

이 일화만 봐도 루이 15세를 포함한 궁정 사람들의 고약한 심술이 전해져 온다. 제우스처럼 수많은 애첩에게 둘러싸여 있는 것이 '바람직한 왕의 모습'이라고 생각하는 그들에게는 귀여운 신부에게 변변한 말도 건네지 못하고, 수줍음을 감추기 위해 식사에만 열중하는 왕태자는 웃음거리 이외에 아무것도 아니었을 것이다.

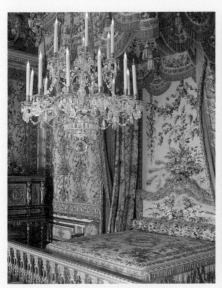

호화찬란한 베르사유궁전 안
마리 앙투아네트의 침실

앙투아네트의 장남 루이 조제프와
장녀 마리 테레즈

아이가 태어나기까지는 7년이나 걸렸다. 비난당한 사람은 앙투아네트였지만 실제로는 루이 16세가 겁쟁이였던 탓에 아주 간단한 수술에 동의하기까지 결단이 늦었기 때문이었다. 그냥 늦은 정도가 아니라 심각하게 늦었다. 그동안 왕비 앙투아네트는 완전히 프랑스식 앙뉘에 물들어 가장무도회니 연극이니 트럼프 도박이니 보석이니 의상이니 하는 것들에 물 쓰듯 돈을 쓰고 놀이에만 열중하며 평판을 떨어뜨렸고, 루이 16세의 남동생은 이제 후계자는 생기지 않을 거라고 굳게 믿고 다음 왕관을 차지할 속셈에 여념이 없었다.

마침내 두 사람 사이에 2남 2녀(차녀는 요절했다)가 태어난다. 하지만 루이 16세의 인기는 열아홉 살에 대관식을 올릴 때가 정점이었고, 그 뒤로는 꾸준히 내리막길이었다. 그런 데다 마리 앙투아네트까지 발목을 잡았다. 왕은 타국에서 온 왕비가 말하는 대로 휘둘리기만 하고 총희도 두지 않으며 신성한 임무도 다하지 않는다. 심지어 태양왕이 받았던 기사 교육이나 전장에서의 실전 체험도 없어서, 사람들이 추구하는 국왕다움과는 거리가 멀었다. 그나마 급격히 살이 찌기 시작하며 관록이 붙어, 빈약했던 외모가 조금 개선된 것만이 다행이었다.

제2장에서 언급했듯이 루이 16세는 데이비드 흄의 《영국사》를 애독했고, 특히 찰스 1세에 대한 항목을 심도 있게 연구하고 있었다. 선대의 막대한 청구서를 떠맡은 이 영국 왕에게서 자신과의 공통점을

마리 앙투아네트　　　　　　　　　루이 16세

발견했기 때문이었다. 루이 16세는 찰스 1세와 같은 꼴을 당하지 않으려면 찰스가 취한 강압적 수단을 그만두어야 한다는 결론을 내렸다. 루이 16세가 타협에 타협을 거듭한 것은 그런 이유 때문이었지만, 주위에서는 소극적이고 만만한 태도로 여겨 한층 무시하고 깔볼 뿐이었다.

혁명의 고독과 행복

예로부터 타나토포비아(Thanatophobia: 죽음에 대한 공포증)는 왕과 귀족들의 정신병으로 알려져 있다. 원하는 것을 모두 손에 넣은 자가 허탈감으로 인해 깊은 늪에 빠져드는 듯한 느낌을 받는 것인데, 특히 루이 15세가 이러한 두려움에 사로잡혀 있었다.

하지만 루이 16세만큼은 죽음에 대한 두려움이 없었던 것 같다.

혁명이 일어난 뒤 유폐된 국왕이 어떤 나날을 보냈는지 알아갈수록 루이 16세에게서는 오히려 조용한 행복감을 엿보게 된다. 그는 책을 읽고 자그마한 정원을 산책하고 아들과 놀아 주고 충분한 식사를 하고 당구를 즐겼다.

루이 16세가 기요틴에서 처형되기 전날 밤에도 마찬가지였다. 마

지막 밤을 가족끼리 보내고 싶어 하는 앙투아네트와 달리, 왕은 혼자 있고 싶다며 자기 방에 틀어박혔다. 다음 날 아침에도 자신을 만나고 싶어 하는 아내를 피해, 혼자 유유히 아침 식사를 하고 기요틴으로 향하는 마차에 올랐다. 모두를 슬프게 하고 싶지 않았다는 말도 있고, 슬퍼하는 모두를 보고 싶지 않았다는 말도 있지만, 사실은 그저 혼자 있는 것이 마음 편했던 것은 아니었을까.

그는 담담히 죽음을 받아들였다.

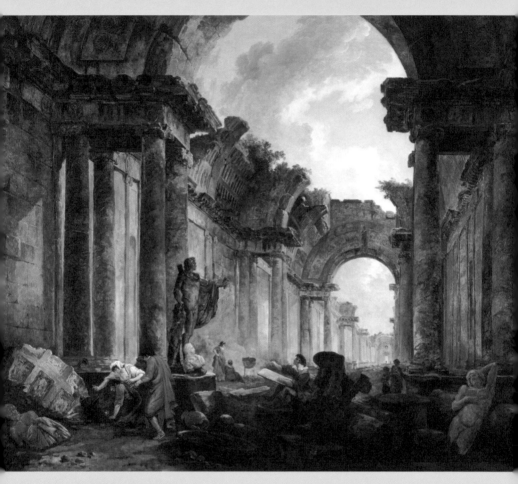

1796년, 유화, 루브르미술관, 115×145cm

제9장

위베르 로베르,
폐허가 된 루브르
대회랑의 상상도

Bourbon Dynasty

공공 미술관의 운치

태양왕 루이 14세는 파리에서 베르사유로 궁정을 옮겼지만, 그렇다고 해서 이 작은 마을을 도시화하려고 한 것은 아니었다. 베르사유로 이사하고 혁명이 일어날 때까지 거의 한 세기가 지나도 베르사유 마을 자체는 여전히 크지 않고, 단지 훌륭한 궁전이 있을 뿐이었다. 그 장소에 어울리지 않는 화려한 이동 서커스가 시골 마을에서 영업을 하고 있는 것처럼.

한편 파리에 덩그러니 버려진 공식 궁전 루브르는 왕궁으로서는 쇠퇴했어도 아카데미는 그대로 남아서, 여전히 미술의 중심지로 존재했다. 그러다 루이 15세의 치세 당시 계몽사상의 영향으로 민중을 교화하기 위해 왕가의 소장품을 공개하라는 요구가 강해지자, 일시적이지만 뤽상부르궁전에서 회화전을 열게 되었다. 그러자 한발 더 나아가, 사상가 드니 디드로 등이 루브르를 미술관으로 만들면 어떻겠냐는 주장을 내놓았고, 루이 16세가 이를 실현하기 위해 움직이기 시작한다. 그러던 차에 혁명이 일어난 것이었다.

왕권은 정지되고 왕가의 물건들은 국유화되었지만, 혁명 정부의 주도하에 루브르미술관 프로젝트는 계속된다. 1793년, 루브르궁전 안에 있는 넓은 복도인 대회랑, 다시 말해 그랑 갤러리(Grande galerie)

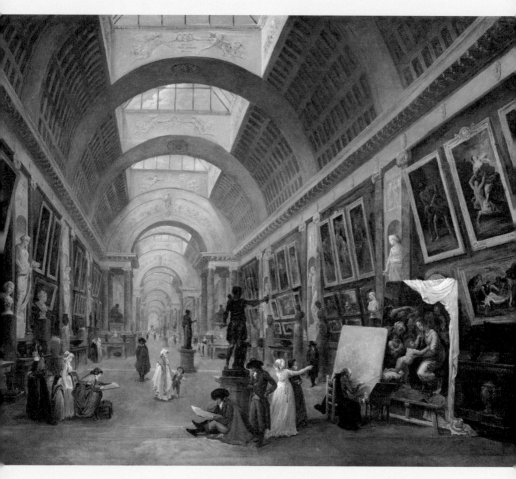

〈루브르 대회랑 보수 계획〉(1796년)

에서 작품을 전시하는 형태로 루브르미술관이 개장한다.

화가 위베르 로베르도 혁명 전부터 이 대회랑을 개축할 때 관여했고 혁명 후에는 회화 소장품 책임자가 되었다. 그리고 1796년, 로베르가 살롱에 출품한 두 작품이 호평을 받았다. 하나는 미래의 공공미술관이 얼마나 굉장할지 그 이미지를 구체적으로 알리기 위한 〈루브르 대회랑 보수 계획〉, 다른 하나는 바로 이 작품 〈폐허가 된 루브르 대회랑의 상상도〉이다.

그 무렵에는 이탈리아 폼페이 유적 발굴의 영향으로 지적 계급 사이에서 폐허와 고대에 대한 선호도가 높아지고 있었다. 로베르 또한 오랫동안 로마에서 배우고 많은 유적화를 그려 '폐허의 로베르'라는 별명이 생겼을 정도였으니, 이러한 작품이 탄생한 것 자체는 딱히 이상할 것 없다.

그럼에도 불구하고 사람들의 충격은 컸다. 아마도 이러한 SF적 환상을 구사한 무대가 파리에 있는, 그것도 다름 아닌 구왕궁이었기 때문일 것이다. 이 작품을 발표하기 2년 전, 테르미도르의 반동(제11장 참조)이 일어나 신생 프랑스의 행방은 혼돈에 빠진 상태였기에 〈폐허가 된 루브르 대회랑의 상상도〉 같은 사태로 치닫지 않는다는 보장은 어디에도 없었다. 이때 사람들이 느낀 충격은 현대에 사는 우리가 '9·11 테러 사건'의 영상을 보았을 때와 어느 정도 비슷하지 않을까 싶다.

화면 위쪽으로 밝고 푸른 하늘이 보인다.

유리 천장은 모두 깨어져 내렸고 지붕의 잔해에는 잡초가 우거져 있다. 굵은 원기둥은 녹슬었고, 안쪽에는 불을 쬐며 몸을 녹이는 사람이 있다. 원래 벽에 걸려 있어야 할 그림은 한 장도 보이지 않고, 깨진 항아리와 조각상이 여기저기 뒹굴고 있다(오른쪽 하단에 보이는 파편은 미켈란젤로의 유명한 조각상 〈죽어가는 노예〉다). 유일하게 흠 없이 남은 '벨베데레의 아폴론'이 화면 가운데 우뚝 솟아 있고, 그 앞에서 한 화가가 스케치하고 있다. 예술의 영속성을 나타내고자 하는 것처럼…….

로베르는 자신이 살고 있는 새 시대도 고대와 마찬가지로 숭고하다고 찬양할 생각이었을까? 그런 척하고 있지만, 사실은 다를지도 모른다. 왜냐하면 로베르는 심정적으로는 왕당파였기 때문이다. 루브르미술관 개조 허가를 루이 16세에게 얻었다는 이유로 혁명 후 투옥된 적도 있다. 망명한 여성 화가 비제 르브룅(마리 앙투아네트의 그림을 많이 남긴 것으로 유명하다)과 친구여서, 혁명이 일어나기 일 년 전 그녀가 초상화를 그려주기도 했다.

폐허는 과거의 영광 없이는 존재할 수 없다. 아니, 정확히는 그 영

광의 기억 없이는 존재할 수 없다.

로베르가 폐허가 된 루브르를 보여준 것은 (아직 보지 못한) 미술관으로서의 존재 가치라기보다 (과거의) 왕궁의, 나아가 왕정의 그 종언에(이 작품을 그리던 중에 루이 16세의 아들 루이 샤를의 서거 소식을 들었다) 만감이 교차했기 때문은 아니었을까. 낡고 좋았던 시대를 향한 애석함을 담아서.

부르주아지의 승리

그러나 프랑스 혁명은 학대받은 가난한 민중이 왕정을 향해 이의를 제기한 자연 발생적 사건이라고 볼 수만은 없다. 어떤 의미에서는 전형적인 부르주아 혁명, 다시 말해 신흥 세력에 의한 국권 장악 싸움이라고 해야 할 것이다.

당시 프랑스의 총인구는 대략 2,300만 명이었는데, 그중 제1신분인 성직자(고위 성직자는 전부 귀족 출신이었다)가 12만 명, 제2신분인 귀족이 40만 명이었고, 이들이 특권 계급을 형성하고 직접세(국가가 납세의무자에게 직접 징수하는 세금-옮긴이)를 면제받으며 지위와 명예를 독점하고 있었다. 이들을 제외하고는 모두 제3신분이었다. 하지만 제3신

분 중에서 이미 금융이나 상업 분야에서 막대한 재산을 손에 넣은 대부르주아지가 힘을 키워나가고 있었으며(루이 15세의 총희 퐁파두르가 바로 대부르주아지 출신이었다), 농촌 지역에서도 적잖은 부농층이 세력을 형성하고 있었다.

선대 때부터 이어진 적자에 더해 미국 독립 전쟁을 원조하는 데 필요한 자금을 융통하느라 골머리를 썩이던 루이 16세는 특권 계급을 향한 과세를 계획했으나, 귀족들의 완강한 반대로 인해 좌절하고 말았다. 심지어 그들은 이를 계기로 들고 일어나 왕권을 제한하기 위해 삼부회 소집을 요청하고 루이 16세의 승인을 억지로 받아냈다. 그런데 여기에서 예상과 달리 귀족들은 부르주아지에게 주도권을 빼앗기고 말았다.

이렇듯 귀족의 반항에서 출발한 작은 눈덩이가 비탈을 굴러가다가 대부르주아지에게 삼켜지고, 여기에 법률가와 상인, 자유업자 등 소부르주아지가 가세했다. 그러다 마침내 흉작에 굶주린 서민과 농민들까지도 뒤범벅이 되어 점점 불어났고, 눈사태가 되어 왕정을 덮친 것이다.

이웃 국가들은 떨고 있었다.

단지 부르봉 왕가의 단절에서 끝나는 문제라면 왕조가 교체되는 것뿐이니 신경 쓰지 않겠지만, 절대 왕정 그 자체가 붕괴된다면 이야기는 달라진다. 내일은 나에게 일어날 일인 것이다.

각국의 군주들은 위기감을 느꼈고, 어떻게든 이 중대 사태에 대처하고자 뒤에서 손을 써서 혁명군을 뿌리 뽑으려 했다.

<p style="text-align:center">*　　　*　　　*</p>

혁명 전후의 움직임을 연대순으로 살펴보자.

1780년

○ 마리 앙투아네트의 어머니 마리아 테레지아 여제가 서거했다. 오스트리아 합스부르크가는 버팀목을 잃었다.

1785년

○ '목걸이 사건(앙투아네트의 이름을 사칭한 사기 사건)'이 발생했다. 왕비와는 전혀 관계가 없다는 사실이 증명되었는데도 불구하고 반체제파는 이를 최대한 이용했다. 앙투아네트가 희생양이 된 결정적 사건이었다.

1786년

○ 프로이센의 프리드리히 대왕이 서거했다. 유럽을 지배해 온 강력한 절대 군주가 (마리아 테레지아에 이어) 또 한 명 역사의 뒤안

길로 사라져 갔다.

1787년

○ 프랑스와 러시아가 통상 조약을 체결했다.

1788년

○ 여름에 우박이 쏟아지는 비정상 한파로 인해 사람들은 기근에
시달렸다. 영국의 농학자 아서 영이 프랑스의 시골을 시찰하고
농업의 전근대성과 농지의 황폐화를 지적했다. 이 말을 뒷받침
하듯 농민 폭동이 빈발했다.

○ 에스파냐 부르봉가에서 카를로스 4세가 즉위했다. 그러나 실권
은 왕비 마리아 루이사와 그 정부 마누엘 데 고도이가 쥐고 있
었다.

○ 영국의 조지 3세가 정신 이상을 일으켰다. 원래 유전성 질환이
있었으나 미국의 독립 등 국제 정세의 불안정성에서 온 스트레
스도 발병의 원인 중 하나라고 한다.

1789년

○ 바스티유가 함락되었다. 다음은 루이 16세와 신하의 대화다.

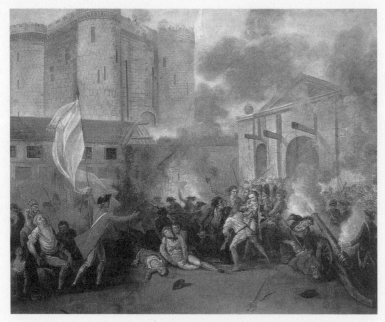

바스티유로 진격하는 민중

"바스티유의 사령관이 살해되었고, 목이 창끝에 꽂혀 파리 전체에 나돌고 있습니다."

"그렇다면 반란 아닌가?"

"아닙니다, 폐하. 혁명입니다."

–슈테판 츠바이크,《마리 앙투아네트》

○ 프랑스에 자극받아 독일, 스위스, 폴란드, 이탈리아 등 각지에서 반란이 일어나지만 진압되었다.

1790년

○ 앙투아네트의 마지막 남은 의지처, 오빠 요제프 2세가 서거했다. 남동생 레오폴트 2세가 즉위했다.

○ 왕권 강화의 필요성을 느낀 러시아 예카테리나 여제가 농노제를 비판한 사상가 라디셰프를 시베리아로 유배 보냈다.

1791년

○ 루이 16세 일가의 바렌 도주가 실패로 끝났다. 이때 직접적인 조력자는 스웨덴의 한스 악셀 폰 페르센(앙투아네트의 연인)이었지만, 그가 준비한 가짜 여권은 '러시아 귀족 코르프 남작 일행' 명의로 되어 있었다. 러시아의 원조가 있었다는 사실을 알 수

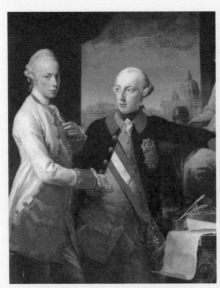 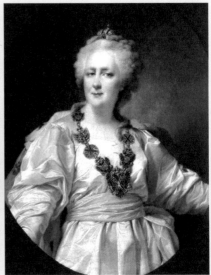

앙투아네트의 친형제 레오폴트와 요제프 　　　　　　 예카테리나 여제

있다.

O 왕가의 체포에 대해 예카테리나 여제가 '전 유럽의 군주에 대한 중대한 모욕'이라는 성명을 발표했다.

O 로마 교황 비오 6세가 프랑스의 인권 선언을 비난했다.

O 레오폴트 2세와 프로이센 왕 프리드리히 빌헬름 2세가 공동 성명을 발표했다. 이것이 '필니츠 선언'이며, 왕가 지원 및 무력간섭을 각국에 호소하는 내용이었다. 러시아와 에스파냐는 군자금을 제공했으며, 러시아는 영국에 호의적 중립을 요구했다.

O 에스파냐는 은밀히 혁명파 매수공작을 실행했다.

1792년

O 레오폴트 2세가 돌연사했다. 시기가 시기였던 만큼 암살의 의혹이 있다. 아들 프란츠 2세가 즉위했다. 하지만 그에게 앙투아네트는 얼굴을 본 적도 없는 먼 고모에 불과했다.

O 프랑스 왕가를 계속 지원해 온 스웨덴의 구스타브 3세가 가면무도회 중에 등 뒤에서 쏜 총을 맞아 서거했다(훗날 베르디의 오페라 〈가면무도회〉의 모델이 된다).

O 파리의 민중들이 왕가가 칩거하는 튀일리궁전을 습격했다. 의회는 왕권 정지를 선언했다. 공화정이 성립되었다.

O 국왕 일가가 탕플 탑에 유폐되었다.

1793년

O 혁명 재판에서 루이 16세의 사형이 확정되고 처형은 그해 1월에 집행되었다. 기요틴에 오른 왕은 모인 군중에게 뭔가 말하려고 했던 것 같지만, 쭉 늘어선 병사들의 작은북 연타에 그 목소리는 묻히고 말았다.

O 처형 소식을 들은 예카테리나 여제는 '울었다'고 전해지지만, 그런 와중에도 오스트리아가 프랑스 때문에 버거워하는 틈을 노려 프로이센과 함께 '제2차 폴란드 분할(요컨대 약소국의 토지 빼앗기)'을 해치우고, 산전수전 다 겪은 교활한 모습을 드러낸다. 프랑스로부터의 보도를 규제하고 통상 조약도 파기했다.

O 에스파냐, 오스트리아, 네덜란드, 영국, 프로이센 등이 대(對)프랑스 동맹을 결성했다. 미국의 초대 대통령 조지 워싱턴은 대프랑스 전쟁에서 중립을 선언했다(미국 독립 전쟁을 지원한 루이 16세 입장에서는 허무한 일이다).

O 앙투아네트가 아이들과 떨어져 콩시에르주리 감옥으로 이송되었다. 재판을 통해 사형이 확정되었고, 10월에 처형되었다. 국왕인 루이 16세 때와 비교해 각국의 반응은 무덤덤했다.

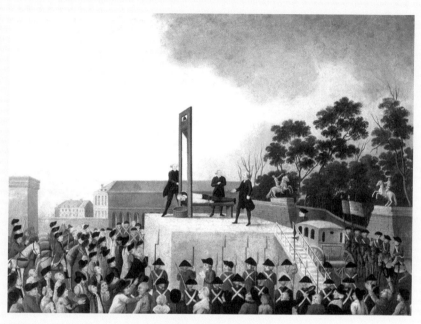

기요틴에서 처형당하는 루이 16세

1795년

ㅇ 여름

탕플 탑에서 10세의 루이 샤를(루이 17세)이 서거했다. 오랫동안 가짜 대체설이 주장됐으나, 2000년, DNA 감정에 의해 틀림없는 프랑스 왕자로 증명되었다.

ㅇ 겨울

루이 샤를의 누나 마리 테레즈가 인질 교환으로 어머니 앙투아네트의 고국 오스트리아에 돌아왔다. 부모의 죽음을 처음으로 전해 듣고 실신했다고 한다.

앙투아네트가 유폐된 콩시에르주리 감옥

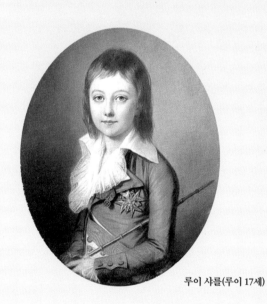

루이 샤를(루이 17세)

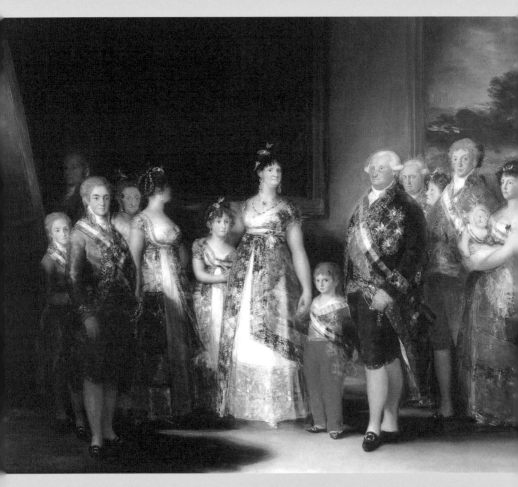

1800~1801년, 유화, 프라도미술관, 280×336cm

제10장

프란시스코 고야,
카를로스 4세의 가족

Bourbon Dynasty

예감

에스파냐의 수석 궁정 화가 프란시스코 고야가 그린, 에스파냐 부르봉가 4대 황제 카를로스 4세와 그 친족들의 모습이다.

'벨라스케스, 렘브란트, 자연⋯⋯. 그들이 나의 스승이다'라고 공언하던 고야는 그림을 그리는 동안 150년 전 벨라스케스의 작품 〈시녀들〉(《명화로 읽는 합스부르크 역사》 참조)의 지대한 영향을 받아, 거대한 캔버스를 앞에 두고 화가 본인이 정면을 바라보는 구도를 차용했다.

하지만 이 둘의 차이는 무엇일까?

벨라스케스가 왕족이나 그들을 직접 섬기는 자들의 자부심, 그리고 범접하기 어려운 위엄으로 화폭 속 공간을 가득 채웠던 반면, 고야가 그저 기념사진을 찍듯 줄줄이 세워놓은 그들의 얼굴과 표정은 어느 하나 눈부시게 아름다운 의상과 어울리지 않는다. 프랑스의 작가 테오필 고티에의 감상('복권에 당첨된 마을 빵집의 일가족인 것 같다')이 유명한 것은 많은 사람들의 공감을 샀기 때문이 아닐까.

천재의 붓이 뜻하지 않게 지적하는 타락한 궁정, 도금이 벗겨진 권위, 왕조의 끝의 예감⋯⋯.

에스파냐 부르봉가의 시작

시계를 되돌려 보자.

　제5장에서 쓴 것처럼 18세기 초, 부르봉은 합스부르크에게서 에스파냐의 왕관을 빼앗는다. 루이 14세의 손자이자 루이 15세의 삼촌인 앙주 공 필리프(에스파냐어로는 펠리페)가 열일곱 살에 펠리페 5세가 되어 에스파냐 부르봉가의 서막을 연 것이다.

　태양왕에게서 '좋은 에스파냐인이 되어라. 그러나 프랑스인인 것을 잊지 말아라'라는 격려를 받으며 에스파냐로 향한 청년왕 펠리페 5세. 하지만 그는 아무리 시간이 지나도 에스파냐에 적응하지 못했다. 유럽에서 제일 화려한 베르사유궁전에서 태어나 자란 그의 눈에 몰락한 에스파냐는 변경의 시골구석으로밖에 보이지 않았던 것이다. 궁정 내 카탈루냐어 사용을 금지하고, 에스파냐를 향해 온갖 욕설을 내뱉고, 프랑스인 예술가들을 불러들여 벽에 장식된 그림들을 프랑스 궁정풍 회화로 갈아치워 마음을 달래보려고 하지만…… 무리였다.

　왕조 교대에 의한 음모가 소용돌이치는 이국의 궁정에서 펠리페 5세의 신경에는 점점 이상이 찾아온다. 마침내 펠리페 5세는 마흔한 살에 퇴위를 결정하고, 열여섯 살밖에 되지 않은 장남에게 왕위를 물려준다. 그러나 불운하게도 바로 그해, 아들은 병을 얻어 급사하고

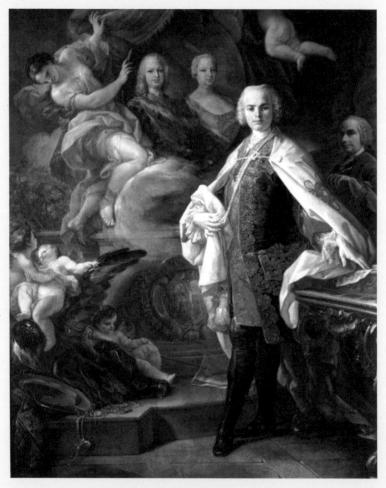

코라도 지아갱토, 〈파리넬리의 초상〉(1753년)

만다. 다시금 써야만 했던 왕관은 전보다 더욱 무거워졌다.

50대에 접어들어 더 이상 무거운 우울증이 나을 전망은 없고, 이 대로 곧장 광기에 사로잡힐 일만 남았다고 체념하던 무렵이었다. 우연히 마드리드에 초대받은 인기 절정의 이탈리아인 카스트라토(거세가수) 파리넬리의 천상의 노랫소리를 들은 왕은 이곳에 치유의 길이 있다는 것을 직감한다. 요즘 말로 하자면 음악 치료다.

이렇게 '신은 오직 한 분, 파리넬리도 오직 한 명'이라며 전 유럽의 오페라 하우스가 열광하던 대가수를 펠리페 5세는 돈 아까운 줄 모르고 밤마다 불러들여 자장가를 부르게 했다. 비유하자면 CD를 듣는 대신 살아 있는 마이클 잭슨이나 파바로티를 독점하는 셈이었다(생연주로밖에 음악을 들을 방법이 없는 시대였다). 덕분에 왕의 신경은 다소 누그러졌다.

그렇게 파리넬리는 무대에는 서지 못하게 되었지만, 작곡과 오페라 연출을 통해 마드리드 음악계를 견인하는 역할을 해내는 동시에 에스파냐 궁정인이 되어 다음 대까지 20년에 걸쳐 왕을 섬겼다. 그가 에스파냐를 떠난 것은 3대째에 해당하는 카를로스 3세가 '거세된 것은 식탁의 닭밖에 인정하지 않는다'라고 입 밖에 낼 정도로 카스트라토를 혐오하여 마음이 상했기 때문이었다. 파리넬리는 고향 볼로냐에서 만년을 보냈는데, 그때까지도 여전히 명성이 바래지 않았으며 각국에서 그를 찾는 사람들이 끊이지 않았다(앙투아네트의 오빠 요제프

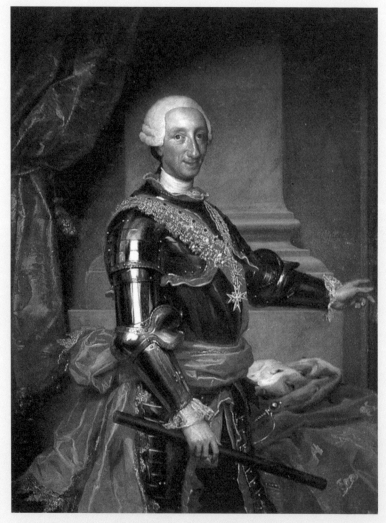

안톤 라파엘 멩스, 〈카를로스 3세〉(1765년)

2세도 파리넬리의 팬임을 자처하며 만남을 요청하곤 했다).

펠리페 5세는 예순셋의 나이로 서거했다. 그의 아들이 페르난도 6세로 즉위하지만 치세 기간은 짧았고, 아이가 생기지 않았으므로 왕위는 배다른 남동생 카를로스 3세에게 넘어갔다.

이 신왕은 역대 왕 중 가장 제대로 된 계몽 군주로서 에스파냐의 국력을 (크다고는 말할 정도는 아니라도) 상당히 회복시켰다. 마드리드 시내를 징비하고 그 일환으로 프라도('목장'이라는 뜻) 건설에 착수하기도 했다. 다만 그의 관심은 오로지 자연 과학에만 향해 있었기 때문에 프라도를 박물관으로 만들고자 했다(프라도가 미술관으로 개장한 것은 카를로스 3세가 사망한 후의 일이다).

고야를 궁정 화가로 임명한 것도 카를로스 3세였다. 그는 나폴리 왕 또한 겸임하고 있었기 때문에 폼페이 유적 발굴을 명령하기도 했다. 그러나 이 유적 발굴은 학술 조사라기보다 대규모 도굴이라는 비난이 거셌던 탓에 결국 로마 교황에게서 중지 요구를 받았다.

카를로스 3세는 독일의 공주를 왕비로 맞아 열세 명의 아이를 낳았으며 그중 일곱 명이 성인이 되었다. 장남은 지적 장애가 있었기 때문에 차남을 왕태자(훗날의 카를로스 4세)로 삼았으나, 이쪽도 그다지 머리가 좋은 편은 아니었고 단지 몸이 교회의 종만큼 튼튼했을 뿐이었다. 낙담한 카를로스 3세는 무슨 일이 있을 때마다 '너는 왜 그리 멍청하니' 하고 한탄했다고 한다. 어쩌면 부왕이 그렇게 헐뜯었던 탓

에 아들은 한층 더 못난 인간이 되었는지도 모른다.

부왕과 왕비의 그늘에서

왕태자는 열일곱 살에 신부를 맞이했다. 상대는 세 살 연하의 사촌 동생 마리아 루이사였다. 마리아 루이사의 아버지는 카를로스 3세의 남동생, 어머니는 루이 15세의 딸, 조부는 펠리페 5세였다. 완벽하게 부르봉의 피를 물려받은 완벽한 근친혼이었다.

훗날 '에스파냐 역사상 최악의 왕비'라는 별명을 얻게 되는 마리아 루이사. 하지만 결혼한 지 얼마 안 된 열네댓 살 무렵의 발랄한 초상화를 보면, 이 얼굴이 어째서 30여 년 뒤에 고야의 손에 마치 찌그러진 두꺼비 같은 얼굴로 그려지고 마는 것인가, 하는 생각이 들어 가슴이 미어진다. 대체 '그동안' 무슨 일이 있었던 걸까?

왕태자는 결혼이 결정되었을 때 완전히 평정심을 잃어, 여성을 어떻게 대해야 할지 모르겠다고 약한 소리를 해대다 부왕에게 한 소리를 들었다고 한다. 어쨌든 왕태자는 사냥과 시계 만지는 것을 좋아해서, 그것만 할 수 있다면 다른 건 아무것도 필요 없다고 하는 사람이었다. 부부 사이에 아이가 생긴 것도 결혼한 지 7년째가 되어서였다.

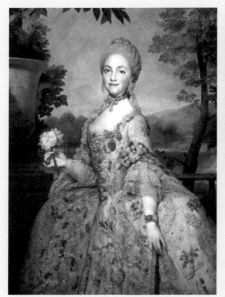 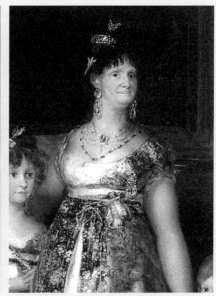

젊은 시절의 마리아 루이사(안톤 라파엘 멩스, 1775년) 〈카를로스 4세의 가족〉 중에서 마리아 루이사 부분

어디서 많이 듣던 이야기 같지 않은가……?

그렇다. 루이 16세와 마리 앙투아네트, 카를로스 4세와 마리아 루이사. 이 동시대의 두 쌍의 부부는 하늘이 장난을 친 것처럼 똑같은 궤적을 밟고 있었다.

마리 앙투아네트와 마리아 루이사의 탄생은 불과 4년 차이다. 둘 다 명문가 출신이었으며, 열네 살에 왕태자와 결혼했다. 좀처럼 아이는 생기지 않고, 남편이라는 작자는 서글플 정도로 남성적 매력이 부족하고, 지도력도 없고, 여성에게는 무관심한 데다 주위의 업신여김을 당하고 있었다. 무엇보다 그들의 취미가(사냥은 대부분의 왕과 귀족들이 좋아했기 때문에 별개로 치고) 프로이트적 심리 분석에 딱 맞는 모델이 될 듯한 오밀조밀한 수작업이라니, 삶의 기쁨으로 충만하게 살아가던 그녀들에게는 환멸을 느끼기 딱이었던 것이다. 눈 깜짝할 사이에 더러운 궁정에 물든 앙투아네트와 마리아 루이사는 놀이와 보석을 즐기며 의상에 탐닉하게 된다.

하지만 에스파냐 부부는 프랑스 부부에 비해 훨씬 운이 좋았다. 여러 이유가 있지만, 하나는 선왕에게 힘이 있고 오래 살아주었기 때문이었다. 루이 16세의 대관식은 열아홉 살 때였지만 카를로스 4세는 마흔 살 때였다. 부왕이 군림하고 있는 한 왕태자에게 실정의 걱정은 없었고, 비록 멍청하기는 해도 미움받지는 않았다.

한편 왕태자비 마리아 루이사는 죽은 왕비의 대리로서 일찍이 시

아버지 밑에서 공무를 실수 없이 처리해 국왕의 마음에 들었다. 덕분에 우쭐해진 그녀는 점점 거만하게 굴었고, 남편을 자기 멋대로 휘두르게 되었다. 이러한 점에서 그녀를 비난하는 사람도 있지만, 어차피 카를로스 4세는 왕관을 쓰기만 했을 뿐 정치를 할 마음은 없었다. 그는 왕이 되자마자 사냥 횟수를 늘렸다.

있는 그대로를 비추다

고야의 초상화를 다시 한번 살펴보자.

　화면 왼쪽 안 어둑한 곳에 캔버스를 앞에 둔 화가 본인이 있는 것은 앞에서 이미 설명했다. 벨라스케스를 따라 한 것은 물론이고, 국왕 일가의 인원수가 '13'이라는 불길한 숫자이기에 열네 명으로 늘리고자 자신을 등장시켰다는 설도 있다.

　주인공은 한가운데에 의기양양하게 서 있는 왕비 마리아 루이사다. 이미 아이를 열네 명이나 낳은 뒤였는데 그중 두 명(마리아 루이사가 양옆에 데리고 있는 막내딸과 막내아들)은 왕이 아니라, 한참 연하의 애인 고도이와의 사이에서 생긴 아이라는 소문이 자자했다. 성깔 있어 보이고 품위라고는 조금도 느껴지지 않는 추한 얼굴의 여인. 이렇게 그

려졌는데 왜 고야에게 이의를 제기하지 않았는지는 수수께끼다. 실물과 닮았기 때문에 만족했다(내지는 참았다)는 설도 있지만, 도저히 수긍하기 어렵다. 고야는 왕비의 초상을 여럿 그렸는데, 이 정도로 가차 없이 표현한 것은 처음이다(그리고 이 그림이 그녀를 그린 마지막 작품이 되었다).

마리아 루이사의 옆의 옆에는 영광스럽게 빛나는 훈장을 가슴에 단 카를로스 4세가 올챙이배를 내밀고 있다. '너는 왜 그리 멍청하니'라고 질책하는 아버지는 이미 이 세상에 없고, 왕좌에 오른 지 12년 정도 지나 정무는 모두 고도이(왕비의 총애 덕분에 군인에서 재상이 되어 미덥지 못한 손길로 나라를 이끌어나가고 있었다)에게 전부 떠맡기고 있었다. 이 무렵 이미 프랑스 쪽 부부는 혁명으로 기요틴의 이슬이 되었기 때문에 그에 비하면 무사태평하다고 생각했는지, 긴장감은 느껴지지 않는다.

하지만 불만스러운 모습의 젊은 왕태자(훗날의 페르난도 7세)가 화면 왼쪽에서 두 번째에 서 있다. 그는 부모를 싫어하고 어머니의 애인이 좌지우지하는 궁정에서 반대파를 형성하고 있어 민중들의 인기가 높았다. 그렇지만 이 또한 '전후 차이'가 너무 커서, 고야가 1814년에 그린 〈예복 차림의 페르난도 7세〉 때와 비교해 보면 이 무슨 격변인가 싶다.

과거 그의 첫 번째 왕비가 어머니에게 보내는 편지에 이렇게 쓴

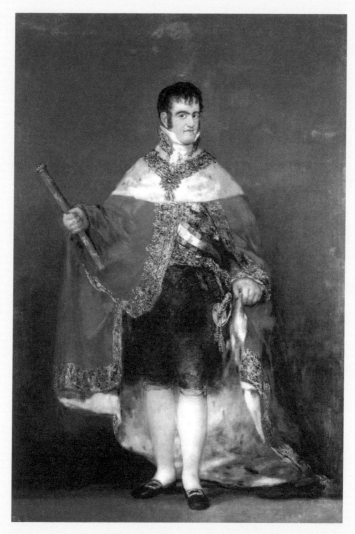

〈예복 차림의 페르난도 7세〉(1814~1815년)

적 있다.

> 둔감하고, 아무것도 하지 않고, 거짓말쟁이에, 비겁하고, 음험하고,
> (중략) 책도 읽지 않고, 글도 쓰지 않고, 생각도 하지 않고, 다시 말해
> 그저 무(無)인 사람이에요.

그 말을 그대로 그림으로 그리면 이렇게 되는 걸까.

고야 정도의 역량이라면 어떻게든 인물을 이상적으로 그려낼 수
있었을 것이다. 하지만 하지 않았다. 그들도 다시 그리라고 요구하지
않았다. 절대주의의 종언에 이르면 어느 궁정이나 다들 비슷비슷하
게 경계가 느슨해져 있었는데, 적어도 다른 나라들은 겉모습만이라
도 그럴듯하게 속이고 초상화를 그릴 때도 실제 모습에서는 조금도
찾아볼 수 없는, 그러나 '있었으면 하고 바라는' 고결한 분위기를 덧
칠할 것을 요구했다. 카를로스 4세의 가족은 이미 그조차 아무래도
좋은 상태가 되어버렸던 걸까? 어떤 의미에서는 체면치레조차 필요
없는 상황이었는지도 모른다.

에스파냐 부르봉, 이래도 괜찮은 걸까? 그런 걱정이 들 정도다. 물
론 괜찮을 리는 없었다.

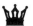

나폴레옹에 의한 왕족 추방

이 작품이 그려지고 얼마 지나지 않아, 세계 제패를 꿈꾸던 나폴레옹이 에스파냐를 향한 야망을 드러내기 시작한다. 그러자 이때다 싶어 나폴레옹을 끌어들인 것은 누구였을까? 바로 페르난도 왕태자 본인이다. 다시 말해 부모를 팔아치운 것이다.

마리아 루이사는 미친 듯이 격노하여 프랑스군의 면전에서 아들더러 '이 사생아!' 하고 욕을 퍼부었다고 한다. 진위는 확실하지 않지만 이 일화가 전하고자 하는 것은 그녀의 화려한 남성 편력, 그리고 부정한 아내의 얼간이 남편 취급받은 왕을 향한 조롱이다.

카를로스 4세는 왕위에서 물러나 처자식과 고도이를 데리고, 금은보화를 산더미처럼 마차에 실은 채 나라를 떠났다. 마리아 루이사는 긴 망명 생활을 함께하는 자신들을 '지상의 삼위일체'라고 칭하며(옆에서 보면 '무능한 남편, 입만 살아 시끄러운 아내, 여자를 갖고 노는 애인'이라는 악연에 불과하지만) 비교적 오랫동안 살았고, 예순일곱 살에 이탈리아에서 감기가 악화되어 고도이의 간호를 받으며 세상을 떠났다. 앙투아네트에 비하면 상당히 행복한 만년이라고 할 수 있었다. 폐위된 왕은 아내의 죽음에 타격을 받아 반달도 채 지나지 않아 뒤를 따랐지만, 고도이는 그 후로도 32년간 잘 지내며 런던 만국 박람회가 열린 해

까지 살아남아 회상록을 쓰고 파리에서 죽었다.

한편 부왕을 추방하고 페르난도 7세가 된 아들은 의기양양하게 나폴레옹과 회견하러 프랑스에 갔다가 곧장 구속되고 만다. 원래부터 나폴레옹은 에스파냐 왕가를 내부 분열시키는 것이 목적이지, 페르난도의 생각처럼 왕관을 씌워줄 생각 같은 건 없었던 것이다. 나폴레옹은 곧바로 자신의 형제 조제프를 호세 1세로 임명해 에스파냐로 보낸다.

이때부터 민중들에 의해 반프랑스 운동이 시작되고(고야의 걸작 〈1808년 5월 3일 마드리드〉가 그 양상을 잘 전달하고 있다), 사람들은 우리의 왕 페르난도 7세를 돌려달라고 외치게 된다. 하지만 잘 생각해보면 그 왕도 부르봉가 사람일 뿐, 에스파냐의 피는 한 방울도 흐르고 있지 않기에 묘한 이야기다.

5년 후 나폴레옹이 실각하자, 애초에 동생의 위세를 빌렸을 뿐인 호세 1세도 도망치고 페르난도 7세는 다시 왕좌에 복귀한다. 앞에서 나온 붉은 망토를 두르고 있는 페르난도 7세의 단독 초상화는 그 무렵에 고야가 그렸던 작품이다. 귀환한 왕은 바로 복수를 시작한다.

모처럼 호세 1세가 중세 시대의 야만적 유산이라며 금지한 이단 심문소를 재개하고 배신자(라고 자신이 생각하는 인간)들을 차례차례 화형에 처한다. 절대 왕정에 반대하는 사람들을 모조리 탄압하고, 심지어 독립운동에서 공을 세웠던 이들까지도 처형한다. 프랑스군이 있

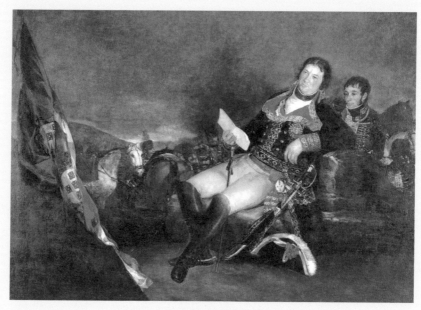

프란시스코 고야, 〈고도이의 초상〉(1801년)

었을 때 이상의 잔학함에 노출된 에스파냐는 피바다가 된다. 비로소 사람들은 깨닫게 되었다. 페르난도 7세가 자신들의 기대와 완전히 다르다는 사실을.

<div align="center">♛</div>

에스파냐 현대사로 이어지다

에스파냐의 이 불행한 사태를 볼 때면 이솝 우화《왕을 원한 개구리》가 생각난다.

연못의 개구리들이 제우스에게 왕을 달라고 졸라댔다. 제우스가 통나무를 던져 주자 물보라에 놀란 개구리들은 처음에는 얌전히 있었지만, 점차 익숙해지자 통나무에 기어오르기 시작하며 왕으로 여겼던 통나무를 업신여겼다.

그러다 다른 왕을 달라고 다시 부탁했고 제우스는 장어를 주었다. 기분 좋은 장어가 빈둥거리고 있자 개구리들은 또 그들의 왕을 바보 취급하며 다른 왕을 달라고 소동을 부린다. 그러자 제우스는 왜가리를 보낸다. 왜가리는 매일 자기가 좋아하는 개구리를 잡아먹었고, 드디어 연못에는 한 마리의 개구리도 남지 않게 되었다.

페르난도 7세는 아들을 남기지 못하고, 세 살짜리 딸을 이사벨 2세

로 삼았다. 덕분에 다시 왕위 계승 문제가 일어나며 여왕은 망명하고, 이탈리아에서 새 왕이 왔나 싶더니 쿠데타가 일어나 퇴위했다. 이후 이사벨 여왕의 아들 알폰소 12세가 즉위하고 그 아들 알폰소 13세에게 왕위를 물려주지만, 이번에는 프랑코 독재 정권이 시작된다.

여기서부터는 현대사다. 잘 알다시피 에스파냐(스페인)는 입헌 군주제 국가다. 현 국왕 펠리페 6세는 알폰소 13세의 증손자이므로, 지금도 멀리 부르봉과 이어져 있는 셈이다.

1807년, 유화, 루브르미술관, 621×979cm

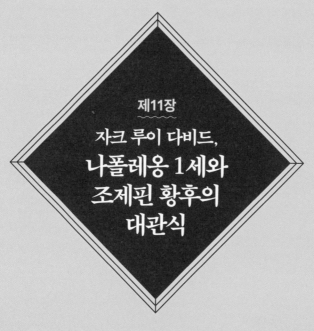

제11장
자크 루이 다비드,
**나폴레옹 1세와
조제핀 황후의
대관식**

Bourbon Dynasty

혁명의 대혼란

1789년 8월 국민 의회는 인권 선언을 채택했다. 인류의 이상을 드높이 구가한 이 선언문은 '인간은 태어나면서부터 자유롭고 권리에서 평등하다'라는 내용을 포함한 17조로 이루어져 있다. 이어서 1792년에는 국민 공회가 소집되어 왕정 폐지와 공화정 수립을 선언한다.

혁명은 일견 순조롭게 나아가고 있는 것처럼 보였다.

하지만 선언만으로 빵의 가격 상승을 막을 수 있을 리는 없다. 여전히 나라 곳곳에서 빵을 달라는 폭동이 빈발했다. 왕과 왕비의 목을 쳐도 어린 왕위 계승자는(독방에 처박혀 있다고는 하나) 아직 살아 있고, 망명한 루이 16세의 두 남동생은 다른 나라 왕족들을 부추기고 있었다. 주위는 온통 적들로 가득했다. 폭풍의 바다를 헤치고 나아가기 시작한 작은 배처럼 프랑스는 큰 물살에 계속 흔들린다.

그런데 여기서 내분까지 일어난다.

앞서 언급했듯이 이 혁명은 신흥 산업 자본가인 대부르주아지가 주체가 되어 시작했다. 그들은 자신들의 이해관계가 제일 중요했기 때문에 왕정을 쓰러뜨릴 때 협력해 주었던 민중이나 농민의 권리를 헤아릴 생각은 전혀 없고, 지롱드파(프랑스 혁명 후 1791년의 입법 회의에서 공화 정치를 주장한 온건파 정당-옮긴이)가 되어 계속해서 오른쪽으로 치

우쳐 갔다. 왼쪽에 선 자코뱅파(프랑스 혁명 당시 급진적 공화주의를 주장한 과격파 정당-옮긴이)는 처음에는 어떻게든 부르주아지와 민중 사이에서 중간 역할을 하려고 했으나 결렬되고 말았다. 마침내 로베스피에르를 중심으로 한 자코뱅파는 지롱드파를 추방하고 독재 체제에 들어간다.

그런데 곧 자코뱅파 내에서 더욱 심각한 내분이 발생했다. 어제의 친구는 오늘의 적, 원래의 적보다도 한층 증오스러운 법이다. 그리하여 로베스피에르는 당통(자코뱅파의 지도자로 혁명 재판소를 설치하고 왕당파를 처형한 인물-옮긴이) 등 우익 인사와 에베르(파리의 급진적 소시민의 지지를 얻어 에베르파를 형성하고, 혁명 정부와 공포 정치의 성립에 기여한 인물-옮긴이) 등 좌익 인사를 잇달아 숙청하고 공포 정치의 서막을 열었다. 기요틴의 칼날은 그 어느 때보다도 많은 피를 계속해서 빨아들였다. 이는 로베스피에르의 힘을 강화하는 것이 아니라 오히려 약화시키는 결과를 낳았다. 당연한 일이다. 자신의 오른쪽 날개 끝과 왼쪽 날개 끝을 모두 꺾어 버리면, 지지층은 줄어들 수밖에 없다.

이 틈을 노린 지롱드파는 쿠데타를 일으켰고(이 사건이 '테르미도르의 반동'이다), 이번에는 로베스피에르가 기요틴에 보내진다.

도저히 흐름을 따라잡을 수가 없다. 이 와중에도 루이 16세와 마리 앙투아네트의 아들 루이 샤를은 독방 속에서 잔혹하게 방치되어 죽어가고 있었다. 왕정 폐지 선언에서 불과 2년도 지나지 않은 시점

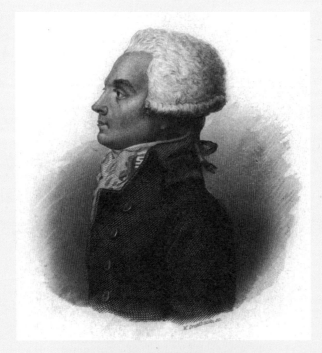

자코뱅파를 이끌고 공포 정치를 펼친 로베스피에르

이었다.

혁명의 방향은 결정적으로 오른쪽을 가리킨다. 부르주아지가 (스스로를 민중과 분리해) 지배권을 장악한 셈인데, 그래도 아직 지반이 견고하다고는 할 수 없었다.

살아남은 자코뱅파 일당은 민중을 부추기고 있었고, 그 틈을 노려 망명 귀족들에 의한 왕당파의 움직임도 활발히 이어졌다. 루이 16세의 동생 프로방스 백작은 안전한 곳에 머물면서 루이 18세를 자칭하고(루이 샤를을 루이 17세로 간주했다), 부르봉 복권을 호시탐탐 노리고 있었다.

부르주아지는 무력으로 몸을 지킬 필요성을 통감했다. 그러자면 방법은 군대밖에 없었다. 군대의 지휘관 하면 바야흐로 북이탈리아를 제압하여 국민적 영웅으로 추대되고 있는 실력파, 코르시카섬 출신의 그 남자, 나폴레옹 보나파르트가 있었다!

영웅의 야망

이렇게 해서 비장의 무기 나폴레옹이 역사의 정식 무대에 유유히 모습을 드러낸다.

확실히 그는 '혁명의 아들'이었다. 국왕 쪽 장군들은 망명했고 혁명 정부는 서로를 공격하며 거물의 부재로 혼란스러운 상황이었기에 나폴레옹은 위로 치고 올라갈 수 있었다. 거기다 그는 기르는 개가 될 생각은 없었기 때문에 1799년에는 브뤼메르 쿠데타를 일으켜 전권을 장악하고 로베스피에르를 넘어서는 독재자가 된 끝에, 1804년 황제 나폴레옹 1세로서 대관식을 올린다.

왕이 아니라 '황제'라는 칭호를 쓴 것은 다수의 왕을 통솔하는 존재가 황제라는 이유도 있지만, 무엇보다 자신은 부르봉 왕조를 계승하는 '프랑스 왕' 따위가 아니라 '프랑스 인민의 황제'라고 어필하기 위해서였다. 물론 궤변인 것은 스스로도 알고 있었다. 나폴레옹의 지지 기반은 부르주아지와 부유한 토지 소유농들이며, 본인은 강력한 군사 정권의 수장이라는 자기모순을 안고 있었다. 거기다 자신의 혈연들을 대대손손 왕좌에 앉히고자 했으므로, 그저 새로운 왕조의 개막 외에 아무것도 아니었다. 인권 선언에서 이야기했던 '평등'은 도대체 어떻게 되는 것인가?

그 시대의 사람들도 그런 나폴레옹에게 환멸을 느꼈다. 우선 나폴레옹의 친어머니부터 결사반대하며 아들의 대관식에 참석하지 않았다(이 어머니야말로 대단한 여장부가 아닌가 싶다).

베토벤도 분노를 터뜨렸다.

"그도 한낱 인간에 불과했다. 앞으로는 자신의 야심 때문에 모든

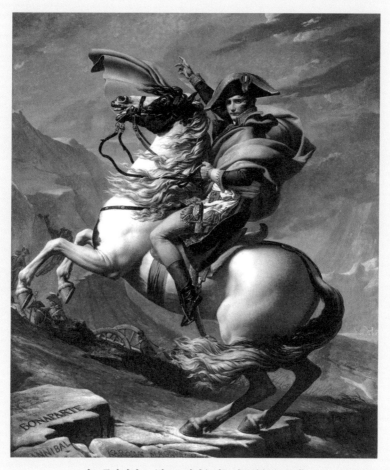

자크 루이 다비드, 〈알프스 산맥을 넘는 나폴레옹〉(1801년)

인권을 짓밟는 전제 군주가 될 것이다."

베토벤은 그렇게 말하고 나폴레옹에게 바칠 생각이었던 교향곡 제3번의 표제를 〈보나파르트〉에서 단순히 〈영웅〉으로 바꾸었다. 스탕달은 '그는 혁명의 아들을 그만두고 보통의 군주가 되고 싶었던 것이다'라고 비난했다. 에스파냐의 유서 깊은 가문 출신이자 남미 카라카스(현 베네수엘라) 태생의 시몬 볼리바르도 대관식에는 참석했지만, 새 황제의 반동화를 목격한 뒤 남미로 돌아가 독립운동에 몸을 바치고 볼리비아의 (왕이 아닌) 대통령이 되었다.

나폴레옹에게는 황제가 되지 않으면 나라를 평정할 수 없다는 위기감도 있었을 것이다. 그러나 틀림없이 그 이상으로 남자로서의 야망이 앞섰을 것이다. 시대가 시대인 만큼 왕정 의식에 사로잡히지 않기란 그리 쉽지 않았다.

구체제에 반기를 들어 신대륙에 건너가 영국으로부터 독립을 쟁취한 미국인도 마찬가지였다. 미국의 초대 대통령 조지 워싱턴에게 부하 장교 집단이 '군주'가 되어달라고 간청한 사실만 봐도 알 수 있다. 워싱턴은 분노를 드러내면서 '이렇게 불쾌한 경험은 처음이다', '두 번 다시 이런 의견을 입에 올리지 않았으면 한다'라는 편지를 써서 거절했다. 하지만 만약 이때 그가 조금이라도 나폴레옹과 같은 생각을 했다면, 미합중국의 본질도 지금과는 달랐을지 모른다.

'거짓'을 품은 대관식

'벼락출세한 코르시카 촌뜨기'의 대관식이 시작되었다. 파리의 노트르담 대성당, 초대받은 손님만 2만 명, 다섯 시간에 걸친 화려한 의식이었다.

이 장경을 3년에 걸쳐 그려낸 것은 과거 자코뱅 당원이었던 자크 루이 다비드였다. 루이 16세 처형에 찬성표를 던지고, 기요틴으로 이송되는 앙투아네트를 길가에서 스케치하고, 왕과 귀족을 증오하고 있던 다비드였지만 나폴레옹이 황제가 되는 것에는 아무런 반발도 없었던 듯하다. 다비드는 수석 화가가 되어 황제를 위해 프로파간다 회화 작품을 차례차례 그려 나간다.

평소 '큰 것은 아름답다. 많은 결점을 잊게 해 준다'라고 말하던 나폴레옹이었으므로(본인은 몸집이 작다) 이 기념비적 대작을 보고 필시 만족했을 것이다. 이 그림이 얼마나 거대한지는 바닥에 놓아 보면 알 수 있다. 60제곱미터에 조금 못 미치는 크기, 쉽게 말해 부엌 겸 식당이 딸린 방 두 개짜리 아파트 수준의 넓이다. 그림 앞쪽에서 등을 돌리고 서 있는 남성들은 실물보다 훨씬 커서 모두 2미터가 넘는다.

월계관을 쓴, 늘씬하고 키도 크고 잘생긴(엄청나게 미화했다!) 나폴레옹이 사랑하는 아내 조제핀에게 보관을 씌우는 순간이다. 화면 왼쪽

위에서부터 천상의 빛이 비스듬히 새 황제에게 쏟아져 내리고 있어 신에게 축복받은 영광을 암시하고 있다.

실제 대관식은 이 정도로 장엄했다고 말하기는 어렵다. 화면 중앙의 귀빈석에 앉아서 정면을 바라보고 있는 사람은 나폴레옹의 어머니인데, 앞서 말했듯이 아들의 잘못을 알고 있던 통찰력 있는 그녀는 사실 이 자리에 없었다.

황제의 바로 뒤에는 포커페이스를 한 교황 비오 7세가 있는데, 아마 속이 부글부글 끓었을 것이다. 로마에서 군이 교황을 불러와 놓고는 정작 대관식 의례를 집전하지 못하게 했기 때문이다. 나폴레옹은 스스로 자신의 머리에 관을 씌우며 교황의 신권을 부정하는 퍼포먼스를 펼쳤다.

앞줄 오른쪽 끝에는 붉은 망토를 두르고 비웃는 듯 엷은 미소를 띠고 있는 외상 탈레랑(성직자 출신의 프랑스 정치가로 나폴레옹을 정계에 등장시킨 인물이나, 이 무렵 나폴레옹의 정책에 의혹을 느끼고 있었다-옮긴이)이 있다. 이로부터 3년 후, 이미 나폴레옹의 한계를 깨닫고 단념한 탈레랑은 루이 18세의 귀환을 획책했다. 훗날 '빈 회의(나폴레옹 몰락 이후, 유럽의 질서를 재편성하여 프랑스 혁명 이전의 왕정 체제로 돌이키려는 목적으로 빈에서 열린 국제회의-옮긴이)'에서는 프랑스 대표로서 정통주의, 즉 구체제인 왕정을 옹호하는 주장을 펼치기도 한다. 정말이지 어쩔 도리가 없는 책사의 모습이다.

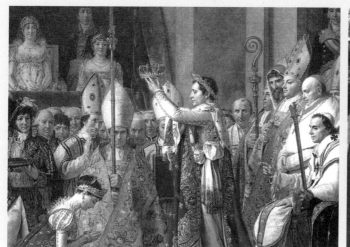

〈나폴레옹 1세와 조제핀 황후의 대관식〉 부분
오른쪽의 붉은 망토를 두른 인물이 탈레랑이다.

한편 조제핀은 인생의 절정에 있으면서도 불안을 느끼고 있었다. 나폴레옹이 더 이상 아이를 낳을 가망이 없는 자신을 버리고, 장차 후계자를 낳을 수 있는 여성으로 갈아타지는 않을까 두려웠던 것이다. 이 예감은 적중해, 조제핀은 5년 후 이혼당한다. 나폴레옹이 명문 합스부르크 가문의 공주를 강제로 아내로 삼아 자신의 왕조에 권위를 더하려 했기 때문이다(이 재혼에 대해서는 《명화로 읽는 합스부르크 역사》 참조).

새 황제의 변모

절대 왕정이 오랫동안 이어져 계급이 단단히 고착되면, 일개 소위에서 황제로 '출세'할 수는 있어도 이를 유지하는 것은 아무리 천재일지라도 쉽지 않다. 그래서 나폴레옹은 유럽 정복을 통해 권력을 공고히 하고자 했다. 그리고 그 때문에 파멸했다.

끊임없이 전쟁하는 동안, 처음에는 계속 승리하여 형제들을 여기 저기 왕으로 앉혔지만(앞에서 이야기했듯이 에스파냐에서는 형을 호세 1세로 즉위시켰다), 후반에는 계속 패배하고 말았다(러시아 전선 등은 거의 전멸이었다). 제정기의 프랑스 인구는 약 3,000만이었는데, 그중 나폴레옹

전쟁에서 죽은 병사의 수가 100만 명이라고 한다. 어처구니없는 인적 손실이다. 타국은 말할 것도 없고 자국에서도 원망과 한탄의 목소리가 높아지는 것은 필연이었다.

승리하지 못하는 나폴레옹은 엘바섬으로 유배되었고, 전후 처리를 위해 열린 빈 회의에서 부르봉은 다시 새 생명을 얻었다.

루이 18세는 실로 사반세기에 가까운 망명 생활을 끝내고 팔두마차를 타고 프랑스로 돌아와 왕좌에 앉는다. 왕정복고다. 그렇다면 대체 무엇을 위해 혁명에서 그토록 많은 피를 흘려야 했던 것인가? 도쿠가와(에도 막부의 마지막 쇼군 도쿠가와 요시노부-옮긴이)의 대정봉환(1867년 에도 막부가 반막부 세력에 의해 메이지 천황에게 국가 통치권을 돌려준 사건. 원래 막부는 천황에게 국가 통치권을 위임받아 나라를 다스려 왔기 때문에 일종의 왕정복고라 할 수 있다. 이로써 막부 시대가 끝나고 메이지 유신이 시작되었다-옮긴이)을 아는 입장에서는 그저 놀랍기만 하다. 아니, 어쩌면 오히려 일본의 무혈 혁명 쪽이 훨씬 이상했던 걸까.

쉰아홉의 루이 18세는(탈레랑의 말을 빌리자면 '배은망덕'하고 '거짓말쟁이'이며 '어떤 것도 잊지 않고, 아무것도 배우지 않는' 사람이었다고 하지만) 어쨌든 좋았던 옛 시대, 로코코의 과거로 돌아갈 수 있다고 생각했던 듯하다. 그는 나폴레옹군 장교들을 해고하거나 월급을 깎는 동시에, 실전 경험도 없는 망명 귀족 6,000명을 근위병과 장군으로 등용했다. 프랑스는 또다시 불온한 분위기에 휩싸인다. 새 왕을 향한 엄청난 야

엘바섬에 남아 있는 나폴레옹의 저택

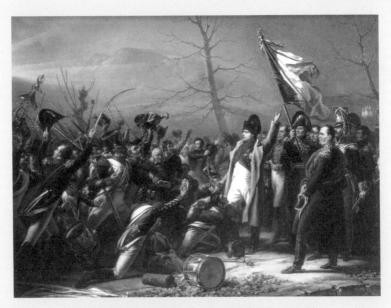

파리로 귀환하는 도중 병사들의 열광적인 환영을 받는 나폴레옹

유, 그리고 나폴레옹을 그리워하는 사람들. 사람의 마음이란 어쩜 이리도 변하기 쉬운 것일까.

엘바섬의 전 황제는 득의양양하게 웃고 있었다. 불만 가득한 사람들은 나라 곳곳에 있었다. 추방된 지 일 년도 되지 않아 섬을 탈출한 그는 점점 늘어나는 지지자를 거느리고, 단 한 번의 발포도 없이 파리로 북상한다.

이 당시 신문 기사의 변천사가 참으로 한심하고 우스꽝스럽기 그지없다. '괴물, 유배지를 탈출하다'로 시작해서 '코르시카의 늑대, 칸에 상륙하다', '왕위 찬탈자, 그르노블에 들어오다', '전제 황제 보나파르트, 리옹을 점거하다', '나폴레옹, 퐁텐블로에 접근하다', 마지막에는 '황제 폐하, 내일 파리로 귀환 예정'인 것이다.

백일천하의 끝

그 황제 폐하가 14개월 만에 튀일리궁에 발을 들여놓았을 때, 루이 18세는 이미 자취를 감춘 뒤였다. 프로방스 백작이었던 그 옛날, 친형 일가의 바렌 도주 사건이 일어났던 날, 자신만은 다른 경로를 통해 감쪽같이 국경을 빠져나간 것만 봐도 알 수 있듯이 그는 도망치는

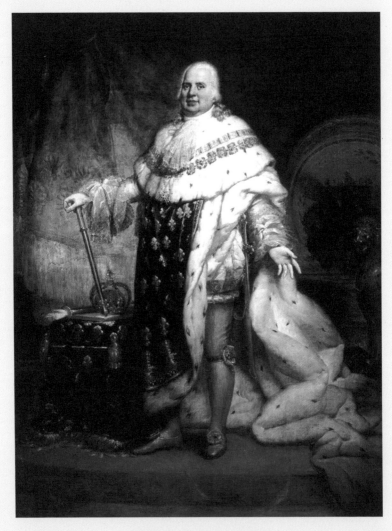

장 바티스트 게랭, 〈루이 18세〉(1820)

데는 선수였다. 루이 18세는 런던에서 몸을 수그리고 있었다.

하지만 그 후 운이 따라주었던 것은 루이 18세 쪽이지 나폴레옹이 아니었다. 영국과 독일을 중심으로 한 연합군이 워털루에서 나폴레옹을 격파하며 위대한 영웅도 운이 다했고, 그의 '백일천하'도 끝난다. 그 후 나폴레옹은 세인트헬레나섬에 유배되어 쉰하나의 나이에 숨을 거둔다. 공과 죄를 둘 다 갖춘 이의 파란만장한 장편 소설은 막을 내렸다.

다시 왕관을 쓴(아무런 낭만도 없다) 루이 18세는 기요틴이나 나폴레옹의 역사에서 '아무것도 배우지 않고', 혁명 전의 대귀족들을 우대하는 일을 그만두지 않았기 때문에 이번에는 메두사 호 사건을 일으키고 만다.

서아프리카 식민지로 병사와 이주자를 이송하는 역할을 하던 메두사 호의 함장은 망명 귀족 출신으로 무능한 인물이었다. 어느 날 이 작자는 배를 좌초시키고 말았는데, 자신들만 재빨리 구명정으로 도망치고 평민 147명을 마침 그 자리에 있던 뗏목에 내다 버렸다. 불볕더위 속에서 물도 없이 15일간이나 표류한 그들은 병사와 아사, 결국에는 식인까지 행한 끝에 겨우 10명밖에 구조되지 못했다. 이 끔찍한 사건을 테오도르 제리코가 〈메두사 호의 뗏목〉에 담았고, 극적인 반향을 일으키며 부르봉가를 향한 증오를 깊어지게 했다.

이 일은 또 다른 사건의 방아쇠가 되었다. 루이 18세는 자식이 없

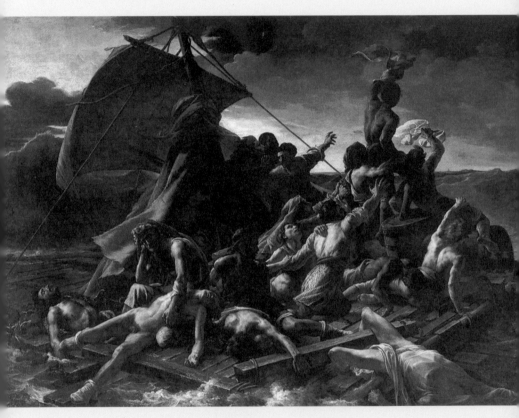

테오도르 제리코, 〈메두사 호의 뗏목〉(1819년)

었기 때문에 막냇동생 아르투아 백작이 후계자로 정해져 있었다. 그런데 그 아르투아 백작의 후계자 베리 공작이 오페라 하우스에서 나오다 암살당한 것이다. 부르봉 왕가의 단절을 노리는 자유주의자의 범행이었다.

과격한 나사가 다시 조여들었다. 절대 왕정복고 노선은 1824년 루이 18세가 서거하고, 그 뒤를 이어 아르투아 백작이 샤를 10세가 되면서 한층 급진적으로 나아간다.

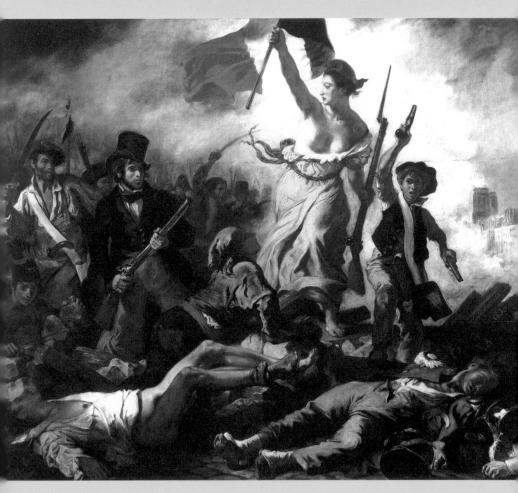

1830년, 유화, 루브르미술관, 260×325cm

제12장

외젠 들라크루아,
**민중을 이끄는
자유의 여신**

Bourbon Dynasty

'자유'가 이끄는 프랑스

이 작품은 낭만주의를 대표하는 들라크루아의 걸작이다. 하지만 서양 회화에 관심 없는 사람이 보면 왜 가슴을 드러낸 여성이 시가전에서 진두지휘에 나서고 있는지 기묘하게 느껴질 것이다. 집 근처에서 전투가 시작되는 바람에 화살도 방패도 없이 맨발로 튀어나온 여장부겠거니 하고 지레짐작할지도 모른다.

사실 이 여인은 인간이 아니다. 인간의 형상을 한 추상적 개념인 것이다. 인간 중심주의인 유럽답게 인체를 통해 추상 명사를 표현하는 것인데, 우리에게는 익숙하지 않은 사고방식이라 그만 등장인물의 한 사람으로 오인하게 된다. 하물며 역사적 사실을 소재로 한 현실적인 화면 속에 인간적 감정을 부여받았을 뿐 아니라 겨드랑이의 체모까지 보이는 의인상이 묘사되어 있다면 더더욱 그럴 수밖에 없다.

이 작품의 정확한 제목은 〈민중을 이끄는 '자유'〉다.

의인화된 '자유'는 예로부터 프리기안 캡(모자 끝이 아래로 처진 원뿔형 모자)을 쓴 여성으로 그린다는 일종의 규칙이 있었다. 이는 로마 시대 때 해방된 노예가 여신 페로니아(로마 신화에 나오는 숲의 여신이자 해방된 노예들의 수호신-옮긴이)의 성전에서 프리기안 캡을 받았다는 이야기에서 유래했다. 그래서 이 모자는 프랑스 혁명 당시 자유의 상징으로서

특별한 의미를 지니게 되었으며, 궁전으로 몰려든 파리 시민들이 루이 16세에게 억지로 프리기안 캡을 씌우고 조롱하는 사건까지 일어났다.

여기에 그려진 '자유'도 화약 연기가 자욱이 낀 가운데 프리기안 캡을 쓰고 왼손에 총검을 쥔 채 늠름한 오른팔로 삼색기를 드높이 치켜들고 있다. 이 세 가지 색은 현대 프랑스 국기가 되는 청색·백색·적색의 트리콜로르 컬러로 각각 '자유', '평등', '박애'를 의미한다. 왕정복고 후 루이 18세가 금지한 깃발이 지금 또 세차게 휘날리고 있는 것이다. 이 깃발 아래 국왕군 병사들의 시체와 방벽의 잔해를 밟고 넘어서며 '자유'는 민중에게 전진을 재촉한다.

라이플총과 권총, 긴 검으로 무장한 사람들이 다양한 계급으로(파리 특유의 부랑아들부터 노동자, 학생, 작은 부르주아까지) 구성되었다는 것 또한 역시 모자로 표현된다.

천으로 만든 모자, 베레모, 삼각모, 실크해트(남성용 정장 모자)······. 배경에는 군모까지 엿보여 군대 안에서도 민중 편으로 되돌아가는 자들이 많았다는 사실을 이야기한다.

화면 오른쪽 끝, 방벽의 잔해에 화가는 새빨간 문자로 '들라크루아, 1830년'이라고 자랑스럽게 서명을 남겼다. '7월 혁명'이라 불리는, 자유를 추구하며 무력으로 맞서 싸운 이 전투에 들라크루아 자신이 직접 가담한 것은 아니다. 그러나 심정적으로는 함께 싸웠다고 말

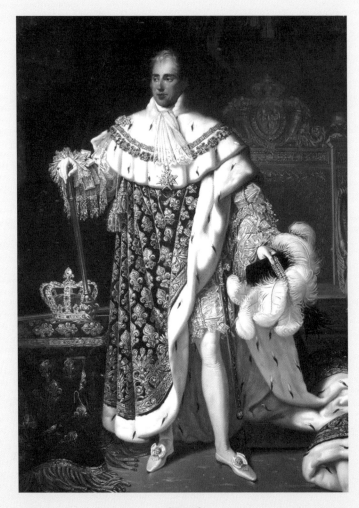

샤를 10세

하고 싶은 듯하다. 화면 중앙에서 챙이 접힌 실크해트를 쓴 남자가 들라크루아의 자화상이 아닐까 추측되고 있다.

추측이라는 말이 나와서 하는 말인데, 들라크루아는 부유한 외교관의 집에서 태어났지만, 진짜 아버지는 나폴레옹을 버린 그 탈레랑이라는 설이 유력하다. 그렇다면 아버지는 부르봉을 부활시키고 아들은 부르봉에게 반기를 든 셈이 된다.

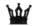

복고하는 왕권

1789년의 '프랑스 혁명'도 무더운 7월에 일어났다. 그로부터 41년. 변혁을 바란 민중은 경악하여 '현재'를 바라본다. 격동과 유혈을 되풀이한 결과, 여전히 부르봉 왕가가 이 나라의 머리끝에 올라타 있다는 현실을.

물론 부르봉 측에서는 세상이 미쳐가는 것처럼 보였다. 왕권은 신에게 부여받은 신성한 것인데, 하층민들이 감히 자유라느니 평등이라느니 무슨 말을 지껄이고 있는 걸까.

병사한 루이 18세의 뒤를 이어 동생인 아르투아 백작이 샤를 10세로 즉위한 것은 1824년의 일이다. 한때는 마리 앙투아네트의 좋은

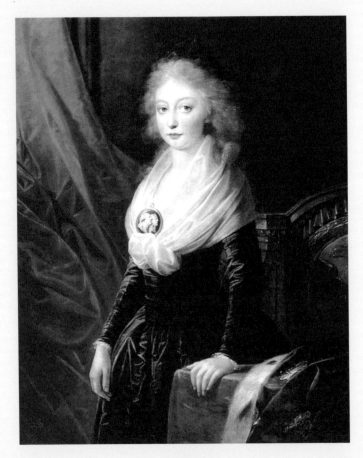

마리 테레즈

놀이 친구였으며 함께 가장무도회, 썰매 타기, 트럼프 내기 등을 즐기고, 향락의 시대에 청춘을 구가했던 속 편한 왕자도 긴 망명 생활 동안 고생과 굴욕을 겪고 후계자인 아들의 암살 사건까지 경험하며 완고한 예순여섯 살이 되어 있었다.

그는 형인 루이 18세가 자유주의자와 타협을 거듭하는 것을 몹시 불쾌하게 여겼고, 옛날처럼 절대주의 국가로 돌아가야만 한다고 마음속으로 굳게 다짐했기 때문에 랭스 대성당에서 대관식과 축성식(예식과 기도를 통하여 사람이나 물건을 신에게 바쳐 거룩하게 하는 교회의 의식-옮긴이)을 올리는 등 왕가의 화려한 의식을 부활시켰다. 또 망명 귀족이 몰수당한 재산을 보상하기 위해 무려 10억 프랑(현재 가치로 환산하면 약 4,000억 원-옮긴이)을 지급하거나 재산 분여를 막기 위한 장자 상속법도 부활시켰다.

이때 옛 제도뿐만 아니라 그리운 이름도 돌아온다.

샤를 10세의 또 다른 아들 앙굴렘 공작은 망명 중에 사촌 여동생과 결혼했는데(이름뿐인 결혼이었지만), 그 사촌이 바로 앙투아네트의 딸 마리 테레즈였다.

부모님을 기요틴에서 잃고, 차기 왕이 될 예정이었던 남동생은 독방에서 죽고, 본인도 오랫동안 유폐된 후에 인질 교환으로 어머니의 친정 합스부르크에 보내진 마리 테레즈는 아버지의 남동생의 아들 앙굴렘 공과 정략결혼해, 기구한 운명의 인도로 다시 증오스러운

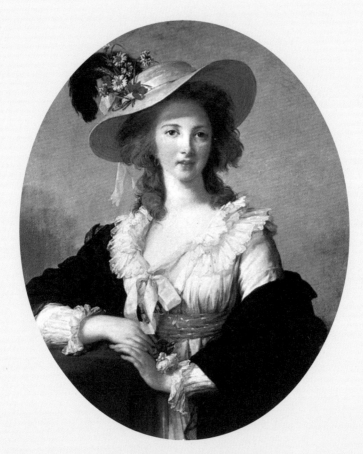

비제 르브룅, 〈폴리냐크 백작 부인〉(1782년)

프랑스로 돌아와 왕태자비의 자리에 앉았다. 그녀는 신흥 귀족을 인정하지 않고 매우 오만한 태도를 취해 '복수를 위해 돌아온 왕녀'라고 불렸다(소녀 시절에 그토록 가혹한 체험을 했으니 어쩔 수 없다는 생각도 들지만……).

그리고 폴리냐크. 이 이름도 앙투아네트와 깊게 관련되어 있다. 앙투아네트는 폴리냐크 백작 부인을 그 누구보다도 신뢰하고 사랑했으며, 그녀의 일족을 고위 고관으로 임명하고 연금과 하사금을 잔뜩 안겨주어 자신의 인기가 떨어지는 데 박차를 가했다. 그런데 정작 폴리냐크 백작 부인은 혁명이 일어나자 가장 먼저 망명하고, 왕정복고 후 이번에는 그 아들이 다시 부르봉에 재앙을 가져온다. 샤를 10세가 수상으로 임명한 쥘 오귀스트 폴리냐크는 국민 정서를 거스르는 반동 정책을 잇따라 내놓았기 때문이다.

사흘간의 7월 혁명

망명 귀족과 성직자 우대를 비롯해 국왕에게 권력을 집중시키고자 하는 정치적 역행은 때마침 찾아온 경제 불황과 더불어, 민중뿐 아니라 부르주아지의 불만까지 초래했다(반면 이 시기에 귀족들이 마을로 돌아

오게 되자, 리본이나 깃털 장식이 다시 유행하며 여성 패션이 우아함을 되찾은 것만
은 틀림없는 사실이다).

샤를 10세는 폴리냐크의 조언을 따라 역대 국왕들이 해 온 것과
같은 수단을 써서, 쉽게 말해 전쟁을 통해 국민의 불만을 분산시키려
들었다. 바로 알제리 출병이다(이때부터 시작된 프랑스의 알제리 지배는 드골
대통령이 독립을 승인하는 1960년대까지 이어졌으므로, 그 나라 입장에서는 피해가
이만저만이 아니었을 것이다).

하지만 이 침략 전쟁도 결국 사람들을 달래지는 못했고, 선거에
서 반정부파가 다수를 차지하는 사태가 발생했다. 왕은 양보했을까?
아니, 오히려 그 반대였다. 샤를 10세에게는 신념이 있었다. 형 루이
16세가 유약하게도 상대의 요구를 전부 수용하는 바람에 혁명을 초
래하고 끝내 기요틴에서 목이 잘렸다는 믿음이었다. 그 전철은 밟지
않는다. 끝까지 강경한 태도를 유지하며 왕의 권위를 알리지 않으면
안 된다.

샤를 10세는 긴급 칙령을 선포해 아직 소집되지 않은 하원을 해산
하고, 반대파를 줄일 수 있도록 선거법을 뜯어고쳐 보도의 자유를 정
지하려고 했다. 헌법을 완전히 무시하는 행위였다.

기억해야 할 것이 있다. 루이 16세는 《영국사》를 연구했고, 찰스
1세 처형의 원인이 강경 노선에 있었다는 사실을 발견했기에 그와
정반대의 길을 선택했다. 뜻을 이루지 못한 것은 시대도 조건도 너

무 달랐기 때문이었다. 그런데 이번에는 동생이 형의 실패를 연구하고, 그와 반대로 가면 된다는 결론을 낸 것이다. 다시 말해 찰스 1세의 노선을 따른 셈이었다. 샤를 10세는 시대의 변천, 인권 사상의 고조를 전혀 고려하지 않았다.

파리 시민들은 심각하게 시대착오적인 이 칙령에 격노했다. 금세 길모퉁이에 방벽이 세워지고, 자발적으로 모여든 사람들이 기세를 올렸다. 부르봉의 문장과 함께 자리한 백합의 깃발은 끌어내려지고 삼색기가 나부꼈다. 이것이 사흘에 걸쳐 계속된 '7월 혁명'이다.

끝까지 강경하게 나가기로 결심한 왕은 즉시 군을 출동시켰다. 발포가 있었고, 검이 맞부딪쳤고, 고함이 울려 퍼졌고, 비명이 오가고, 피가 솟구쳤다. 그래도 시민들의 저항은 멈추지 않았고, 병사들의 인력 충원이 따라잡지 못할 정도였다. 왜냐하면 병사들에게는 전의가 부족했고, 시민 측에 붙거나 도망치기도 했으며, 애초부터 알제리전에 많은 수의 병력이 투입된 상태였기에 인원수도 적었다(정말이지 얼빠진 왕이다).

사람들은 루브르궁전으로 몰려들었다. 낭패한 샤를 10세는 폴리냐크를 파면하고 칙령도 취소하겠다고 발표했지만 이미 늦었다. 이제는 모두가 늙은 왕 샤를을 탄핵하기로 마음먹었으니까. 훗날 '영광의 3일간'이라 불리게 되는 이 혁명은 부르봉의 마지막 숨통을 끊어놓았다고 할 수 있다.

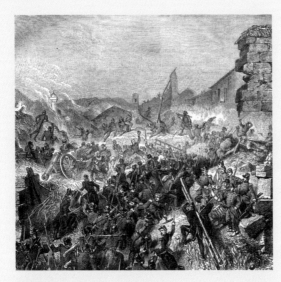

프랑스군의 알제리 침공

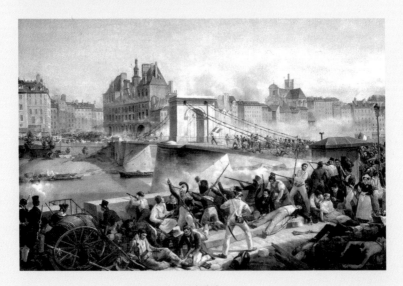

7월 혁명

부르봉 왕조가 남긴 것

전투의 향방이 보였을 무렵부터 수면 아래에서는 대부르주아지들에 의해 다음 한 수가 결정된 상태였다. 그들이 가장 피하고자 했던 것은 과거 공포 정치의 재래였다. 혁명 이후의 혼돈이 가장 두려웠던 것이다. 그리하여 그들은 비책을 강구했다. 제2의 로베스피에르, 제2의 나폴레옹의 등장을 막기 위해서는 왕정은 남기되 민주적 왕정이어야 했다. 또한 샤를 10세처럼 프랑스에 다시 절대 군주제를 이룩하려는 왕도 논외였다.

그럼 과연 누가 있을까? 딱 한 사람 있었다. 부르봉의 핏줄을 이은 오를레앙 공 루이 필리프. 루이 14세 남동생의 6대손에 해당하는 인물이었다.

이렇게 루이 필리프 1세가 탄생하고 샤를 10세는 퇴위당했다. 몸통에 목이 붙어 있는 것만 해도 다행이었다. 아니, 어쩌면 더 굴욕이었을지도 모른다. 어차피 살려두어도 죽은 몸이나 다름없다고 완전히 무시한 셈이니까. 폐위된 왕은 실의에 빠져 아내와 아들, 그리고 측근들과 함께 또다시 영국으로 망명했고, 6년 후 이탈리아에서 사망했다. 두 형제 다 15년을 채우지 못한, 허무하기 그지없는 왕정복고극이었다.

부르봉가는(아니, 정확히 말하자면 부르봉 골수 지지파는) 여전히 포기하지 않았다. 이미 왕위 계승권을 포기한 앙굴렘 공을 루이 19세로 명명하고, 이어서 그 남동생 베리 공의 아들 샹보르 공을 앙리 5세라 칭하며 못다 이룬 꿈을 붙들고 늘어졌다(그들에게는 어지간히 좋은 추억이었던 모양이다). 하지만 무력한 귀족들이 망명지에서 뭐라고 떠들든, 어차피 싸움에 진 개가 짖는 소리에 불과했다. 두 사람이 아이를 남기지 않고 세상을 떠나자 부르봉 직계는 끊어졌다.

영화를 자랑하던 부르봉 왕조였지만, 이렇게 보면 끝날 만해서 끝났다는 느낌이 강하다. 태양왕 루이의 과거 위광이 너무도 눈부셨던 탓일까, 그들은 자부심만 비대해지고 유연성은 부족해 자멸의 양상을 띤 종언을 맞이했다. 그렇다고는 해도 장대한 베르사유궁전과 세계를 상대로 프랑스의 문화적 우위성만은 훌륭하게 남겼다.

뒤늦은 공화정의 도래

그 후 프랑스가 어떻게 되었는지 조금만 살펴보자.

루이 필리프 1세 또한 18년의 재위 기간 동안 구체제로 돌아가고자 했다. 마침내 민심이 등을 돌리고 '2월 혁명'으로 추방당하며(프랑

스는 시도 때도 없이 혁명을 일으키는 듯하다. 이쯤 되면 '혁명'이라는 말을 남용하는 것 같다는 생각도 든다) 왕정은 완전히 끝이 난다. 드디어 공화정의 시대가 도래했다.

그런데 끝이 아니었다. 왜냐하면 이다음에 등장한 인물이 루이 나폴레옹, 바로 그 보나파르트 나폴레옹의 조카(남동생의 아들)였던 것이다. 선거를 통해 대통령이 된 것까지는 좋았는데, 큰아버지와 마찬가지로 야심을 품고 쿠데타를 일으켜, 도중에 황제 나폴레옹 3세가 되어 버린다!

이렇게 끈질기게 반복되는 역사를 이해하는 것은(추상 명사를 인간으로 표현하는 그림만큼이나) 어렵다. 프랑스가 완전히 공화정을 되찾은 것은 나폴레옹 3세를 쫓아낸 1870년부터였다(이때도 하마터면 왕정으로 돌아갈 뻔했다). 다시 말해 이제 겨우 150년 남짓에 불과한 것이다.

이번에야말로 '자유'를 쟁취하고 싶다는 소원을 담았던 것일까. 1886년, 인연 깊은 미국의 독립 100주년을 맞아 프랑스 사람들은 모금을 통해 〈자유의 여신상〉을 선물한다. 그 여신상이 지금 뉴욕의 리버티섬('자유의 섬'이라는 뜻)에 자리한 그 유명한 구리 조각상이며, 보시다시피 들라크루아의 〈민중을 이끄는 자유의 여신〉을 떠오르게 한다.

프랑스가 미국에 선물한 〈자유의 여신상〉

맺으며

이 책은 '역사가 흐르는 미술관' 시리즈의 첫 번째 이야기 《명화로 읽는 합스부르크 역사》의 다음 편입니다. 부디 두 권 다 같이 읽어 주세요. 한쪽에서 바라보던 풍경이 반대편에서는 어떤 식으로 보이는지 알게 된다면, 역사의 복잡하고 역동적인 움직임을 한층 더 깊이 느낄 수 있을 테니까요.

합스부르크와 부르봉……. 서로 이웃한 이 두 가문은 오랜 세월 반목하며 전쟁터에서 격돌하고, 마리 앙투아네트라는 존재로 인해 짧은 밀월을 가졌습니다. 왕도 여제도 총희도 모두 권모술수와 암투를 벌이며, 먹느냐 먹히느냐의 싸움에 열중해 있었지요. 그 과정에서 현대를 살아가는 우리로서는 상상조차 할 수 없는 사고방식과 행동이 드러나기도 합니다. 그러나 과거에도 지금도 변하지 않는 것은 애증의 마음입니다. 바로 거기서 인간이라는 존재의 신기함과 재미를 발

견하게 되는 것 아닐까요?

지면의 제약 때문에 실을 수 없었던 몇 가지 비화가 있습니다. 〈가브리엘 데스트레와 그 여동생〉에 관련된 수수께끼, 반복되는 혈족 결혼으로 인해 파멸한 에스파냐 합스부르크가의 비극, 기요틴으로 끌려가는 앙투아네트를 보며 다비드가 길가에 서서 스케치하던 이야기, 카스트라토 대스타였던 파리넬리의 만년이 어땠는지, 그리고 〈메두사 호의 뗏목〉의 배경 등이 있는데요. 이 뒷이야기는 《무서운 그림》 시리즈에서 자세하게 다루었기 때문에 기회가 된다면 그 책도 함께 읽어 주시면 기쁠 것 같습니다.

처음에는 작은 점에 불과했던 사건이나 인물 사이에 선이 연결되면 연결될수록, 전보다 훨씬 더 흥미로워집니다. 이건 인간관계의 법칙과도 마찬가지 아닐까요? ('알면 알수록 좋아지는 법'이죠!)

이번에도 담당 편집자 야마가와 에미 씨가 정말 믿음직한 동반자가 되어 주셨습니다. 이 자리를 빌려 깊이 감사드립니다.

나카노 교코

《Allgemeine Deutsche Biographie (ADB[Bd.1~56])》, Dunker & Humboldt/ Berlin, 1967

《Der Treppenwitz der Weltgeschichte》, William Lewis Hertslet, Haude & Spenersche Verlagsbuchhandlunng/ Berlin, 1882

《What Great Paintings Say》, Rose-Marie & Rainer Hagen, Taschen, 2003

《Daily Life at Versailles in the Seventeenth and Eighteenth Centuries》, Jacques Levron, Macmillan Pub. Co. , 1968

《Die Kunst des 18. Jahrhunderts》, Berlin, 1971

《Letters in American Hisory》, Jack Lang, Crown Publishers, 1982

《Goya》, Jutta Held, Rowohlt, 1980

《프랑스사 상(フランス史〈上〉)》, 앙드레 모루아 지음, 히라오카 노보루 외 옮김, 신초분코, 1956

《프랑스사 하(フランス史〈下〉)》, 앙드레 모루아 지음, 히라오카 노보루 외 옮김, 신초분코, 1957

《프랑스사 신판(フランス史〈新版〉)》, 이노우에 고지 엮음, 야마카와슛판샤, 1968

《프랑스 문화사(フランス文化史)》, 조르주 뒤비, 로베르 망드루 지음, 마에가와 데이지로 외 옮김, 진분센쇼, 1969

《그림으로 보는 복식 백과사전(絵による服飾百科事典)》, 루드밀라 키발로바, 올가 헤르베노바, 밀레나 라마로바 지음, 단노 가오루 외 옮김, 이와사키비주쓰샤, 1971

《카트린 드 메디시스(カトリーヌ・ド・メディシス)》, 오르솔라 네미, 헨리 퍼스트 지음, 지구사 겐 옮김, 주오코론샤, 1982

《이미지 심볼 사전(イメージ・シンボル事典)》, 앗 더프리스 지음, 야마시타 가즈이치로 번역 감수, 다이슈칸, 1984

《서양 미술 해독 사전(西洋美術解読事典)》, 제임스 홀 지음, 다카시나 슈지 옮김, 가와데쇼보신샤, 1988

《18세기 파리 생활지 상·하(十八世紀パリ生活誌〈上·下〉)》, 루이 세바스티앵 메르시에 지음, 하라 히로시 옮김, 이와나미분코, 1989

《프랑스 회화사(フランス絵画史)》, 다카시나 슈지 지음, 고단샤, 1990

《루이 15세(ルイ十五世)》, 조지 피보디 구치 지음, 하야시 겐타로 옮김, 주오코론샤, 1994

《세계 명화의 수수께끼 작품편(世界名画の謎〈作品編〉)》, 로버트 커밍 지음, 도미타 아키라 외 옮김, 유마니쇼보, 2000

《세계 명화의 수수께끼 작가편(世界名画の謎〈作家編〉)》, 로버트 커밍 지음, 도미

타 아키라 외 옮김, 유마니쇼보, 2000

《역병과 세계사 상·하(疫病と世界史〈上·下〉)》, 윌리엄 하디 맥닐 지음, 사사키
　아키오 옮김, 주코분코, 2007

《역사를 바꾼 기후 대변동(歷史を変えた気候大変動)》, 브라이언 페이건 지음, 도고
　에리카 외 옮김, 가와데분코, 2009

《신성한 왕권 부르봉가(聖なる王権ブルボン家)》, 하세가와 데루오 지음, 고단샤센
　쇼메치에, 2002

《베르사유궁전의 역사(ヴェルサイユ宮殿の歴史)》, 클레르 콩스탕 지음, 이토 도시
　하루 감수, 소겐샤, 2004

《마리 앙투아네트(マリ＿・アントワネット)》, 슈테판 츠바이크 지음, 나카노 교코
　옮김, 가도카와쇼텐, 2007

《명화로 읽는 합스부르크가 12가지 이야기(名画で読み解くハプスブルク家12の物
　語)》, 나카노 교코 지음, 고분샤신쇼, 2008(*국내 출간명《명화로 읽는 합스부
　르크 역사》, 한경arte, 2022)

1533년	카트린 드 메디시스, 앙리 2세와 결혼하다.
1547년	앙리 2세, 즉위하다.
1556년	에스파냐에서 펠리페 2세, 즉위하다.
1558년	영국에서 엘리자베스 1세, 즉위하다.
1559년	앙리 2세, 마상 창 시합에서 서거하다. 프랑수아 2세, 즉위하다.
1560년	프랑수아 2세, 서거하다. 샤를 9세, 즉위하다. 카트린, 섭정이 되다. 메리 스튜어트, 스코틀랜드로 귀국하다.
1562년	위그노 전쟁이 발발하다.
1572년	성 바르톨로메오 축일의 학살이 일어나다.
1574년	샤를 9세, 서거하다. 앙리 3세, 즉위하다. '세 앙리의 전쟁'이 시작되다.
1588년	영국 해군, 에스파냐 무적함대를 무찌르다(아르마다 해전).
1589년	앙리 3세, 암살당하다. 발루아 왕조가 무너지다. 앙리 4세가 프랑스 왕위를 선언하다.
1593년	앙리 4세, 가톨릭으로 개종하다.
1598년	앙리 4세, 낭트 칙령을 발표하며 30년 이상 이어진 위그노 전쟁이 종결되다.
1599년	앙리 4세, 마르그리트와 이혼하다.
1600년	마리 드 메디시스, 앙리 4세와 결혼하다. 가장 오래된 오페라 〈에우리디체〉의 첫 공연이 막을 올리다.
1610년	마리의 대관식이 거행되다. 다음 날, 앙리 4세가 암살당하다. 루이 13세

	가 즉위하고 마리가 섭정이 되다.
1615년	안 도트리슈, 루이 13세와 결혼하다.
1617년	콘치니, 암살당하다. 마리, 블루아성에 유폐되다.
1618년	기독교 신·구교도의 다툼으로 인해 30년 전쟁이 발발하다.
1621년	에스파냐에서 펠리페 4세가 즉위하다.
1622년	페테르 파울 루벤스, 〈마리 드 메디시스의 마르세유 상륙〉(~1625, 제1장), 〈안 도트리슈〉(제3장).
1624년	리슐리외, 재상으로 취임하다.
1625년	영국에서 찰스 1세가 즉위하다. 헨리에타 마리아와 결혼하다.
1635년	반 다이크, 〈사냥터의 찰스 1세〉(제2장).
1638년	루이 14세, 탄생하다.
1642년	마리 드 메디시스, 쾰른에서 객사하다.
1643년	루이 14세, 즉위하다. 어머니 안이 섭정이 되어 마자랭을 재상에 앉히다.
1648년	프롱드의 난을 진압하다. 30년 전쟁이 종결되다.
1649년	청교도 혁명이 일어나다. 찰스 1세가 처형되고, 영국은 공화국이 되다.
1652년	디에고 벨라스케스, 〈마리아 테레사〉(~1653, 제5장).
1659년	프랑스와 에스파냐 양국 사이에 피레네 조약이 체결되다.
1660년	마리아 테레사, 루이 14세와 결혼하다. 찰스 2세가 즉위하고, 영국은 왕정으로 돌아간다.
1661년	마자랭, 서거하다.
1668년	베르사유궁전 건축을 시작하다.
1682년	루이 14세, 궁정을 베르사유로 옮기다.
1685년	루이 14세, 낭트 칙령을 폐지하다.
1700년	카를로스 2세, 서거하다. 에스파냐 합스부르크가가 단절되고, 펠리페 5세가 즉위하다(에스파냐 부르봉가가 시작되다).
1701년	이아생트 리고, 〈루이 14세〉(제4장).
1714년	에스파냐 계승 전쟁을 거쳐, 펠리페 5세의 왕위를 승인하다.

1715년	루이 14세, 서거하다. 증손자 루이 15세, 즉위하다.
1720년	장 앙투안 바토, 〈제르생의 간판〉(제6장).
1740년	프로이센에서는 프리드리히 대왕이, 오스트리아에서는 마리아 테레지아 여제가 즉위한다. 오스트리아 계승 전쟁이 시작되다.
1745년	퐁파두르, 루이 15세의 공식 총희가 되다.
1752년	프랭클린, 피뢰침을 발명하다.
1755년	캉탱 드 라투르, 〈퐁파두르 후작의 초상〉(제7장).
1756년	7년 전쟁이 시작되다. '세 장의 페티코트 작전'.
1762년	러시아에서 엘리자베타 여제, 서거하다. 남편이 암살당하고 예카테리나 여제가 즉위하다.
1764년	퐁파두르, 서거하다.
1765년	마리아 루이사, 에스파냐의 카를로스 4세와 결혼하다.
1769년	코르시카섬에서 나폴레옹이 탄생하다. 영국에서는 이 무렵부터 산업 혁명이 진행되다.
1770년	마리 앙투아네트, 프랑스 왕태자(훗날의 루이 16세)와 결혼하다.
1774년	루이 15세, 서거하다. 루이 16세, 즉위하다.
1775년	미국 독립 전쟁이 발발하다.
1776년	미국이 독립을 선언하다. 프랭클린, 프랑스에 도착하다.
1777년	장 바티스트 그뢰즈, 〈벤저민 프랭클린의 초상〉(제8장). 새러토가의 전투가 시작되다.
1783년	미국 독립 전쟁이 종결되다.
1788년	카를로스 3세, 서거하다. 카를로스 4세, 즉위하다.
1789년	프랑스 혁명이 발발하다.
1792년	프랑스에서 왕정이 폐지되고, 공화정을 선언하다. 에스파냐에서는 고도이가 국정을 장악하다.
1793년	루이 16세, 마리 앙투아네트, 처형되다. 루브르미술관이 개관하다.
1794년	테르미도르의 반동이 일어나며, 로베스피에르가 처형되다.

1795년	루이 샤를(루이 17세)이 유폐된 채로 서거하다.
1796년	위베르 로베르, 〈폐허가 된 루브르 대회랑의 상상도〉(제9장).
1800년	프란시스코 고야, 〈카를로스 4세의 가족〉(~1801, 제10장).
1804년	나폴레옹, 프랑스 황제로 즉위하다. 조제핀의 대관식을 거행하다.
1806년	신성로마제국이 멸망하다.
1807년	자크 루이 다비드, 〈나폴레옹 1세와 조제핀 황후의 대관식〉(제11장).
1808년	프랑스군이 에스파냐를 침공하다. 왕족들은 국외로 망명하다. 페르난도 7세가 즉위하지만, 4개월 뒤 나폴레옹의 형 조제프가 호세 1세로 즉위하며 왕위를 빼앗기다.
1813년	페르난도 7세에게 왕위를 돌려주다.
1814년	나폴레옹, 프랑스 황제에서 퇴위하다. 엘바섬에 유배되다.
1815년	나폴레옹, 파리로 돌아오지만 워털루 전투로 인해 왕정 체제로 돌아가다. 다시금 세인트헬레나섬으로 유배되다.
1820년	에스파냐에서 쿠데타가 일어나다. 에스파냐에서 자유주의 정부가 수립되다.
1823년	프랑스군이 에스파냐에 침공해, 에스파냐는 절대주의 왕정으로 돌아가다. 이후, 프랑코 독재 정권 등을 거치며 왕실은 존속되다.
1824년	루이 18세, 서거하다. 샤를 10세, 67세의 나이로 즉위하다.
1830년	7월 혁명이 발발하다. 샤를 10세, 퇴위하다.
	외젠 들라크루아, 〈민중을 이끄는 자유의 여신〉(제12장).
1848년	2월 혁명이 발발하다. 오를레앙 공 필리프, 영국으로 망명하다. 나폴레옹의 조카 루이 나폴레옹, 대통령이 되다.
1852년	루이 나폴레옹, 혁명을 통해 황제 나폴레옹 3세로 즉위하다.
1870년	프랑스, 공화정으로 복귀하다. 오늘날까지 공화정 국가다.

○ **페테르 파울 루벤스(1577~1640)**

바로크 최대의 화가라 불리며, 그 장대한 화풍은 후세에 압도적 영향을 끼쳤다. 작품 수는 2,000점을 넘는다. 〈십자가에서 내려지는 그리스도〉, 〈파리스의 심판〉.

○ **안토니 반 다이크(1599~1641)**

플랑드르 출신이지만 영국 궁정 화가가 되어 수많은 초상화 걸작을 남겼다. 〈사냥터의 찰스 1세〉, 〈자화상〉.

○ **디에고 벨라스케스(1599~1660)**

스페인 화가. 비견할 수 없는 성격 묘사와 인상파의 선구자라 불리는 기법으로 '화가 중의 화가'로 칭송받는다. 〈시녀들〉, 〈교황 인노첸시오 10세〉.

○ **이아생트 리고(1659~1743)**

루이 14세 시대의 프랑스에서 가장 중요한 궁정 초상화가. 〈루이 14세〉, 〈루이 15세〉.

○ **장 앙투안 바토(1684~1721)**

프랑스 로코코 특유의 섬세하고 우아하며 아름다운 관능미로 유명한 화가. 〈시테르섬으로의 출항〉, 〈피에로 질〉.

○ **캉탱 드 라투르(1704~1788)**

파스텔화 기법의 완성자. 수많은 궁정 사람들의 초상을 남겼다. 〈퐁파두르 후

작의 초상〉, 〈달랑베르〉.

- **장 바티스트 그뢰즈(1725~1805)**

 예술가는 도덕의 가치를 일깨워야 한다고 주장하며, 풍속적 교훈화를 그려 인기를 끌었다. 〈마을의 약혼녀〉, 〈깨진 항아리〉.

- **위베르 로베르(1733~1808)**

 고대 취미의 풍경화가로서 '폐허의 로베르'라는 별명을 가지고 있다. 〈폐허가 된 루브르 대회랑의 상상도〉.

- **프란시스코 고야(1746~1828)**

 에스파냐를 대표하는 화가. 유화 500점 외에도 동판화를 비롯해 300점 이상의 많은 작품을 남겼다. 〈1808년 5월 3일 마드리드〉, 〈검은 그림〉 연작.

- **자크 루이 다비드(1748~1825)**

 19세기 신고전파의 대표. 나폴레옹의 궁정 화가로서 화단에 군림했다. 〈나폴레옹 1세와 조제핀 황후의 대관식〉, 〈레카미에 부인〉.

- **외젠 들라크루아(1798~1863)**

 프랑스 낭만주의 운동을 이끈 사람. 일기나 평론으로도 유명하다. 〈사르다나팔루스의 죽음〉, 〈민중을 이끄는 자유의 여신〉.

역사가 흐르는 미술관 2

명화로 읽는
부르봉 역사

제1판 1쇄 발행 | 2023년 2월 16일
제1판 2쇄 발행 | 2023년 3월 10일

지은이 | 나카노 교코
옮긴이 | 이유라
펴낸이 | 오형규
펴낸곳 | 한국경제신문 한경BP
책임편집 | 윤혜림
교정교열 | 김가현
저작권 | 백상아
홍보 | 이여진 · 박도현 · 정은주
마케팅 | 김규형 · 정우연
디자인 | 지소영
본문 디자인 | 디자인 현

주소 | 서울특별시 중구 청파로 463
기획출판팀 | 02-3604-590, 584
영업마케팅팀 | 02-3604-595, 562 FAX | 02-3604-599
H | http://bp.hankyung.com E | bp@hankyung.com
F | www.facebook.com/hankyungbp
등록 | 제 2-315(1967. 5. 15)

ISBN 978-89-475-4878-6 03600